AUDEMARS PIGUET

Le Brassus

SEEK BEYOND

FERRAGAMO

FIRENZE

isseymiyake.com

PLEATS PLEASE

ISSEY MIYAKE

LILUM SOFA SYSTEM
COLLECTION DESIGNED AND COORDINATED BY ANTONIO CITTERIO

MAXALTO

四百年後，台南依然青春

剛好十年前，我在香港擔任《號外》雜誌總編輯，做了一期關於台南的封面故事。那時，台南已經很夯，在香港也是，不論是小吃或老宅民宿——但我們決定不做這些很熱門的題目，而是把重點放在：文學場所、藝術和創意空間，與台南的生活 style。目的不只是介紹台南的魅力，更希望對香港匆忙的城市生活提出一種啟發。

那之後的十年，台南儼然成為台灣最具文化力與創意的城市，當然，改變也很巨大：曾經的正興街和海安路、神農街完全不同了（但蜷尾家還在！）；酒吧成為當前最潮的文化：你可以在巷弄中隨時邂逅一盞神祕燈火，走進一個完全想不到的時空，喝一款以台南某地為名的調酒。藝術場景也愈發熱鬧了，台南美術館 2 館成為新地標，並改變了周遭環境，漁光島因藝術節而熱鬧起來，市區之外的新藝術節每年吸引著各地的人們前去。

不變的是，台南人對自己這座城市與生活方式的驕傲與認同。他們有著最古老的歷史，但也是最創新的。而越來越多人移居到台南，或者覺得生命中應該有兩、三年在台南生活，也讓這座老城總是有新活力，始終青春。

本期《VERSE》希望在這個 400 年的歷史時刻，記錄台南的新文化創造、探索新創意景點，與新台南人的生活感受，以呈現這座古城的新精神。

我們特別製作兩款封面：白日版與黑夜版。前者的主角是近年深受矚目、曾獲金鐘獎最具潛力新人獎的女演員林奕嵐，加上這座城市的新藝術中心：台南美術館 2 館；黑夜版則是台南新興的酒吧與巷弄文化的組合，因為，這非常台南。（兩款封面都是曾為日本雜誌《BRUTUS》拍過封面的正港台南攝影師 Tim 操刀。）

揭祕：黑夜封面酒吧是台南傳奇酒吧 TCRC 系列之「Phowa」，並由硬是設計負責空間設計。

專題開門兩篇是重磅文章，一篇是對台南文化論述用力極深的現任台南文化局長謝仕淵，書寫從台南「做十六歲」的傳統到如何練習成為台南人，其後是深度報導這十多年台南創意場景的變遷，訪問三位見證與參與這些變化的重要人物：蜷尾家創辦人李豫、開啟老宅新生的謝宅謝小五、風尚旅遊的游智維。在討論過去與現在後，報導兩個未來將從歷史古蹟轉身的新文化空間：西市場

——《VERSE》總編輯張鐵志

和 321 巷藝術聚落。三位深具代表性、長期深耕台南的文化創作者:音樂人謝銘祐、策展人杜昭賢、藝術家楊士毅,則展現這座城市的文化創造力如何影響全台灣。

酒吧文化是本期重點,我們介紹六家必訪酒吧——重點不是給你名單,而是說故事,因為每家店都有一個屬於他們的台南故事。(更可能的情況是,沒訂位根本進不去。)此外,有人說台北之外最爵士的城市是台南,為什麼?來看專文介紹台南的爵士新文化。

關於遊逛台南,嘻哈校長大支今天不唱歌,而是分享他的台南蔬食餐廳地圖;很紅的本事空間共同創辦人小又不談本事的作品,而是介紹他喜歡的台南空間設計。台南今年還有許多新事物:包括最新飯店「繡溪安平」和知名品牌森/CASA 在漁光島上的全新旗艦店。同樣必收的,是編輯四處打探、問了許多台南人、總結出的 12 家特色店家。

本期也報導從島內其他地方,或者是從另一個國度來移居的四位新台南人,你可以看到他們如何熱愛台南的生活。畢竟,生活就是文化。

封面故事外的其他單元也扣合台南主題。今年五星級酒店系列報導,本期是台南最高標準的台南晶英飯店,#OOTD 是台南在地厲害的設計師品牌 oqLiq 共同創辦人洪琪,MY LISTS 是台南名店「鳥飛古物店」負責人葉家宏的私人收藏,VERSE Test 是台南人基因檢測表(做這題很危險!)

雖然,本期封面故事豐富,但當然只是這座城市的一小部分,某些有趣的人和事《VERSE》過去曾經報導過,不過可以預告的是,這只是今年我們台南報導計畫的第一部,請期待第二部的推出。

最後,今年之所以是 400 年,是因為 1624 年荷蘭人「發現」了這座獨特的小島,讓台灣跟全球大航海時代緊密地聯繫起來,這也是如今我們這時代的關鍵命題:如何讓世界不只是「發現」,且能更深刻認識台灣的意義,不論是科技產業的、民主價值的,或者是文化創造等各方面。而 400 年後依然青春的台南,就可以是這個新的支點。Ⓥ

CONTENTS

⊙

● 社長、總編輯 張鐵志 ● 副社長 蔡瑞珊 ● 創意長 莊偉慈 ● 技術長 莊育銘 ● 社務顧問 殷士偉、陳美蘭、劉鈞天 ● 編輯總監 江家華 ● 主筆 郭璈 ● 數位暨生活主編 高麗音
● 副主編 許羽君 ● 社群編輯 李律霂、林奕辰 ● 特約攝影 蔡傑曦 ● 特約作者 章凱閎 ● 設計顧問 洪彰聯 ● 設計主任 林姿吟 ● 資深設計 陳俞平、馬曼茹 ● 兼職設計 鄭宇芳
● 業務總監 吳昭輝 ● 整合行銷副總監 黃星樺 ● 整合行銷 李佳霖 ● 廣告業務 林旻臻、董睿佑 ● 財務長 董事庭 ● 人資行政主任 蘇靜芬 ● 財務行政經理 李瑞玉 ● 主辦會計 陳柏瑞
VERSE baR & cafe ● 店長 鄭岳端、吳建國 ● 店員 李欣庭

○ 出版 一頁文化創作股份有限公司｜地址 105 台北市松山區富錦街 359 巷 2 弄 4 號 ○ VERSE baR & cafe｜地址 106 台北市大安區建國南路一段 177 號
電話 02-2550-0065｜網站 www.verse.com.tw｜信箱 hi@verse.com.tw｜總經銷 創新書報股份有限公司｜印刷 華麟實業有限公司｜中華郵政台北雜字第 2340 號登記證登記為雜誌交寄｜ISSN 2788-7766｜
本期雜誌內文字全使用 文鼎 UD 晶熙黑體
出版日期 2024 年 06 月

Behind Cover

● PHOTOGRAPHY by Tim Wu　● TEXT by《VERSE》編輯部　● EDITED by DOMINIQUE CHIANG、鄭旭棠

白日版

拍攝林奕嵐的封面，是整天在炎熱的白日台南，從市區到漁光島選擇了許多場景，也真的拍下許多好作品。最終選定台南美術館 2 館作為封面場景，是因為既然主題是台南的新文化，那南美館無疑是這幾年最重要的新地標，獨特前衛的建築造型從各種角度拍攝都好看。原本封面照片的選擇之一是館方推薦的半圓形的露天劇場——如果將舞台內側的大門敞開，便能與室內展演廳聯通，成為二面台。拍攝結果也很令人滿意。不過，因為希望能讓讀者一眼能辨識出台南美術館 2 館，選擇了如今的封面。在這裡，讓大家欣賞這張最美的遺珠照。

夜晚版

夜晚版封面初衷是要以酒吧文化為封面故事主題，尤其是巷弄中的小酒吧感覺。選擇新美街上的 Phowa 頗瓦酒吧，不只是因為其所屬的 TCRC 系列是台南最出名的酒吧、也因為這酒吧的內外設計都充滿濃濃台南味。「神威顯赫」是由負責操刀 Phowa 頗瓦的設計師吳透提出的主題，身為台南人的他，有感台南是一個人神共存的城市，酒吧附近也有大天后宮，於是讓風格充滿台南廟宇的意象。吳透完整地保留畫家許荷西 2014 年畫下的壁畫，並仔細切開原本封起來的木門，加上一個上面刻有但丁《神曲》中，地獄之門文字：「凡入門者，必先屏棄一切希望」，以及佛手持調酒叉匙

logo 的黃銅圓形手把，加上一盞燈及黃銅製成的燕尾翹脊出簷，最後在大理石及紅色磨石子製成的踏階上巧妙地在四個角落嵌入 T、C、R、C，就成為最氣派的玄關。門外招牌則是為了要防止貨車開進小巷撞壞，所以可以摺疊收納，並找來附近武廟旁的珠繡行製作龍王旗。踏進店門，腳下是透明玻璃地板結合燈光，看起來就像墜入無限的地獄，吳透解釋，「你要先墜入地獄，再由這裡的調酒把你救上來。」室內分為左青龍、右白虎，牆面加上不銹鋼細網抓皺並由下往上打光，看起來就像置身在香火鼎盛、煙霧繚繞的廟宇。魔鬼果然在細節裡，台南就在酒吧裡！

◎ 特別感謝陪陪我們上山下海完成兩版封面的攝影師 Tim，以及協助夜晚版封面拍攝的 Chih-Hsien Chen。

VERSE
CHOICE

CONTENTS

《誰是被害者：第２季》

#再創台劇新高度

TEXT by 葉聖博　PHOTOGRAPHY of 蔡傑曦　EDITED by 葉聖博、DOMINIQUE CHIANG

2020 年，《誰是被害者》於 Netflix 上映，因為深刻觸及不同社會議題，細膩刻畫人物情感獲得排行冠軍，為台劇開創推理懸疑劇的新格局。時隔四年，引頸期盼的第二季終於來到，除了張孝全、許瑋甯、王識賢、李沐、張再興外，卡司更加入蘇慧倫、藤岡靛以及劉俊謙。本次《VERSE》特別邀請監製曾瀚賢及導演莊絢維、陳冠仲分享新一季的創作心得與幕後故事。

● 莊絢維

Q1 這季最大挑戰為何？與前一季所傳達的核心有何不同？

絢維：第二季劇情更加快速，場面更放大，加上《誰是被害者》原本就俱有的複雜人性和核心，最大的挑戰來自於平衡以上的元素，並在各個環節上從第一季往前踏出一步。

瀚賢：簡單來說，第一季的核心是理解，第二季則是修復。我們團隊一直在思考要做什麼不一樣的嘗試，因為刑偵類型劇大家也做了很多，尤其每個市場都有，所以更難做出區隔。要延續新鮮感，又同時要挑戰自己，我認為是比較難的部分。

● 曾瀚賢

Q2 蘇慧倫睽違 12 年再次跨界當演員，能否談談她的加入過程？

絢維：我們在法醫這個角色找了很多人，後來見到蘇慧倫時，法醫這個角色才明確地浮現在眼前，她很神秘，話也不多，甚至有點宅的感覺，和主角方毅任放在一起有著莫名的協調感，蘇慧倫對於角色也有著很多很棒的想法，法醫是由她來詮釋，真的很棒。

Q3

**與藤岡靛合作上
是否有印象深刻的事？**

絢維：其實藤岡靛很早就確定會加入。在開拍前一年到日本與 Netflix 開會時，剛好他正拍戲，我們就去見了他。藤岡靛對企畫也很感興趣，聊完要離開時，直接說：「明年台北見！」一口答應讓我很意外，因為我們只聊了半小時。來台灣後，有一次他跟我形容日本拍攝模式跟台灣大不同，台灣演員表演彈性較大、拍起來很自由，形容我們很有「彈性」（笑）。

瀚賢：藤岡靛覺得台灣拍攝環境是目前全亞洲最好的。他有去印尼等不同地方拍過戲，但發現台灣最可以發揮，讓他在表演上獲得很大的滿足感，不知道是不是講給我聽，但我聽起來很開心。

冠仲：比較印象深刻的是藤岡靛對背專有名詞的用心，他扮演的檢察官要說很多話，當中有大量的專有名詞讓他很辛苦。拍攝前他也擔心過自己會影響進度，但其實正式拍攝時都很順利。

●陳冠仲

Q4

**張孝全飾演的角色患有亞斯伯格症
而不擅與女兒交流，這季是否有新進展？**

瀚賢：第二季的孝全在表演上多了很多想法，讓我們去修正劇本，尤其是劇中與女兒曉孟的相處。然後他在這季一開始被當作嫌疑犯，你可以看到他面對社會、家庭等所有關係都產生問題，之前第一季的暴力感是鎖在他巨大的身體裡，感覺無處發洩，這次我們讓觀眾直接進入他的內心、知道他的掙扎。

Q5

**三位繼第一季首次合作後，
此次再因《誰是被害者 2》相聚有何心得？**

絢維：很深的體會是我們都變得更成熟，然後可以接受各自的想法。有時候我們彼此堅持的事不一樣，但我也會學會站在對方的角度思考，就跟戲裡的角色一樣。

冠仲：第二季跟瀚賢合作就是，我們端出很好的作品，但他還是會說：「就這樣嗎？」、「你還能更好嗎？」那你也會覺得：「好，那再來弄一下！」知道大家都為了更好，所以彼此激勵。

瀚賢：我覺得我們的合作關係很有趣，我會從大的方向來看整件事，但導演則是看細節，所以我們有時候會意見不同。雖然我們關係很好，但我們也在成長，變得可以去欣賞、支持其他想法，這是一個滿好的能量，因為這個作品相遇、一起創作，也是很不容易的機會。

「真實本質：羅丹與印象派時代」

#精湛人體之美

1 ／〈地獄之門〉相關作品（攝影／林永昌）
2 ／羅丹攝於工作室（圖左），羅丹助手布爾代勒雕塑之羅丹胸像（圖右）
（攝影／林永昌）
3 ／羅丹〈哭喊〉（攝影／林永昌）

TEXT & EDITED by DOMINIQUE CHIANG
PHOTO COURTESY of 富邦美術館

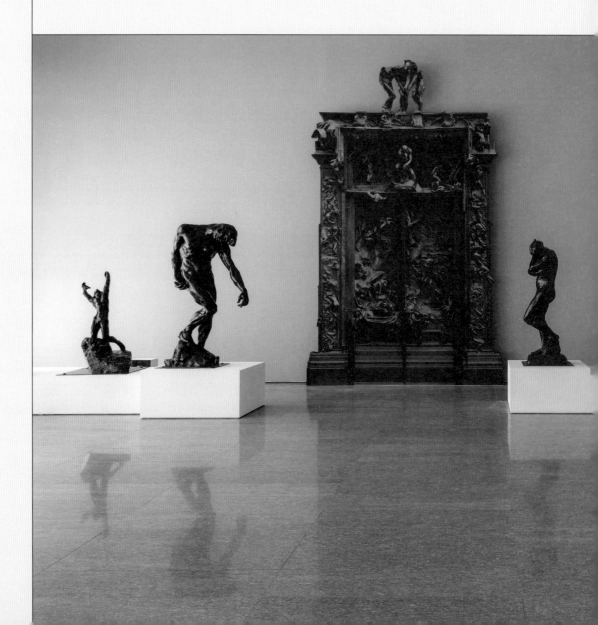

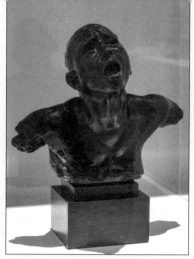

2.

3.

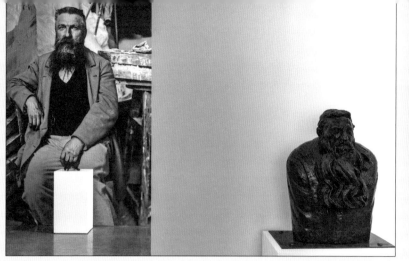

1.

富邦美術館開幕第一檔國際大展，由美國西部最大的美術館——洛杉磯郡立美術館（Los Angeles County Museum of Art，以下簡稱 LACMA）策劃，為 LACMA 藏品首度大規模來台，展出該館典藏精選 100 件，出自羅丹及其藝術生涯中一起工作、展覽的印象派畫家與雕塑家之手。

羅丹（Auguste Rodin，1840–1917）是 19 世紀最受推崇的雕塑家之一，他的雕塑以身體形式表達強烈情感，並透過觀察人體肌腱骨骼深刻掌握的動作精確度，讓他的藝術創作帶有一種面向未來的前瞻性。展覽探討這位藝術家在藝術史上的重要性與定位，並展出多件羅丹在學術上重要性極高的作品，其中包括奠定羅丹學術地位的〈巴爾札克紀念像〉、最為人所討論的公共藝術重要作品〈加萊義民〉、位於〈地獄之門〉頂部的經典作品〈影子〉，以及一系列羅丹精湛的人體表現之作，包括〈哭喊〉、〈皮耶・德維松的左手〉等。

值得一提的是，富邦美術館是由普立茲克建築獎得主、國際知名建築師倫佐・皮亞諾（Renzo Piano）及其工作室 Renzo Piano Building Workshop（RPBW）與姚仁喜｜大元建築工場共同設計監造，不僅是 RPBW 在台灣的首件設計作品，皮亞諾亦曾為 LACMA 設計兩間展館。美術館設計以無間隔的挑高開放空間，使藝術品在其中擴延。建築前方留設大面積開放廣場及公共藝術設置，打破室內與室外界線，更讓整座城市成為藝術的畫布。Ⓥ

光繪藝術家王思博的瞬逝之美

TEXT & EDITED by 高爾音
PHOTO COURTESY of Jaeger-LeCoultre

#躍時匠心

以夜幕為布、以光為筆，王思博挑戰將巨幅作品凝縮成腕上方寸之間，在虛空中造出積家錶（Jaeger-LeCoultre）的藝術華袍。

攝影（photography）源自希臘文 phos（光）和 graphis（畫筆），意思是「用光繪畫」。

1940 年代，頻閃先驅 Gjon Mili 將一盞小燈裝在花式溜冰運動員的靴子上，然後打開相機的快門，創造了有史以來最著名的光繪藝術作品；1949 年，他為《LIFE》雜誌拍攝畢卡索，並在其家中展示那些冰上光軌律動的照片，受到啟發的畢卡索立刻拿起身邊的筆燈，在空中即興畫畫，Gjon Mili 架起相機拍下了這一刻，那便是著名的《畢卡索畫半人馬》。

2010 年，王思博在偶然的一刻看到《畢卡索畫半人馬》受到深深感動，當晚就拿起手電筒出門、那是他第一次嘗試光繪創作，當時，他還是一位職業橄欖球運動員，僅在白天訓練後的夜間時段自學攝影。

光繪具有一種表演性，為了照亮主題，王思博需要在空間中以舞蹈般的表演方式移動，以一種喚起神祕主義的模樣，他從鏡頭後方走到鏡頭前，向著黑夜舞動，如瘋狂的潑彩藝術家，像第一次拿起燃燒仙女棒激情揮灑的稚子，藉著稍縱即逝的光，無中生有，形成腦中的圖像，那是詩的物理學，視覺上能感受具有克制的爆發力。

黑夜是他的畫布，光是畫筆，身著全黑以便在畫作中保持隱形。王思博在頸部受傷、不得已離開球場的黑暗低潮中，受到「光」的感召不斷精進光繪攝影，成為新一代重塑中國文化記憶的光繪藝術家。

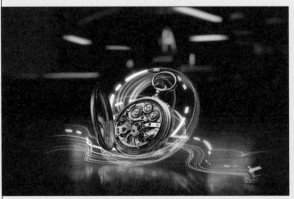

《燚》（火焰）致敬一枚誕生於 19 世紀的積家懷錶。

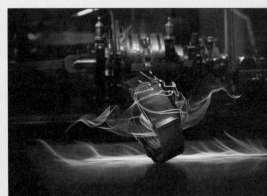

《龘》（飛龍）致敬經典的 Reverso 翻轉系列腕錶。

王思博創作時身著全黑以便在畫作中保持隱形。

從巨至微，改變光繪世界的第一步

在去年刷新自己的金氏世界紀錄，創下「最多人同時繪製大型光繪照片」成就的王思博，在今年收到積家（Jaeger-LeCoultre）「匠心製造」（Made of Makers）藝術合作企畫邀約，在感到驚喜之餘，伴隨而來的是各種顛覆想像的挑戰。

「怎麼可能！要把巨大的龍畫成這麼小？」王思博為積家創作四件藝術作品——一部定格動畫和三幅具實驗性質的攝影作品，他要把平日的作品尺寸縮小到腕錶般大小，這意味著原有的創作工具都必須修正。首先是他的「畫筆」——光球。通常，這顆光球比王思博本人還要大，因此必須用整個身體來創作，但

在「匠心製造」的合作中，光球則調整成微型規模，且每個動作都要經過縝密考量和精準掌控，取代過往牽動全身的揮臂動作。

由於在鏡頭前無法直接檢視自己的動作，王思博必須依賴想像力，預測最終的畫面，這需要大量的練習，以精確記住光的移動和身體位置。同樣，在橄欖球訓練中，他長時間反覆練習特定的技巧——比如傳球和擒抱——無數次，深深地銘刻在心。

經過三個月時間實驗，王思博把新的動作成為身體記憶的一部分。站上黑幕的舞台，繪出精準如機芯藝術的創世作品。一次性的曝光，沒有後期的 PS 加工，光繪作品留住分秒流逝又雋永停格的時光，超越了對現實的重新詮釋，創

造肉眼看不見的新寫實。

作品《龘》（dá，意為「飛龍」）回應腕上的積家 Reverso，能翻轉的兩面被龍圍繞其中，以表達動感；《叒》（ruò，意為「同心同德」）呼應 Duometre 雙翼系列腕錶，特別製作了光球來表達技術感和細節；而《燚》（yì，意為「火焰」）致敬一枚誕生於 19 世紀的積家懷錶，創作了一個更抽象的圖像，同樣帶有動感，喚起人們對時間的哲學與美學思考。

催生「匠心製造」計畫的積家全球首席執行長 Catherine Rénier 感性地闡述「時間」對於自己的意義：「我認為時間是一份禮物。你總是期待擁有更多時間，但若懂得欣賞並珍惜每一天所賦予的時光，活在當下，這份禮物就唾手可得。」Ⓥ

《越南現代小說選》

#越南不是只有河粉、外配、移工與越戰

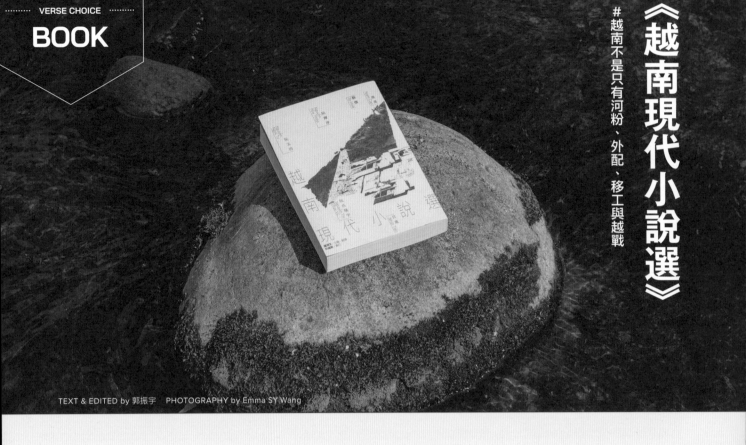

TEXT & EDITED by 郭振宇　PHOTOGRAPHY by Emma SY Wang

台灣與越南的關係比我們想像中要緊密，又疏離。

根據移民署與勞動部資料，截至今（2024）年 3 月，台灣共有 117,305 名越南配偶（僅次於中國配偶）、262,957 名越南移工（僅次於印尼移工）。當他們為社會貢獻了重要勞動力、飲食文化已滲入大眾日常生活，甚或新住民二代也將是這座島嶼的未來希望時，台灣人卻對「越南文學」一知半解。

春山出版於今年 4 月推出《越南現代小說選》，提供台灣讀者認識越南文學世界的有力起點。這是台灣第一本由越南文直譯中文的小說選集，邀請曾獲台北文學獎散文首獎、24 屆台北文學獎年金類首獎的作家羅漪文，翻譯由她精選的六篇越南小說，呈現越南人從法國殖民、土地改革、越南戰爭到改革開放等時期的精神面貌，歷史跨度 70 年，涵蓋北越與南越、男性與女性作家。

「越南文學是一個非常細緻的人類情感圖譜。」羅漪文說，長期的政治與戰爭磨難，形塑出越南堅韌且糾結複雜的文學作品，「他們寫感情寫得非常細密，對大自然或人的觀察非常仔細……越南語有很多形容詞，沒有辦法在中文直接找到一個形容詞去對應，所以翻譯有點困難。」越南文學受中、法、俄國文學影響諸多，但同時又具高度在地化特徵——羅漪文說，越南人擅長融合創新，如一碗河粉，其實是中國南方米食、法式燉湯與越南香料結合的產物，如今反成為散播該國文化魅力至全球的特色菜餚。

羅漪文 13 歲前成長於越南西貢（今胡志明市），這座充滿歌謠的國度滋養了她的生命；之後與家人搬遷至台北落地生根，她閱讀、寫作，一路念至清華大學中國文學系博士畢業。羅漪文的心中擁有兩片土地，這也是她對本書的期許：一方面希望豐富台灣文化的多元面貌，「然後，希望可以讓我在大學教到的新二代學生，更有自信地去認識父母的文化來源，讓他們知道自己擁有什麼樣珍貴的資產在生命裡。」Ⓥ

更多訪談內容請見 VERSE 官網

總代理 汎德

預約試駕

THE
NEW 4 Coupé
雙門跑車

誰與爭鋒

A
VERSE CHOICE
DRAM

TEXT & EDITED by 高麗音 PHOTOGRAPHY by Thomas K.

築光大師：掀起大摩的藝術帷幕

The Dalmore Luminary No.2

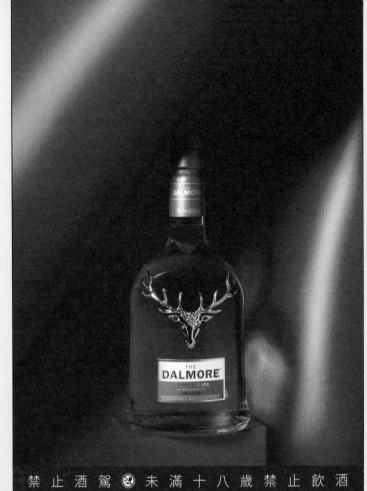

禁 止 酒 駕 ⊗ 未 滿 十 八 歲 禁 止 飲 酒

琥珀色的光使酒滴流動，細聞，那是在篝火中爆開的烤栗子，搭配晃動的焦糖布丁，餘韻是耐人尋味的古董皮革，以及如煙霧般的優雅泥煤，杯底如餘燼，各種風味縈繞不盡。

這是大摩與 V&A Dundee 藝術合作三部曲——「大摩築光大師系列」的「第二樂章」，近年雙方合作密切，繼兩年前推出第一樂章、與隈研吾共創以 48 片蘇格蘭橡木、日本橡木和拋光金屬片雕塑出尊貴酒座後，今年攜手 Zaha Hadid 建築事務所總監 Melodie Leung 創作「大摩築光大師系列 Luminary No.2」。

Melodie Leung 的作品規模涵蓋城市領域、建築、室內、產品設計、展覽、表演藝術的創意研究，這次與威士忌的合作更大大增幅了感官想像，她在釀酒廠附近花了長時間欣賞風景、觀察植物與水的流動，最後耗費兩千多小時為大摩客製設計、玻璃大師 Fiaz Elson 打造層次繁複的展示酒座，如具有神秘曲率、將目光深深吸入的渦狀水漩。

大摩傳奇首席釀酒師 Richard Paterson 也依據 Melodie 的童年「烤栗子」回憶，找來 1951 年原生橡木混合桶手工烤桶、1963 年份 Colheita 茶色波特桶、30 年 Apostoles 雪莉桶、精選波本桶做四次轉桶，融合成各種「深色」如哥倫比亞烘焙咖啡豆、黑巧克力、黑加侖子的風味想像，這款名為「The Rare」的 49 年珍稀威士忌全世界僅有三瓶，由倫敦蘇富比拍賣後收益捐入博物館，難遇且不可求。

幸運的是，我們有機會在台灣嘗到同系列的 2024 年度限量版「The Collectible」——最初陳釀於美國白橡木波本酒桶，其後轉入葡萄牙 Graham's Tawny 波特桶和 Apostoles 雪莉桶，同樣帶來超越酒齡的卓越演出。

雙向的創造，讓藝術家在品酒產生的情感轉化為雕塑，釀酒師將風味築成腦海中的曲線建築，而你我也嘗到了色彩——火樣的炙紅、深沉的巧克力黑，與充滿歲月感的懷舊棕。Ⓥ

Beolab 8

A surround sound beast

B&O

Onitsuka Tiger MEXICO 66

#經典，能受時間考驗

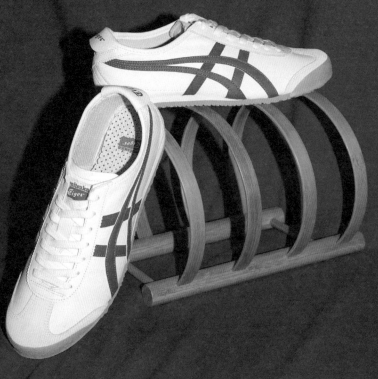

TEXT & EDITED by 葉聖博　PHOTOGRAPHY by 蔡傑曦

柔軟、輕量且造型復古，是 Onitsuka Tiger MEXICO 66 最為迷人之處。

Onitsuka Tiger 在 1966 年曾為日本國家隊量身打造鞋履「LIMBER」參與墨西哥奧運選拔。2001 年，以 LIMBER 為基礎的改良版「MEXICO 66」橫空出世，白底鞋身配以紅、藍虎爪紋，且鞋跟採用提耳設計與交叉補強，盡顯 1960 年代訓練鞋的特色。

事實上，Onitsuka Tiger 創辦人鬼塚喜八郎並不擅於跑步，但他所推出的跑鞋卻總能吸引目光。傳奇武打明星李小龍在美國電視劇《血灑長街》（*Longstreet*）、電影《死亡遊戲》（*Game of Death*）曝光虎爪紋跑鞋，更加深人們對 Onitsuka Tiger 的印象（雖然都並非 MEXICO 66），使之成為 1970 年代跑鞋代表。

近幾年來 Y2K 懷舊風盛行，從 adidas Originals Samba 造成的「1970 年代德國訓練鞋」熱潮即可窺見。而 MEXICO 66 闡述的則是 1960 年代的優雅、純粹與千禧年的狂野，匯集現代和復古語彙，無論是穿著西裝褲或牛仔褲，配上 Onitsuka Tiger MEXICO 66 都能做到畫龍點睛的效果。Ⓥ

限時禮遇 輕鬆入主
最高100萬40期零利率

RX|NX|UX
等系列指定車款

法國奧運代表隊制服

BERLUTI 打造

#在主場盛裝

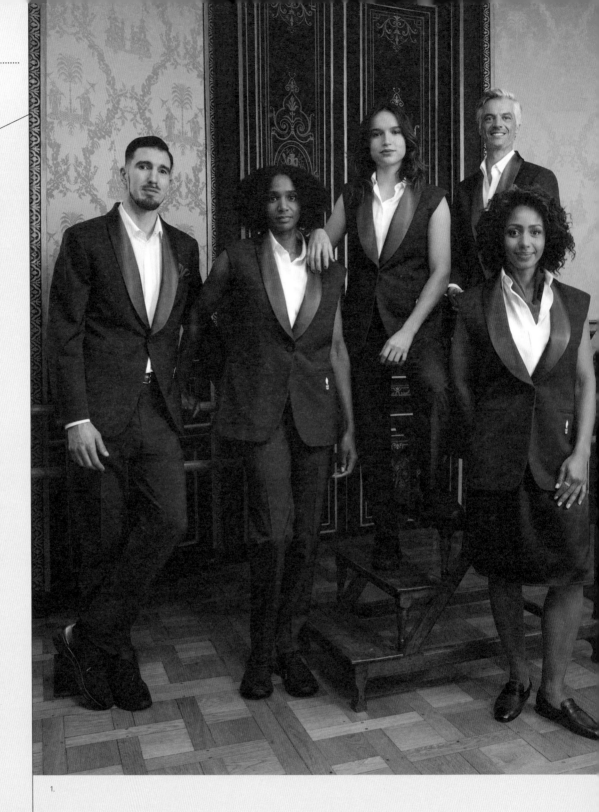

1.

1 / Berluti 為法國 2024 奧運暨帕運代表隊隊員製作開幕式禮服。

2 / 除了服裝，配件如鞋款也充滿標誌性元素。

3 / 特製的皮帶製程盡顯 Berluti 招牌專利工藝，在宛如白色畫布般的 Venezia 皮革上注入 Patina 古法漸層染色。

TEXT & EDITED by 郭璵　PHOTO COURTESY of Berluti

2.

3.

2024 巴黎奧運在即，主辦國法國向來以歷史悠久的精品與時裝屋品牌聞名於世，作為地主國國家隊隊員，其衣著當然得以頂級規格對待，否則有失國格。

關於國手行頭的重責大任交由百年製鞋世家 Berluti 執行，就在奧運開幕倒數百日之時，品牌釋出為今年夏季奧運與冬季帕運的法國國家代表隊隊員們所製作的一系列量身定制服裝，包含出席開幕與重要場合的全套禮服式西裝、西裝背心、襯衫、領巾、口袋巾、皮帶、皮鞋與球鞋。

時尚界不乏製鞋起家的品牌，因為其工藝相對需要更精密、繁複的手工需求，1895 年成立於巴黎的 Berluti 便是如此，迄今已歷經四代家族，以皮革製鞋起家的他們擁有多項標誌性專利，例如漸層感極佳的 Venezia 皮革，以及招牌 Patina 古法染色工藝。2011 年時任創意總監 Alessandro Sartori 開啟成衣系列，隨著時代演進，如今的 Berluti 已是

提供頂標男士全方位衣著品項的品牌，在以女性市場為尊的時尚產業裡，Berluti 僅以男裝與中性商品便躋身大牌行列實屬難得。

此次隊服設計邀請法國版《Vogue》前總編 Carine Roitfeld 擔任顧問，Berluti 多次與運動員們深入交流，充分了解國家隊具體需求。開幕式禮服絕對是本次重點，以萬年不敗的深藍色西裝搭配白襯衫為主體，並在配件與細節裡注入優雅的暗紅色系，讓球員穿著配色呼應法國國旗的藍白紅，裁縫團隊更在禮服外套的絲瓜領上做出巧思，獨特的紅藍漸層呼應著 Berluti 標誌性的 Patina 染色工法。

「在這個重要的日子裡，全世界的目光都會集中在運動員和教練身上。」顧問 Carine Roitfeld 表示，「我希望他們能感覺很時尚，為穿上這些服裝感到自豪。」Ⓥ

TEXT by 林梵謹
PHOTOGRAPHY by 城嘉鴻
HAIR & MAKEUP by FRANKIE CHEN
EDITED by DOMINIQUE CHIANG

在最美的時刻蛻變與綻放

珠寶藝匠／品牌創辦人黃威廉

珠寶設計師黃威廉 15 歲就開始嘗試創立獨立品牌的可能性，紫色的基調和皇冠的符號是他一路走來從未更改過的標誌，似乎也象徵著堅定不變的意志。跨過半生，他的品牌 William & Feb. 邁入 15 周年，對黃威廉來說就像一個小型的成年禮，如同當年創業的自己，雖然 15 歲還未成年，但也開始脫離大人的照顧，擁有獨立的思想和行為能力，即將蛻變重生。

將時間倒轉到十多年前，那是一個還有許多日本旅客聚集在台北士林夜市觀光的時代，在車水馬龍的深處有間以紫色為主色調布置的小小飾品店，在絡繹不絕的人潮裡，總能聽到日本女孩「きれい（綺麗）！」的讚嘆在店裡此起彼落，一位瘦小的八年級大男孩在店裡穿梭，熱情地替她們搭配最合適的耳環或項鍊，他是這間店的珠寶設計師黃威廉。

在社群還沒有那麼普及的年代，每到旅遊的季節，日本的客人總能憑藉著對「紫色」的依稀印象再找到自己，令黃威廉回想起來特別感動。黃威廉自高中開始創業 15 年，從擺市集、在夜市開小店，一度到上海時裝周後台看見珠寶的更多發展可能，再到充斥著年輕潮流文化的中山區，開設有著美麗紫色櫥窗的飾品店，始終對珠寶設計的夢想堅持不懈。如今的他剛過 30 歲，帶著當年的紫色小店走進百貨櫃位，轉型成輕奢珠寶品牌，在國際時裝舞台上準備展翅高飛。

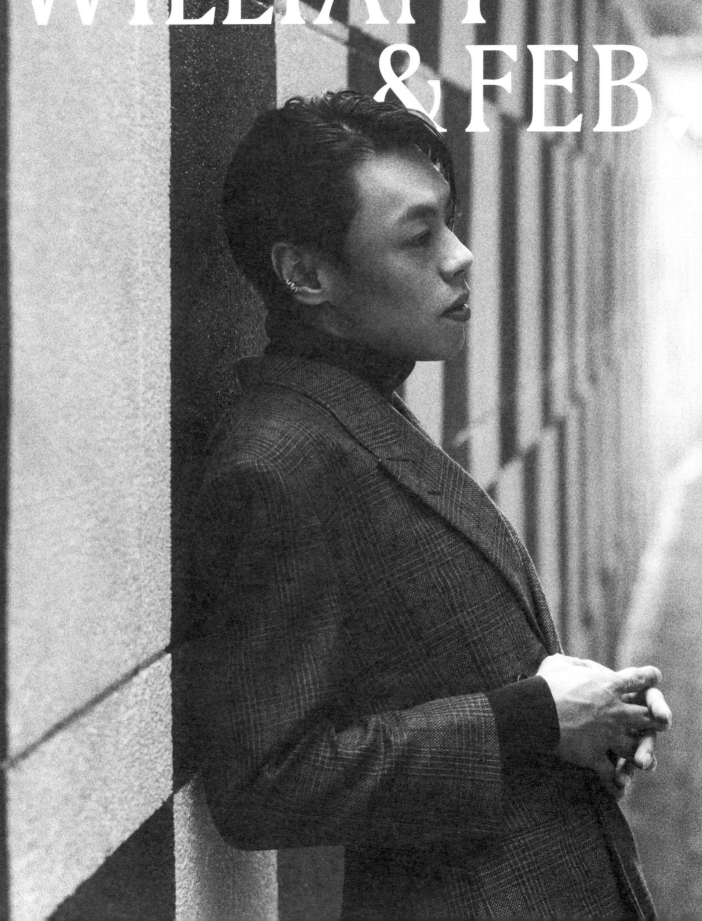

WILLIAM
& FEB

台灣夜市孵化的品牌色彩

「首飾的閃耀可以彌補我沒有自信的區塊。」珠寶品牌 William & Feb. 珠寶藝匠／品牌創辦人黃威廉回想起國高中時期的自己，雖然在別人眼中很健談，心底卻知道愛說話只是掩蓋不自信的表現，對他來說，要從根源創造自信就得透過服裝跟飾品。

成長在一個對服裝儀容管理很森嚴的學校，不僅要和同學穿著一樣的制服，還有嚴格的髮型規定，黃威廉唯有在放假的時候能依照個人喜好打扮，能夠真正地做自己，「國高中生的小朋友都會聚西門町玩拍貼機，我會覺得自己的打扮最新潮，在最有顏色的狀態下走在街上是最有自信的！」在探索自我風格的旅程中，他似乎命中註定地要踏上時尚之路，到大學後以服裝和珠寶設計作為主修，後來選擇珠寶成為投注大半人生的焦點，是發現到它能無時無刻不為人們帶來親密的陪伴及安全感，「珠寶不分春夏秋冬和場合，它可以一直陪伴著你面對人生的每個日常或是重要的時刻。」

如果美麗的珠寶是由黃威廉一顆一顆親自指導和與團隊共同雕琢的蛋，那麼夜市就是孵化 William & Feb.

的絢麗鳥巢。「台灣夜市的顏色是很豐富、很澎湃的！」黃威廉興奮地說，他從讀大學的時候就熱愛往夜市跑，那是一個能夠滿足學生生活所需及娛樂的天地，甚至是創作的靈感來源，「在夜市裡，你會發現所有的顏色都融合在同一個場域裡，它可能有點不協調，但從另一個面向看好像又很協調。也許這就代表台灣的文化，很自由、很奔放，非常無拘無束。」

在黃威廉的珠寶創作中，豐沛的色彩一直是備受客人喜愛的設計標誌，他對色彩的迷戀和堅持更吸引到國際時尚 Icon 的青睞。

難搞的紫色象徵對作品的堅持

從品牌創立之初，紫色一直是珠寶設計包裝及陳列的主色調，「紫色是我的幸運色。」黃威廉說，「紫色是由兩種很對比的情緒所組合而成，分別是熱情的紅色以及寧靜的藍色，最後卻創造出神祕的紫色。」他笑稱紫色是自己的代表色，對攝影師及印刷廠來說，紫色其實是個惡夢，就跟他的個性有點像，「它弄不好就會偏紅或偏藍，很難校色。我想透過紫色傳達自己雖然難搞，但對細節很堅持。」

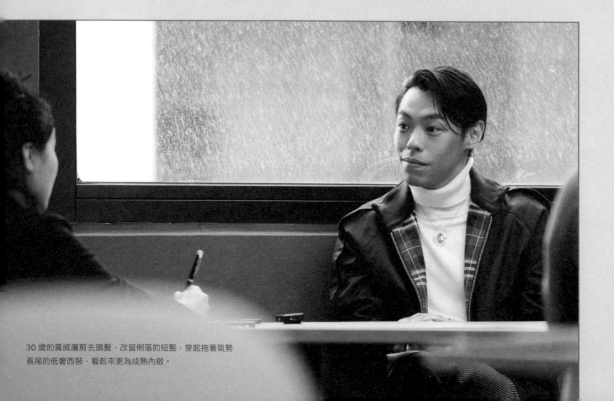

30 歲的黃威廉剪去頭髮，改留俐落的短髮、穿起拖著氣勢長尾的低奢西裝，看起來更為成熟內斂。

黃威廉認為珠寶如同靈魂一般,24 小時都在陪伴著配戴的人,也能作為一種提醒,希望人們不要忘記照顧自己的感受。

黃威廉在台北中山區開的實體珠寶店,也是以紫色作為基調設計外觀的櫥窗。 2016 年,同樣以紫色作為品牌色的國際時尚品牌 ANNA SUI 來台灣舉辦發表會,創辦人 Anna Sui 就被 William & Feb. 的紫色櫥窗吸引停下腳步,走進店裡買了一副紫色的耳環直接換上去參加活動,「大家都以為我有多厲害的公關背景,可以讓 ANNA SUI 走進我的店,但其實沒有,就真的只是因為這是一間紫色的店。」事過境遷多年,黃威廉仍認為那是一個既驚嚇又神奇的高光時刻,深信是紫色讓品牌受到幸運之神的關照,自此將紫色奉為圭臬。

雖然以豐厚的色彩著稱,但黃威廉對於珠寶設計的想像並不因此被框架,「品牌的作品跟風格創立 15 年來一直都與時事或趨勢沒有關係,而是著重在我跟觀眾的對話,共同創造出屬於我們的流行。」經歷特別低潮的時期,他打造過一系列黑色的珠寶創作,「黑色金屬可以讓整個珠寶的顏色更鮮豔亮麗,就像在黑暗中的星星會更閃亮。我想要反過來運用這份低潮,透過珠寶鼓舞客人。」黃威廉認為珠寶如同靈魂一般,24 小時都在陪伴著配戴的人,也能作為一種提醒,希望人們不要忘記照顧自己的感受,對得起自己的靈魂。

每個造型的選擇都是一種靈魂的長相

近期的黃威廉渴望與更多靈魂交流,他愛上搭乘大眾交通工具,感受著台北的濕氣,觀察人來人往的斑斕樣貌,「我可以在通勤的一個小時內,看到無數的人選擇在今天用什麼樣的服裝、飾品和髮型來面對接下來的一天。」他認為,這些造型的選擇都能代表一個人的靈魂,成為重要的創作靈感。

過去只要見過黃威廉,一定會對他留著一頭長髮,造型浮誇又華麗的裝扮印象深刻,20 歲的他曾是知名電視節目《大學生了沒》班底裡最不受控的調皮擔當,不聊戀愛八卦、喜歡暢談創業經;30 歲的他剪去頭髮,改留俐落的短髮、穿起拖著氣勢長尾的低奢西裝,看起來更為成熟內斂,但談起珠寶及創業時,依舊保有能讓雙眼發光的狂放靈魂。

黃威廉把節目裡傳遞的創業熱誠都化為 15 年的實際行動,他形容現在的品牌如同一隻破繭而出的蝴蝶,在最美的時刻蛻變和綻放,已經準備好要被更多人重新看見,「有時大家會回顧著我的過去,但其實我也參與了你們所有的種種。也許你在這一生中,曾在夜市的小店或是中山站的街道裡收藏過一個紫色品牌的飾品,那就是 William & Feb.,它其實一直在跟隨著你,只是你還沒發現而已。」

一六二四講堂 臺南

在臺南古都
重探臺灣故事

1624 講堂：上一堂給臺灣的歷史課

上一堂給臺灣的歷史課
1624 LECTURES:HISTORY LESSONS FOR TAIWAN

當世界迎向大航海時代，臺南也在 1624 年成為東、西方貿易的匯合點，與世界產生更深刻的互動，這座古老城市可說是臺灣文化的匯聚點，足以作為人們探討「臺灣學」的起點。臺南市政府文化局企劃出「1624 講堂：上一堂給臺灣的歷史課」，以一座城市為藍本，既微觀又宏觀地，沉浸式解讀臺灣歷史，引領人們回看來時路，理解今日臺南如何塑成，一同激盪共生共榮的未來面貌。

TEXT by FunnyLi
PHOTOGRAPHY by 臺南市政府文化局
EDITED by 許羽君

1624 LECTURES:
HISTORY LESSONS FOR TAIWAN

在 17 世紀全球貿易體系發展的關鍵時刻，臺灣從大陸的邊陲位置轉身面向海洋，成為荷蘭東印度公司設點的貿易基地，世界給予了這座城市不同的定義，原住民與來自四方的不同人群在此相遇，多元族群為這片土地交織出豐厚的文化故事。

當臺南走到 400 年的當刻，臺南市政府文化局以「一起臺南 世界交陪」的精神，發起多元企劃向世界分享臺南文化。從今年 5 月至 10 月的「1624 講堂」，由各界歷史學者與眾人齊聚一堂，回望臺南 400 年來的歷史文化風華，適逢臺灣文化創意博覽會將於 8 月 23 日至 9 月 1 日在臺南舉辦，透過講堂內容其多元的視角、別出心裁的論述重新梳理城市的發展脈絡，成為思考未來走向的另一個起點。

以全城為教室開講臺灣的歷史

以「上一堂給臺灣的歷史課」為主題策劃的「1624 講堂」，邀請到來自國立臺灣歷史博物館、中央研究院臺灣史研究所、成功大學考古學研究所、臺北教育大學臺灣文化研究所、高雄師範大學客家文化研究所、臺南藝術大學藝術史學系、暨南國際大學歷史學系等重磅史學家，提出 9 個子題、共 30 場精彩的講座，揭露課本未載的新史觀。

半年以來接力不停的文化講堂，橫跨歷史、考古、建築、民俗、文學等領域，並延伸出 9 個講座子題分別是：從荷治海貿與爭霸、明鄭的東寧王朝、製糖的甜蜜身世、城市開發與擘畫、港口城市的開展、環境與文化流變、多元族群的交會、民俗祭儀與宗教、公眾歷史與創作，不僅切合臺灣史學研究的熱點，也展現出多元族群在這片土地的互動與交流。

1624 講座透過宏觀的歷史演變到微觀的在地文化，慢慢重建出臺南的歷史。國立臺灣歷史博物館館長張隆志以〈國姓爺在臺南〉，為人們導讀府城公共歷史記憶中的鄭成功。臺史博副研究員石文誠解密臺南書信史料，從 1665 年鄭經寫給荷蘭人的一封信帶領大家走入東寧王國。中央研究院臺灣史研究所研究員林玉茹從歷史人物施琅，切入談 17 世紀末臺灣最大的地主和海商。成功大學博物館館長吳秉聲以建築歷史與文化資產保存的研究專業，探討臺南這座歷史城市的空間構成與文化蘊含，而副館長陳文松則從臺灣圍棋的微觀角度切入，探討近代臺南室內社交娛樂。

臺南藝術大藝術史學系教授盧泰康用不同角度看《全糖市的甜度演化：探尋明清時期臺南製糖技術與糖漏》、中央研究院臺灣史研究所研究員謝國興《急水溪流域的遊巡王爺信仰》、臺史博助理研究員林孟欣講述《二十世紀初期臺灣南部製糖業的商業大冒險》、

中央研究院臺灣史研究所副所長曾品滄《鹹甜皆真味：臺南的味覺社會史》等多角度的主題式講座，展現出臺南豐饒的文化內涵。

從熱蘭遮堡看見臺灣與世界的連結

在城市開發與擘畫主題講座裡，由成功大學建築學系副教授黃恩宇所授課的《17 世紀熱蘭遮堡的設計、營造與思維》，分享研究團隊以一張〈1643 年熱蘭遮市地籍登錄簿〉來解密安平古堡的過程。

他指出，一座歷史建築所乘載的訊息，不亞於紙上記載的文獻，從建築史學家的角度來探討歷史，所留下的「非文字」紀錄包含了遺構、圖像、速寫、鳥瞰、工程圖等等都隱藏了大量的訊息。他表示，一座建築的設計不只有考慮到機能，也必須滿足各種心理層面上的需求，從揣測一座建築最終形成的式樣，回推出當時的社會氛圍、基地條件、構造材料等，甚至可以得知設計者的想法。

熱蘭遮堡的形成反映了歐洲在文藝復興時期之後誕生的建築新觀念，而在八十年戰爭之後荷蘭脫離西班牙帝國獨立，全力發展海上國際貿易而成為強國，並在荷蘭東印度公司的遠征當中，把逐步轉化的建築觀念帶到了世界另一端的臺灣。他說：「長久以來大家對於熱蘭遮堡的認識都是從臺灣史的角度去看，但從建築史的角度切入，從文獻、圖資、歷史紀錄當中，卻清晰看見臺灣與世界的連結，顯現出『海洋』的觀點。」

比方說，熱蘭遮堡的誕生是個有趣且複雜的過程，建造這座城堡需要大量人力，除了仰賴從中國移民來的漢人工匠之外，荷蘭東印度公司也從印尼班達群島引進不少奴隸來參與建設，遺留在鎮北坊文化園區的古蹟「烏鬼井」所指的烏鬼，便是這群來自班達群島的土人。此外，解讀城堡所用的建築材料，有來自中國、澎湖、印尼、日本以及臺灣本地的磚、瓦、石、木頭、石灰、鐵件等，混合荷蘭的磚造砌法與臺灣早期木建築形式，早期營建技術交流的證據，切確顯示在這座建築上。

分析熱蘭遮堡的建設過程，那是從最高處往下慢慢擴建形成三層的結構，最初第一層是扁長方形，設有火砲駐軍的稜堡，後來圍著四周加蓋的第二層，再增加炮台數量，加強鞏固建築的安全性，而最下方的第三層則為狀似羊角的 Horn work，稱為角堡，也叫外堡，設有倉庫與宿舍，是處理行政治理與商業貿易工作的核心。「這座城堡與同時期歐洲城堡以陸地攻城戰為主的設計思考很不同，而是反映出 17 世紀海戰時代的堡壘設計奧秘，可以看見荷蘭人在分散島嶼建設多座要塞堡壘，點與點之間採用船隻來連結的要塞形式。」

以 400 年為切點聽見消失的族群之聲

從海洋回到陸地看臺灣歷史，西拉雅族跨地部落聯盟召集人段洪坤所帶來的《穿越臺南 400 年的西拉雅族歷史文化》，回歸本地原生視角，闡述「1624」這個年份對於原住民族的意義，是外來文化對於本土文化的嚴重衝擊。

「1624 這個時間點，對應臺灣有文字記載的最早歷史，是當今主流的歷史解讀，但對已經居住在臺灣數千年的西拉雅族（Siraya）來說，這並非是臺灣歷史的開端。」段洪坤娓娓道述，「甚至，在人們口中所謂的建城，卻是原住民族顛沛流離的開始。」不論是荷蘭東印度公司佔領上鯤鯓與建熱蘭遮堡，或是鄭成功攻臺之役結束荷治時期，展開下一階段的明鄭時期，乃至於清領時期、日治時期，臺灣深陷「外來民族」的爭奪之戰，歷史卻從未站在原住民族的角度來書寫，而是以一詞「漢化」輕輕帶過。他所要講述的是：西拉雅族是「1624 被消失的聲音」，少了原住民族的歷史觀點與聲音來談 400 年將是「不足」的缺憾。

「臺灣不是只有 400 年歷史。」根據考古遺址發現，臺灣在舊石器時代晚期（約西元前五萬年至七千年間）已有人類居住，這原住民族的先啟祖先一直延續到三千年前，在島嶼長出遍地的不同族群，西拉雅人的祖先居住在臺南這片土地超過 4000 年了。但在殖民統治過程裡，西拉雅族被主流社會視為漢化、消失的

1624 講堂首場由旅荷臺灣史學者江樹生為講題「荷治海貿與爭霸」揭開序幕。

民族，一直到「19 世紀人類學研究裡，臺灣有高達 24 個族群，而非現在的 16 族，但在長期殖民文化的入侵之下，許多族群逐漸融入消失，加上推崇漢文化的主流教育，對於族群的歷史更有許多錯誤地描述。」最常聞是「平埔族」一詞，籠統地把西拉雅族、馬卡道族、凱達格蘭族、噶瑪蘭族、道卡斯族等十個族群歸納在一起，顯示出族群教育的薄弱與欠缺。

瞭解傳統才能重新定義傳統

回看一直生活在臺南這塊土地上的西拉雅族，有傳統文化的承續與斷裂，並非一般人認知的「漢化」而已，當重新認真認識西拉雅族後，啟發了人們重新思考在歷史演化當中，族群與族群之間的關係，段洪坤更提出大哉問：當部分傳統文化面貌已然斷裂，西拉雅族這 20 年來是如何追尋並且復興文化？

他指出多數人對於「傳統」一詞的解讀太偏執與狹隘，「其實文化並非一成不變，比如說大眾媒體所認為的英國皇室傳統，也不過是近代所創發出來的，傳統會因社會、環境、政策等因素，幾乎是 50 年一變。」原住民族的文化如此，漢人的文化也如此。

「我們不能用保育動物的眼光去看少數族群的文化保存工作，文化保存不該只是維繫傳統，而是要在不僭越祖先留下的基底，使用傳統文化元素去創發。」這幾年在族人及學者鍥而不捨地爬梳文獻、田野調查採

集，族語和古調歌謠的復育有所進展，陸續把 1722 年清巡臺御史黃叔璥所著《臺海使槎錄》的番俗六考發現使用漢擬音寫下的西拉雅歌謠，日治時代留下的少數古調錄音，以及耆老口中還在傳唱的西拉雅等地方歌謠蒐羅後，分析出西拉雅音樂獨特元素，進一步推動以此為基礎，再創造新的西拉雅歌謠，呈現出文化的當代面貌，使族群產生獨特性與區辨性，他認為，這才是真正的族群文化復興。此外，西拉雅族的服飾文化、飲食文化、狩獵文化、信仰文化，也透過這樣復振的途徑及方法，有了好的成果，將在台南 400 年系列活動中的「原原不止 400 年」原住民族文化展中呈現在大家面前。

臺南文化局長謝仕淵表示，1624 年的歷史機遇讓原住民與來自四方的不同人群在臺南這塊土地相遇，族群間的激盪、衝突與協調，堆疊混合成為當代臺南多元的文化面貌，同時也形塑出相互尊重與包容的歷史記憶。「1624 講堂」以多面向的視角轉譯臺南文化，使人們更加真切感受到這塊土地的歷史地景風貌。

● 1624 講堂講座資訊
．．．．．．．．．．．．．．．．．．．．．．．．．．．．．．

活動日期｜即日起至 113 年 10 月 26 日
活動地點｜臺南市立圖書館永康總館、總爺藝文中心、臺南市立美術館 2 館、許石音樂圖書館
活動網頁｜https://gov.tw/jnK

re:

多元文化及傳統歷史在台南兼容並蓄，不斷交織出新舊並存的摩登風貌。不管是都市景觀與老屋空間的維護及重建，亦或是透過各種創意，在藝術、音樂、飲食、酒吧、設計等層面，打造出台南文藝新浪潮與生活美學風格。台南這座古城，骨子裡既有著老派靈魂，又能在時代前進的脈動裡，展現新活力。從白天到黑夜，從古蹟到小巷，這座城市永遠不缺驚喜，始終青春。

TEXT by DOMINIQUE CHIANG
EDITED by DOMINIQUE CHIANG、鄭旭棠
PHOTOGRAPHY by Tim Wu

Tainan

藝術、酒吧，偶爾還有爵士樂

台南再發現

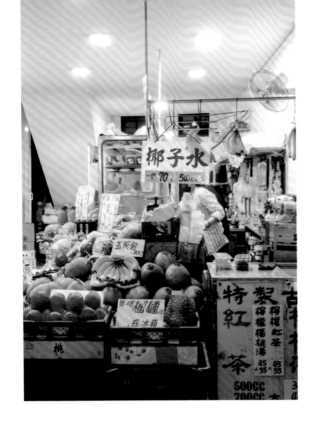

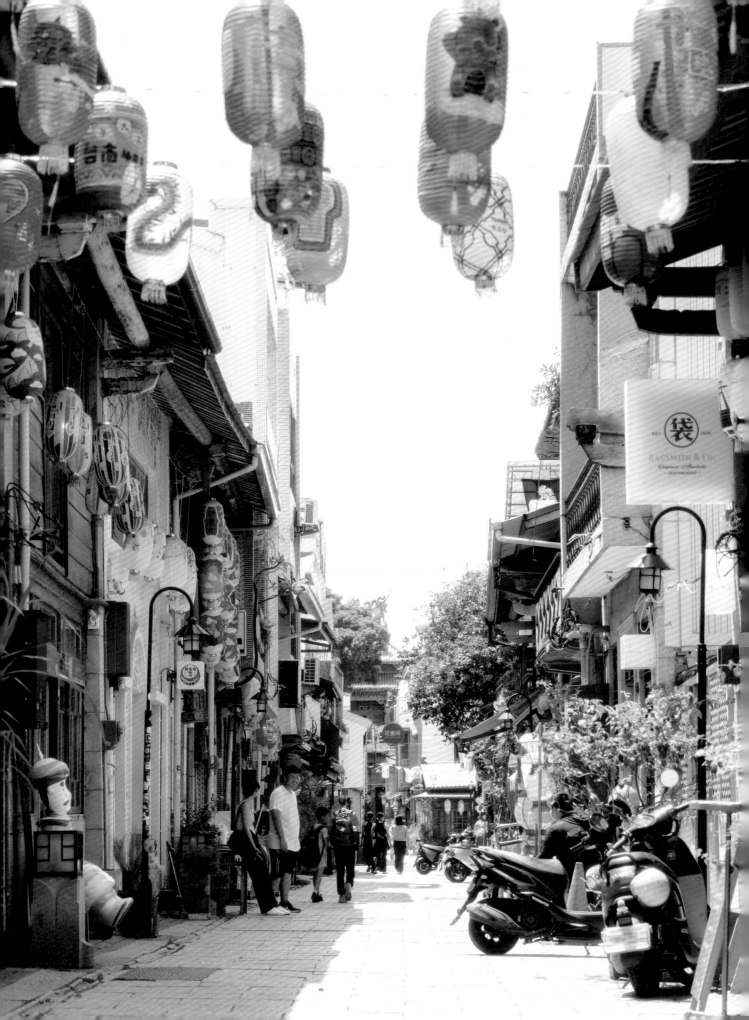

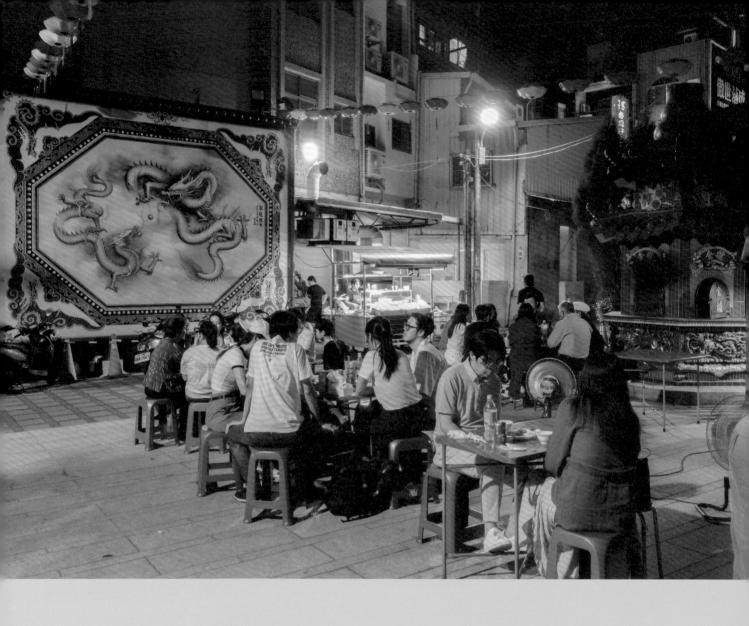

練習成為台南人

● TEXT by 謝仕淵　● EDITED by DOMINIQUE CHIANG

「我的人生，需要在台南生活兩年！」

兩、三年前，曾在台南某個市場聽到這句話。感覺能有這樣浪漫的想法，真好。

那時，市場的許多攤台在晚上化身為小料理店，便宜的租金給了許多人圓夢的機會。那位來自外地、想來是新學幾道料理的年輕人，於是來到台南來生活圓夢了。

我沒有再看到那位年輕人，但後來還遇到不少這樣的人，開店營商是為了賺一點錢，好能夠在台南生活一段時間。滿足了，便離開了。

來台南生活，宛如一場生命儀式，經過了便覺得人生進到下一個階段，如同台南古時就有「做十六歲」儀式，那是場成為大人的成年禮儀。在每年七夕時，於七娘媽或者臨水夫人神前祭拜出鳥母宮。據傳，在台南五條港一帶，16 歲成年前僅能領半薪，換言之，做十六歲是成人的儀式，也是領得不同薪水的分界點，這樣的生命儀式應該很有感吧！

當代有不少台南人循古禮，每年七夕帶著自己的孩子，來到開隆宮參與這場傳統的做十六歲。被他人用成年人的方式對待，是每個青少年的期待。還能有什麼樣的儀式，讓一個獨立而待長成的個體，能有更為深刻的體驗？去（2023）年我看見台南文化中心已經延續了十年的「十六歲正青春藝術節」，企圖開展經由藝術參與的成年禮行動。

一群青少年用了兩個月的時間，學習幕前幕後的劇場工作，最後共同成就一齣戲。在戲裡，那些屬於青少年世代經常面對的議題中，衝突、理解與接納交雜，他們要如何自處，這是一場青年人的彼此探索，也是一段找路的過程。這場為青少年設計的戲劇參與行動，亦即是一種成年禮的代現。

不管是循古法或者開展當代意義，成年禮讓年輕的台南人跟自己的生命、跟生長的城市甚或跟親近的朋友共同經歷一場自己的做十六歲，這是練習成為台南人的必要儀式。

● 追尋石陽睢

生活在台南，是許多人的願望清單。作為上一代已離鄉的台南北門人後代的我而言，18 年前到台南工作，就是抱著想要在台南生活的憧憬。於是經歷了一段懷抱期待乃至落地被接納的過程——一段練習成為台南人的過程。

來自外地的你，如何喜歡台南是一件事，但台南人如何看待外地人又是一件事。

許多台南人，對生活細節都有自己的主張，來自習慣也來自時間，於是明明生活在台南，堅持我家巷口的那間最好吃，能清楚區分你住在城內或者城外，自己選定的味道也從來不輕易動搖。這些堅定的選擇，有著執著於生活的魅力，但也總讓人覺得，成為台南人，門檻太高！

成為台南人，於我，也有著一段練習的過程。18 年前，我來到古蹟密度高的台南，成為一個博物館員。起初，我以為的關於台南的歷史與文化，都在那些不證自明的古蹟與古物。但如同所有的歷史，都經歷了不同的觀點、方法與技術，才成為我們都讀到的那個版本。關於台南成為古都的種種，有形或是無形的，其實也經歷了相同的過程，於是我們關切誰？為何？做了這件事！

直到我在舊書中，讀到了一個反覆出現的名字——石暘睢，開始了以此為線索，探索關於台南歷史的種種。

1930 年代，石暘睢因緣際會下，成為「臺灣文化三百年展覽會」中的協力者，此後，一直到 1960 年，他為台南市歷史館工作，成為別人口中的館長。那個年代，台南經歷了都市計畫、皇民化運動以及戰爭空襲，石暘睢及其同時代的文史社群，致力於調查與研究、收藏與展示，在鄉土史視角中，許多文化資產得以保留。台南若是個古都，保存這些成就古都元素的人，無疑地扮演了重要的角色。

追尋石暘睢的第一個故事，是關於鄭其仁的墓前石馬，那匹石馬至今擺放於赤崁樓前，他在日治時期在永康鹽行出土後，就被放在安平的史料館展示，然後才來到赤崁樓，石馬的出土，到成為博物館展品，全都有石暘睢陪伴的過程。後來我才知道大南門碑林也是石暘睢參與其中而得以成就。

● 與生活的連結為傲

追尋石暘睢，是我認識台南、成為台南人的歷程，我在台南認識許多人，百工百業，他們或許經常以辨別城內城外人的語言，辨識你我，內中所藏的，卻是對於自身所處之地的深刻認同。這是個關於台南的故事，但是也很值得給身為台灣人的你我參照。

從石暘睢的身上，看到一種對於鄉土的熱情，於是我想著，是否也可以這樣，理所當然的以一種跟土地、跟生活有關的連結為傲嗎？

這是從小到大經常搬遷的我，人生的一個命題。從台南、從石暘睢身上，發現經由生活踐行所產生的連結，足以讓許多來自他方的人，產生對在地的認同，於是我一方面追尋石暘睢為這座城市留下的種種，我也漸漸地開始會說我喜歡那條巷子、我喜歡吃什麼，最終我開始會說「我們台南」。

成為台南人，我們都可以是屬於自身意義的能動者，願意去認識，來自他方的人也能成為在地人。

要多久才能成為台南人？

你只要能找到自己的練習方法，就能很快地被這座城市接納。Ⓥ

PROFILE 謝仕淵

現任臺南⋯⋯

台南創意場景的轉變

in Taipei

TEXT by 黃怜穎
EDITED by 鄭旭棠
iLLUSTRATION by Shu

專訪｜蜷尾家李豫、風尚旅行游智維、謝宅謝文侃

一切或許是從海安路的藍曬圖開始，或者是當時很「文青」的佳佳西市場旅店和正興街，又或者是剛興起的老宅民宿，搭著 2010 年台南縣市合併升格直轄市後的觀光熱潮，伴隨歷史街區的規畫，老屋、巷弄與小吃成為極富魅力的城市風景，散步是移動於城區的絕佳速度，十多年過去，這城的獨特活力在新舊間、商業利益與價值間湧動變化，仍有些不變，穩住了生活在台南的底氣。

Cultural scenes

在台南市區的正興街上，營業超過八十年的泰成水果冰店和創立於 2012 年的蜷尾家是對街鄰居，周邊店家轉了好幾輪，蜷尾家的冰淇淋不僅跨足海外，品牌合作更是開展出許多意想不到，對於蜷尾家創辦人李豫而言，不變的是，這處位在正興街角的小店是他的基地、創意的根，是蜷尾家走出台南的起點。而十多年來不變的行動是，在每個營業日打烊時，必定由夥伴清掃國華街口至海安路口店周邊。是這些再平凡不過的台南日常，日日累積小小的堅持與關懷，帶著這城的底氣走向遠方。

● 點：老屋欣力

時間回到 2006 至 2007 年，謝宅創辦人謝文侃回顧那時台南到處都在拆舊屋，因土地價值高於房屋，甚至常出現買地送屋的情形，回鄉面對的現實，和他遊歷澳洲、京都等地重視古建築歷史價值的情形大不相同，成為他改造家族在西市場的老宅作為民宿的開端。

當年也投入關注老屋行列裡的游智維，在民生路一棟老房子創業，透過設計小旅行路線，曾在受訪時提出以「老房子俱樂部」串連如草祭水又中心、破屋、奉茶等風格空間的想法。真正帶起改變的具體行動則始於 2008 年，長年耕耘老屋的古都保存再生文教基金會展開「老屋欣力」計畫，游智維認為：「老屋欣力對台灣老屋的保存運動起了重要作用，導向將老房子應用在更商業與生活的場域中。」

15 年前，沒有人覺得在台南老房子裡過夜能和「高級」與「舒服」畫上等號，「當然，現在大家已經進入看得懂老房子價值的時代了。」

謝文侃說起初期民宿接待過長期翻譯日本作家村上春樹著作的賴明珠、設計師蕭青陽、聶永真等名人，在還沒有 Facebook 等社群軟體的年代，透過部落格、報紙媒體宣傳，大家開始願意聆聽老屋的故事，看見老房子的美，至今老屋風潮依然是探索台南生活氣味的重要體驗之一。

● 線：串連的力量，以正興街為例

街道巷弄裡，從民宿、咖啡館、餐廳到藝廊，隨活化老屋越來越多小店現身，「但再多的商家，都只是單點的存在，必須要有線的連結來展現城市的活力。」正興街是謝文侃從小到大熟悉的生活範圍，2014 年他曾租下廣場一角的透天厝做 IORI TEA HOUSE，也利用空間辦了逾百場旅行講座。2012 年至 2018 年間，謝文侃觀察那時街區的業種，多元類型的店家互補聚集，有如造街行動，販售服飾的彩虹來了創辦人高耀威串連店主辦活動、創刊物，蜷尾家也曾贊助就辦在正興街上的辦公椅大賽，李豫認為：「前期在很多人的努力及質感店家堆疊之下，讓正興街能有自己的風格和個性。」

近年進駐的店主有年輕化的趨勢，少了店家自主串連的行動氛圍，及因租金房價等人力成本高，雖有續航力的擔憂，謝文侃認為這帶與國華街的人潮與錢潮應仍屬市區的活絡所在。經營多年的泰成水果、在地品牌波哥、布萊恩和阿婆滷麵、阿瑞意麵等都還在街上，不少蜷尾家客人向李豫反饋，已把霜淇淋當作稀鬆平常的台南小吃飯後甜食，對游智維而言：「有些原來就跟這裡生活習性相關的，我相信無論過了多久，我們都不會遺棄它。」從正興街的狀態，讓人認知是這些進入常民生活的商業日常，積累出地方的價值。

南美二館

↘ 以台南市市花鳳凰木為靈感而建的臺南市美術館 2 館，因應地方氣候，透過建築模擬大自然樹蔭，幾何碎形結構不僅調節空間綠能，也能讓建築產生樹影之美。

在正興街上開店至今近九十年的泰成水果店，見證了正興街的興衰及變革，與蜷尾家比鄰，魅力及人潮卻絲毫不遜色，特色冰品哈密瓜冰是觀光客在烈陽下也願意排隊的清涼冰甜滋味。

水果店
泰成

● 在商業利益以外的老屋價值

游智維談起老屋欣力，當初第一步透過商業活動讓老舊空間重生成功，卻仍顯露其核心困境：「老屋應該進到人們的日常生活裡，如只是把商業放進有話題的空間裡，可是卻沒有真正理解生活在老房子裡的美好時，這些房子到最後其實還是會崩壞。」游智維和家人在台南的家是一棟近六十歲的老洋樓，和老屋一起工作、生活在台南，成為一種住在文化裡的選擇。

游智維指出另外一例是，建築師黃介二、鍾心怡夫婦因緣際會購置並改造住所旁的近百年老屋，成為與鄰里共好的社區共學場域「小轉角」，是近年呈現活化老舊建築的絕佳範例。他自己在新美街有棟尚待整修的老房子，正籌劃作為未來的台南「小島裡」，以採集聲音、記錄故事為軸，成為回鄉青年與地方團隊互相滋養的所在，他期待台南老屋能在觀念上持續討論探索，在商業利益之外開展更為深廣的可能性。

● 從點輻射而出的品牌力道源於日常

新場所亮相，容易帶來關注與人潮，但有時人潮不等同於錢潮，每天開門做生意，店家與地方需要連結起獨特性，日常才是維持長久的營運之道。李豫笑談自己更喜歡在平常日來到正興街蜷尾家本店，能遇到更多在地客人自己來吃冰療癒情傷，或是大人帶著小朋友來，而在新美街的蜷尾家パン，他最喜歡看見戴著安全帽進門買麵包的在地風景。

相較觀察街區趨勢，李豫更專注在能做與想做的事，他說做品牌不是做地點，很早就確立蜷尾家以品牌 IP 的定位繼續前行：「想到台南的冰淇淋、想到好玩的事情，就會想到蜷尾家。」研發過逾百種口味的霜淇淋，為參加

「Gelato World Tour 冰淇淋世界巡迴大賽」所以在安平開義式冰淇淋店，為了有間辦公室還恰好把曾經快閃的台式麵包店開回來，跨界參加調酒大賽、聯名快閃、潮牌服飾與日本百年玩具品牌合作冰淇淋主題公仔 Charmy Chan，皆源自於李豫單純的起心動念，他點燃蜷尾家無可限量的創意火花，只為讓人生精彩、不白過一遭。

● 匯聚創業可能的節點：市場與市集

若嘗試將每處空間、店家和民宿等看作是點，街道為線，當眾多街道交織成面就是台南，然而謝文侃認為線與線之間還有節點的存在，菜市場正是這些交匯各路的節點，甚至可以是活化城市的關鍵，他曾於 2023 年拍攝《市場米其林週記》，從穿梭市場帶大家看見他所認識的台南。完成古蹟修復的西市場將在今年對外開放，沿路串起末廣町的歷史空間：從林百貨、西市場到河樂廣場，謝文侃認為其地理位置非常重要，因而令人期待西市場的規畫和實驗。

近年菜市場的夜間文化可以說是台南新的創意文化實驗，游智維認為，市場本來就是人群聚集的地方，因攤位租金較店面低廉、設置公共廁所，且市場本就

對各種餐飲業種包容性大，因此吸引年輕人進到市場創業，舊市場因而出現新的用法，例如 2020 年前後開始，友愛市場在每周四、五、六晚間化身世界料理的深夜食堂，近年晚間的復興市場也是覓食好去處，開元市場夜間賣起加牛肉的泡麵造成話題，水仙宮市場內則有年輕老闆開了立食的日本料理，國華街永樂市場 2 樓成為年輕人小店和獨居長輩們的共生聚落，又好比京發鮮活食舖用新的方法在百年東菜市裡賣豬肉，「每個地方都應該有些新觀念和做法，也許能鼓勵更多年輕人有新想法進到市場裡。」游智維期許著。

關於城市的活力與創意，其中一面貌匯聚在近五年的風格市集，一兩天的限地活動，走逛路徑為城市創造暫時性地景，或拓展原本空間用途，從企劃主軸連結其佈置陳列的美學、動線等設計，市集提供年輕品牌這城暫時性的節點，店家攤主為活動發想限定商品，是一處激盪創意、互相學習與進化的平台。

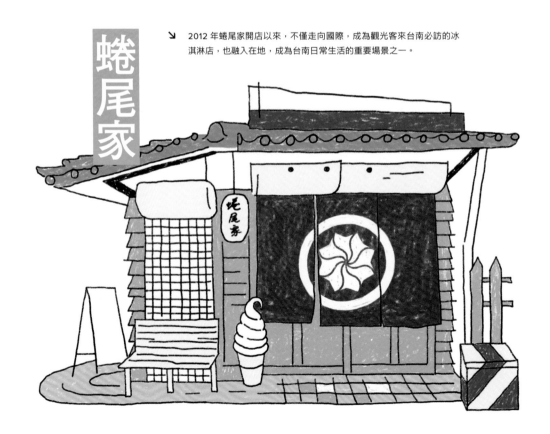

↘ 2012 年蜷尾家開店以來，不僅走向國際，成為觀光客來台南必訪的冰淇淋店，也融入在地，成為台南日常生活的重要場景之一。

蜷尾家

↘ 來到永樂市場 2 樓像是進到奇妙的異世界，住家及新穎的潮店在這裡共生，像是
知名的香蘭男子電棒燙或祕氏咖啡就隱身在此。

永樂
市場

● 從台南到世界

李豫聊起台南常以全台灣擁有最多美食的城市
自豪，為何台南並沒有很多品牌跨出台南市？
「台南店家的下一步真的是要往外走！讓更多
人看見。」源自於世界冰淇淋大賽後的參訪啟
發，他把握機會讓蜷尾家去了東京、巴黎、登
上星宇航空，今（2024）年計劃來到紐約展
開驚喜地合作計畫，後續蜷尾家在美洲還有工
業化生產進到超商通路的市場目標。他認為國
外開店成本加上末端售價的評估，展店成本並
沒有高出台灣太多，下一步希望蜷尾家パン能
到巴黎展店。

讓全世界看到台南，也是謝文侃現階段從日本
展開的跨海連線，他和名廚江振誠、修復師蔡
舜任在金澤創立「三間屋 Mitsumaya」，一
處迎接世界旅人的日式町屋，未來計畫帶進更
多台南品牌，最終目的仍是希望讓全世界來到
台南、認識台南。

游智維也認同，越來越多人看待台南都不再只
是台南市而已，多元的地方樣貌開啟寬廣的觀
察視角。而走出台南城市外交的底氣，也許
來自李豫口中所說的「日常才是王道」，在
地人去蜷尾家買支冰、買袋麵包已變日常；
謝文侃工作室庭院一對白頭翁跳躍桂花樹叢
間，已成他珍視的日常畫面，是這些讓人們
能夠在變化中覺知到生活，正是一個城市蘊
積創意之所在。ⓥ

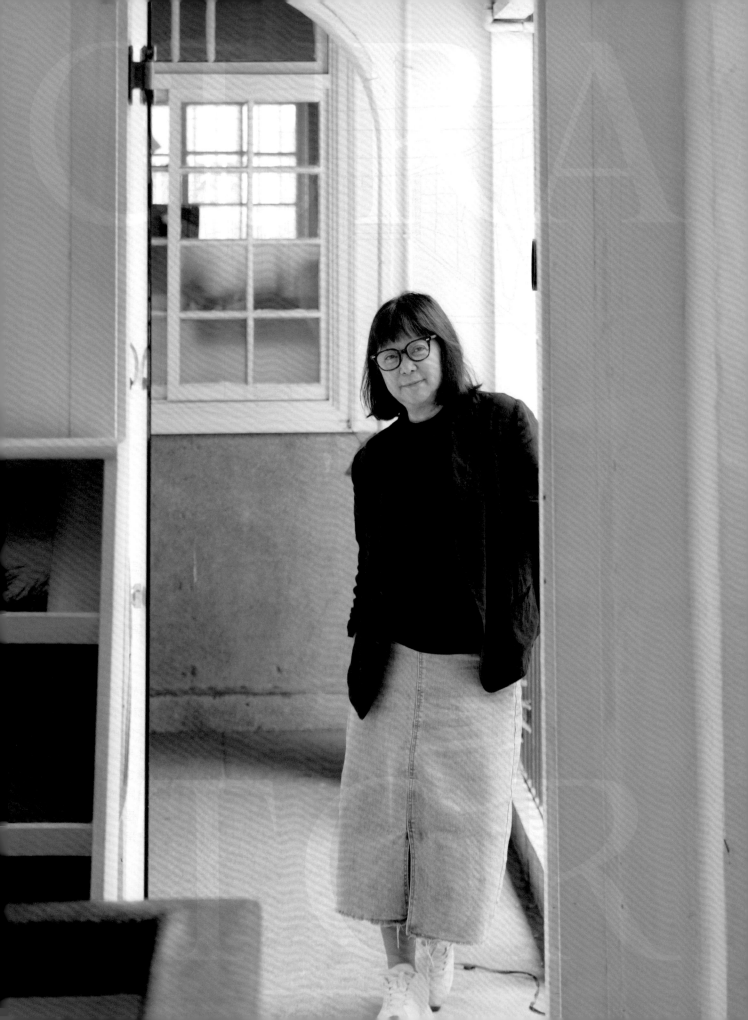

杜　昭賢

藝術策展人

流動的台南藝術現場

走進台南，你很難不注意到這城市充滿了飽滿的藝術能量，從街上的畫廊、海安路上的裝置藝術、漁光島藝術節，甚至是巷弄轉角一隅的壁畫，藝術已經在這座城市開枝散葉，而種下種子的就是台南最重要的藝術策展人杜昭賢。

● TEXT by 李佳芳　● PHOTOGRAPHY by Emma SY Wang　● EDITED by DOMINIQUE CHIANG、鄭旭棠

知名藝術家游文富在台南台灣燈會展出的大型裝置藝術作品〈塭田浮光〉。

已老的青年都還記得，多年前的那陣子大家琅琅上口「爆破中國城」的事。在海安路面向中正路的路底，這座誇張巨大的中國風商城甫完工，極其熱鬧囂俳（hia-pai），卻因為海安路拓寬計畫，又快速落魄成為都市的暗角。這座城流氓似的蹲在路口，向想發展的或想留下的兩方人索討代價，痛苦的交通不便、街區發展的停滯、都發議題卡死，拿它沒轍的心情鬱卒得「想爆炸」，不少拆除的聲音激起保留的反彈，於是陷入了僵局。

為了解套，當時台南發生了一件憑空而來的事件，由建築與藝術界共同推動「海安路藝術造街行動」鬆動了緊張氛圍。身為運動核心的策展人杜昭賢，全程參與這場街區運動，並以藝術介入重要城市活動，持續投柴加薪之下，使藝術造街的精神狂燒全城，塑成了今日的台南。

● 經濟起飛下的藝術市場

談起台南近二十年的藝術發展，杜昭賢歷歷在目，自己成長年代的台南尚不時興美術館，她記憶中小時候最「藝術」的場域，是去台南公園參加寫生比賽，以及所讀的永福國小有位畫家老師陳輝東創辦的美術教室。這是她生命首次與藝術的接觸。

由於杜昭賢出身珠寶商家庭，從小受父親影響，對於美的事物有自己的一套鑑賞。「他常說多看寶石可以吸收『寶氣』、薰陶眼光，所以從小我就會去注意美的所有事情，工具店、雜貨店、五金行對我來說像是展場一樣，看到圓形的紙燈、草鞋、掃帚也不知是否有禁忌，全買回來布置自己的房間。」

為了滿足自己喜歡買哩哩扣扣的購買慾，長大後的她開了家飾店。為了要幫客人布置，她經常要上台北買漂亮的複製畫或是海報裱框，一次採購要看上百張作品；也因為複製畫看久了沒感覺，漸漸喜歡上藝術品原作，由於對藝術的興趣，轉而經營畫廊。當時她所開的「世寶坊」是台南的第二家畫廊，也是台南藝術經濟的開端。

● 我把藝術丟到你面前！

從商業面向經營藝術是辛苦的，杜昭賢夢想在藝廊內辦各種生活講座，把藝術氣息植入心愛的城市，可惜努力並不成功，她不得不放下。為了重新出發，杜昭賢跑到舊金山藝術大學進修，她在這座城市看到舊金山現代藝術博物館（San Francisco Museum of Modern Art，SFMOMA）街區的公共藝術、在閒置空間裡開起的藝術

中心……所謂藝術不是閉門造車，還能以滲入「實用」領域，與城市緊密同步呼吸。

2003 年左右，知名策展人張元茜與杜昭賢在研討會上，提出於民權路「藝術建醮 – 歷史街區地景藝術再造計畫」，台南市都發局局長找上杜昭賢與台南二十一世紀發展協會，討論出以藝術發展城鄉新風貌的方案，開啟了藝術介入街區的實驗。當時的杜昭賢想，藝術可以改善環境，為居民解決街區乏人問津的問題，又可以把創作與表演黏在一起放在街角，直接進到市民的生活裡，成為美學的學習平台，她說，「你不來藝廊沒關係，我就讓藝術走進街道，讓你不得不看見。」

● 破開建設黑暗期的光芒

海安路黑暗期策開的藝術造街，面對城市最不堪的一面，大批開腸破肚的房子，披著不成體統的裝潢，遮掩不住穿出的鋼筋與管線，工程宛如戰事留下的煙硝餘燼，燻痛了大家的眼睛。而杜昭賢卻把破屋當畫布，請藝術家來創作。當時最有名是初出茅廬的建築師劉國滄，他在剖開立面畫上透視線，以工程圖紙靈感的《藍曬圖》連結起空間與歷史記憶。強烈視覺感的作品一下吸引大量關注，不少人前

來朝聖，一時間海安路起死回生，成了台南的熱點。

不久，由古都保存再生文教基金會策起的「老屋欣力」在台南各地展開，而海安路以及周邊的房子更是「老」得無人能出其右，是許多老屋創業者的舞台，有名的廢墟酒吧 WIRE 破屋、打開聯合設計的怪獸茶鋪、一直延伸到不遠神農街的 57 藝術工作室、76 藝文空間、黑蝸牛工作室，複合藝文功能的商業與非商業空間在青年創業潮的推力下，漫入台南的大街小巷，往後又有草祭二手書店、佳佳西市場旅店、飛魚記憶美術館……而杜昭賢自己也在友愛街上修復舊建築成立加力畫廊 InArt Space，以及之後在民權路上開的 B.B.ART，也是 1940 年代的美利安洋品店活化而成。

當年她在舊金山所見的另類藝術空間，真如所盼，也在台南落實了。

● 藝術與城市分不開的跑趴

1997 年，由已逝的成大都計系教授姜渝生發起的 21 世紀都市發展協會，進行許多關懷城市環境的行動，當時為拯救台南市樹發起的「鳳凰1000——重建鳳凰城計畫」，在遊行裡，杜昭賢也偷偷地「藝術介入」

突發奇想找來藝術表演者張永村打頭陣，並拉了在地的鳳凰城車隊來贊助，一排計程車插上「我愛鳳凰」旗幟浩浩蕩蕩遊街，使市民發起的運動登上新聞版面，被全國所關注。

利用藝術手段來處理難解的議題，似乎成了這座城市自體更新的一種方式。2007 年杜昭賢所創辦的「都市藝術工作室」就是著重以藝術能量改變城市風貌為宗旨，還有 2010 年由「禹禹藝術工作室」以鹽水月津港為舞台策劃的另類燈會，成為「月津港燈節」的前身，後來都市藝術工作室以環境藝術的概念進行，創造出藝術品牌的燈節；2014 年安海里與藝術團體「水色 1214 之間」結合，為改善台南運河環境所發起的「水岸藝術節」；以及 2017 年都市藝術工作室接下的「漁光島藝術節」，為荒廢近三十年的海島找到安棲的新定位，發展出「藝術在一座小島」的概念。

談到漁光島藝術節的策畫，杜昭賢其實也導入海安路的經驗，從田野調查爬梳地方，深入理解島民的需求與擔憂、反對與贊成等意見，擬定出低調融合現場環境的地景藝術，使漁光島在藝術及人流活絡地方的同時，維持「祕境」的氛圍感，不偏離小島生活的本質。

● 全城都是藝術的伸展台

在台南，藝術與城市地景成為分不開的一個名詞。為培育新銳藝術家，台南市政府在 2013 年開始舉辦的「臺南新藝獎」，每年公布得獎展也串連多家藝廊展出，使看展成為藝術跑趴，緊密連結城市。

站在新生的河樂廣場回看，純白色遺構包容城市脫胎時期的黑歷史，昔日造街運動熄火了嗎？其實不。都市公共建設仍有許多不完美之處需要藝術介入，像是建設完成的海安路，因為地下停車場需要設置 11 座巨大的通風塔，這又成了藝術家的新課題。

2005 年杜昭賢接下「街道美術館」的新任務，請來梁任宏、游文富、曾瑋、林建榮等多位藝術家為通風塔打造藝術裝置，至今（2024）年 7 月海安街道美術館 2.0 融入更多互動式新媒體藝術，街道已然成為常態性的藝術伸展台。

「沒有藝術環境，但我們可以塑造。」杜昭賢想的「藝術」定義很大，那不只是掛在畫廊的牆上，而是存在都市的任何角落，一棟房子、一棵樹木、一條運河都可以納入藝術的討論。在台南，所謂的「藝術現場」是沒有四方之牆的，那是往都市環境議題所在處流動的一股能量。Ⓥ

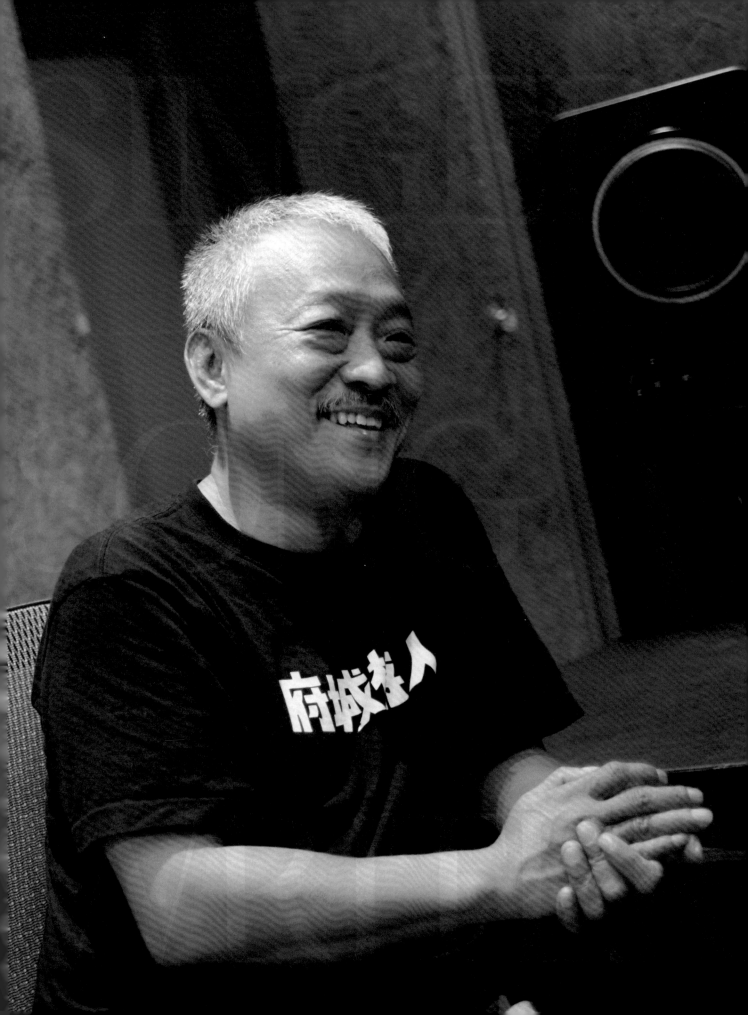

謝銘祐

創作歌手

時間淬鍊出
台南的人情禮數

曾憑藉專輯《台南》拿下金曲獎最佳台語專輯暨最佳台語男歌手的創作歌手謝銘祐是名符其實的「府城歌王」（但他自稱「府城流浪漢」）。自 30 歲那年回家後，謝銘祐再也離不開台南，他的創作與人生哲學，有很大一部分都是這座城教會他的。

● TEXT by 郭璈　● PHOTOGRAPHY by Emma SY Wang　● EDITED by 郭璈、鄭旭棠

上個世紀初，整個地球都在歡慶千禧年，在台北北漂多年的謝銘祐只想回去家鄉台南，他真的累了，並非是身體的疲憊，是心累，甚至累出憂鬱症。

寫歌是謝銘祐的正職，他對台北生活又倦又膩，也不想再寫那些千篇一律的流行歌了，它們歌頌或哀悼愛情的方式，都是一個樣子。

謝銘祐是台灣最重要的獨立唱作人之一，無論作品或本人，他都與台南畫上等號，那張令他奪下金音獎「最佳民謠專輯」、金曲獎「最佳台語專輯」暨「最佳台語男歌手」的《台南》（2012），顧名思義，是他以故鄉為概念的專輯；2019 年，他為公視台語台講述台灣民主進程的首部自製戲劇《自由的向望》（Tsū-iû ê Ǹg-bāng）特別創作的單曲〈路〉，獲得金曲獎「最佳作詞人」與「最佳單曲製作人」，在每個黑暗時刻裡，撫慰無數台灣人心靈。

如今樂迷對謝銘祐的印象，多是他首首真摯不造作的台語民謠，事實上，他在生涯初期也經常為劉德華、徐若瑄、謝霆鋒等一線影視歌手寫歌做專輯，近年更常與各界劇團合作配樂，為金獎級演員林美秀、陳竹昇量身打造唱片……若是按圖索驥品味其創作脈絡，不免被謝銘祐多元又無法定義的才氣所折服。

年少時深受英國老搖滾、台語老歌和羅大佑影響，師承名製作人黃大軍的謝銘祐是台灣流行音樂產業裡最後一批標準師徒制鍛鍊出的音樂人，半路出家，僅憑在錄音室裡耳濡目染練

就本領。相較於主流市場，以經典搖滾曲風見長的黃大軍已是很有個性的製作人，謝銘祐回憶，師父總是盡可能放手讓徒弟們做自己想做的音樂，「但是市場要的東西還是很侷限。」那時的謝銘祐，寫歌甚至可以套公式交卷，而那些公版作品，唱片公司都會要，這令他感到徬徨，「原來感動可以有公式？」他苦笑道。

他對台北充斥著東方儒家社會的規範標籤感到不適，有時甚至跟不上捷運站尖峰人潮步伐，偶爾停在熙來攘往的路邊近半個鐘頭，無所適從。他向師父提出休息的可能，黃大軍同意了，公司同事都認為他只是暫時性職業倦怠，回家放假幾個月就好了。

孰知這一回，謝銘祐的生活再也離不開台南。

● 慢慢的淬鍊與融合

回家第一年，謝銘祐仍對創作心生恐懼，看到吉他都會發抖，那是種「忘記自己喜歡什麼了」的感覺，他靠酒精麻痺自己，憂鬱症症狀不減反增。

就這樣一直到了 31 歲生日，那天他在牌桌上打麻將，收到同事打來的電話祝福，才驚覺「三十而立」在自己身上不成立，他不知道自己「站」在哪？「我馬上從牌桌上站起說：『我不玩了！』然後跑回家寫歌。」

他拾起久違的吉他，寫了久違的第一首歌〈31 歲 01 天〉——收錄在首張

個人專輯《圖騰》（2002），以這首歌為分水嶺，那一刻，他找回了失蹤已久的「謝銘祐」。

回復寫歌節奏後，適逢台南市政府公開徵選「市歌」比賽，躍躍欲試的謝銘祐心想，寫過那麼多條歌，區區一首關於台南的歌怎麼可能沒辦法？結果，還真寫不出來。原來除了自我，似乎還有些什麼也必須找回來。

他買了張台南全境地圖，花了若干年走遍府城大街小巷，身體力行，用五感去感受家鄉的味道。「一開始，是廟宇燒金焚香的味道，台南是很多開基廟所在地；再來就是很多複雜的食物味道；然後是語言的味道，安平腔的台語很不一樣，因為當地先人多從金門、廈門過來的，參雜些許當地口音。」

最終，謝銘祐從舊城門與安平南吼（安平特有的海浪聲）感受到某些東西，他聞到一種慢。老城市都慢，但台南的慢之所以特別，在於時間感。台灣有很多「第一」都在台南，因為它發展最早，例如第一個商業協會、官府第一個制定稅制的區域，都在府城，「這裡是生意人的發源地，做生意的人怎麼能慢呢！所以說台南的慢，是一種周到。」

周到即 lé-sòo（禮數）——人跟人之間有很多「我必須先幫你想到」的事。所以湯頭得用甘蔗頭配大骨熬四個鐘頭、肉燥一定得切丁帶皮滷到黏稠，「為什麼台南口味甜？因為產甘蔗，糖在古早是很昂貴的東西，但是台南人就是要讓人嘗到這股甘味，這就是款待的 lé-sòo。」

2005 年，謝銘祐與一群台南在地創作者組成「麵包車」樂團，前往全台各地安養院義演，唱歌給長輩聽，同時進行台灣民謠的改編、創作與研究。正在籌備台南 400 年音樂史特展的謝銘祐補充道，台灣民間音樂的融合，也是從台南開始：西拉雅族的遷曲，與漢人的戲曲、南北管，結合成台南調，台南調往南變成恆春調、往東變成台東調……這僅是南方音樂的部分遷移路線。

「我是回家這二十多年，才慢慢爬梳這些音樂史。傳統民間音樂其實證明了台灣所有事情——尤其是文化，就是一直融合，你很難用單一人事物去代表台灣，這在台南獲得印證。」

● 沒有什麼不能變，人情不變就好

在把音樂當飯吃以前，謝銘祐是劇場文青，參與的學生劇團得過最佳編劇與最佳導演個人獎。他喜歡寫故事，寫人的事，自首張專輯起，他的每張作品都在台南完成，謝銘祐會像拍電影般，先建構唱片的劇本與主題，曲目順序也自有一套美學。他創作得很慢，慢得像台南。

回鄉第十年，他後知後覺，怎麼這幾年寫的歌都在講台南？彼時他經常在一間烏魚子店舖與友人捏陶、飲酒，只是不經意聽到陶藝家開玩笑：「幹，都沒有人幫我們這些捏陶的寫歌。」謝銘祐隨即就為陶藝家寫了首〈土〉，後來，也為那間「丸奇號烏魚子」寫出〈丸奇活動中心〉。這些

歌都收錄在《台南》，他說，這張專輯的 12 首歌，全是自己慢慢長出來的，就如同這座城經由時間熬煮出的文化與人情味。

他堅信創作要以自己生活為標的，無論寫自己的歌或是與他人合作。他幫陳竹昇做專輯，先教這位影帝寫歌、寫自己；為林美秀打造一張「聽了會想跳舞」的唱片，曲風融合恰恰、倫巴、迪斯可和 EDM，呼應她專業舞者的出身背景；樂團拍謝少年寫台語歌，除了找專業老師修正發音，亦特別邀請謝銘祐擔任顧問，判讀歌詞使用是否合乎現實語意和語境。每個人都藉由謝銘祐的解惑，發掘更進一步的自我。

謝銘祐認為人生和創作並不存在什麼「莫忘初衷」，因為生命跟世界一直在變，每個人應該在變化中與自己相處、摸索並前進。

所以他有個觀點：千萬不要因為台南是座老城，就認為它什麼都不能變。前面才說府城生意人多，謝銘祐分析道，這座城習慣把生意凌駕於許多事之上，所以騎樓常被做生意的占滿，

「台南非常適合行走，我寫出〈行〉就是鼓勵大家用走路認識台南，小巷內很舒服，但是大馬路卻對行人不友善，這或許是我對台南又愛又恨的部分吧。」

西元 1823 年，一場地震與颱風讓曾文溪溪水暴漲，土石流淤積在台江內海生成陸地，如此巨大的變動都經歷過，台南還有什麼不能變？

只要人情不變，台南就可以變得更好。

今年是台南建城 400 年，市府特別委託他撰寫主題曲，他與同鄉饒舌歌手大支合作〈慢慢變臺南〉，新曲融入彼此描繪家鄉的經典曲目。接下來謝銘祐正著手生涯第八張專輯，以《偏南》命名，這次不只講台南的故事，更包含整個南台灣，他希望捕捉台語老歌受到日本歌謠影響的部分，特地遠赴日本錄製弦樂，還原昭和大正風情，也融入南亞、南歐的音樂元素，講地球上所有的偏南。

「提到偏南，台灣本身就是座偏南島嶼。南方來的人，都有一種氣質。」這個氣質，很台南，也很台灣。Ⓥ

「轉彎遠角／攏嘛家己跟家己輸贏
夢一大片／拖著半路阮長長的影
好額散赤／好命還歹命／路還真遠／阮憨憨阿行」

——〈行〉

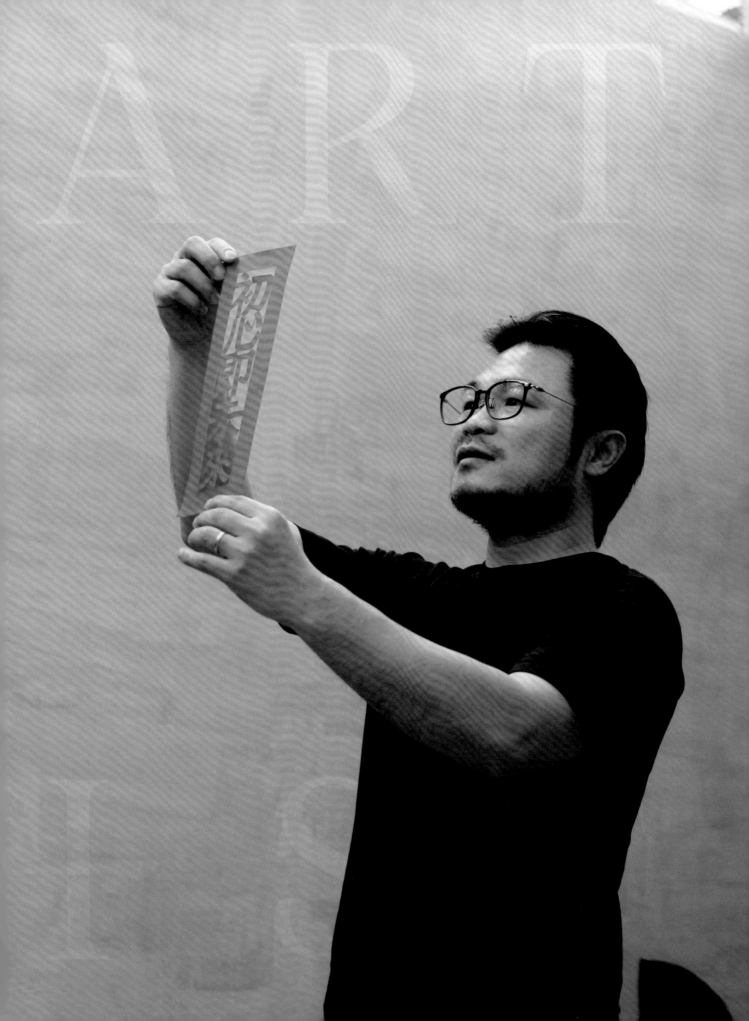

楊　士毅

剪紙藝術家

這座城市，
總想把最好的一切都給你

楊士毅以富含正面意義的作品為大眾所熟悉，但早在二十多歲真正開始剪紙之前，他的創作與現在全然相反。他認為台南的生活經驗啟發了自己，如今希望透過藝術向這座城市表達深深的謝意。今（2024）年也出版新書《沒有門檻的幸福》，和讀者分享他如何找到通往幸福人生的路徑。

● TEXT & EDITED by 郭振宇　● PHOTOGRAPHY by Emma SY Wang

楊士毅在一間三重的理髮廳度過大部分童年。那是親戚家開的店、母親工作的場所，因為父親沉迷賭博且欠債，他必須寄人籬下，和近十個小孩睡在閣樓的大通鋪裡，樓下則讓給大人們鎮日抽菸打麻將。大人們從沒給過他好臉色，擋路或囉唆就是一頓打罵，如果被母親知道挨打了，她會親自再懲罰他一次。

高中畢業，楊士毅逃往台南念大學。

攝影、電影等影像創作成為他當時的心靈出口與自我探索工具，楊士毅甚至在研究所畢業前贏下近百座大小獎項和三、四百萬獎金，他亟欲變得更強壯，未來才有能力為母親承擔債務。但念完書後自卑與迷惘仍困擾著他，於是他申請雲門基金會的「流浪者計畫」，逃往更遠的地方——黃土高原。

起初，到黃土高原是想和陝西剪紙藝術家庫淑蘭學藝，他好奇為什麼同樣來自一處資源貧脊的晦暗世界，她卻能創造出如此溫暖、充滿喜悅與祝福的作品？只是到了陝西，才發現庫淑蘭已經過世，楊士毅乾脆向西繼續前行，途經雲南、西藏，最後來到尼泊爾，期待能在釋迦摩尼的出生處得到指引或力量。

然而尼泊爾的景況並非他想像，「那邊非常貧窮，我看到很多婦女鋪著一片地毯在馬路邊，懷裡抱著、腳上躺著幾個孩子，風沙瀰漫，不知道下一餐在哪裡，還有乞丐斷手斷腳……我覺得很慚愧，很丟臉，很難過——你來尋找答案的地方，卻是別人受苦的環境，那受苦的人要去哪裡找答案？」楊士毅自問。

「所以我跟自己說，回家吧。」

● 往幸福出走

楊士毅接獲回台南母校教書的機會，不過他只待了三年，彼時才二十多歲的他渴望體驗更多學院外的挑戰，且就算是大學正職教師的薪水，也難以應付家裡每個月動輒八萬以上的債務缺口。

其實離開學校他也不知該往何處去，「可是我說老天爺祢要我去哪裡都可以，但我喜歡台南。」

老天眷顧，他開始接到各種藝術工作的委託案，但他只接案，從不對外發表私下創作的個人作品，這是他從流浪者計畫回來後給自己的功課——對抗自己

的自卑與迷惘。他曾以為獎項是解方，沒想到得獎像吸毒，得了近百座仍感到不自信；而且他想，如果這一輩子都要以藝術為業替家裡還債，就必須將藝術視為一生的熱情，才可能走得長久且安穩，「我希望學會沒有人看見的時候也願意繼續往前走。」

只創作不發表的狀態長達 7 年，直到有次女友（也是現在的太太）新居落成，楊士毅應要求剪了一張紙給她當作賀禮。那些年他完全忘了剪紙這件事，看著女友驚喜的臉，楊士毅突然意識到這是種久違的體驗，自己的創作終於不是和人競爭比較，而是發自內心地給人祝福和喜悅。

他也終於真正明白為什麼黃土高原上的剪紙大娘能創作出溫暖的作品——她們剪紙，是希望在貧困環境中賣點小錢貼補家用，並非為了藝術，「心中放著關愛的對象，自然會產生源源不絕的創造力。」楊士毅過去從不認為自己可以為愛創作，他恨死了父母和自己，艱澀灰暗的作品還能為他帶來金錢與名氣。

不過當楊士毅有辦法走出過往需仰賴痛苦的創作模式時，他卻變得遲疑了，擔憂讓人感到快樂的作品看起來是否膚淺、沒深度。然而人生來究竟

是要受苦或幸福的？他告訴自己：「楊士毅，我們要的不是藝術，如果藝術都要這麼痛苦、怨恨、不滿，那我們不要藝術，我們要幸福。楊士毅，我們走出去。」

● 台南，謝謝你！

在今年出版的新書《沒有門檻的幸福》中，楊士毅寫下此刻自己藝術觀的總結：「當大家覺得我的作品完成時，對我而言都只是半成品。直到有人因作品而開心、快樂，我才會覺得作品真正被完成了。」

2017 年，Apple 宣布台灣第一家直營店將進駐台北 101，邀請楊士毅在外牆創作一幅 75 公尺長的剪紙作品〈有閒來坐〉，透過精巧手法與熱鬧喧騰的意象，呈現台灣人不吝於分享美好事物的文化。這件作品使楊士毅躍升為全台知名的剪紙藝術家，但許多人不知道，Apple 之所以找上當時尚無聲望的楊士毅，是因為知道他的藝術觀與 Apple 的經營理念不謀而合——這證明走出去，並沒有使他的藝術生涯失敗。

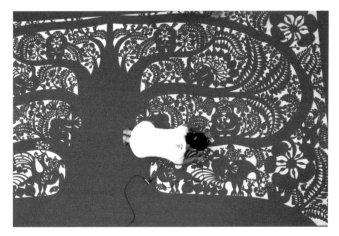

〈鳳凰的祝福〉是 2015 年受台南市政府觀光局之邀，與日本大阪城市交流而創作的剪紙作品。

楊士毅知道自己能淬煉成現在的樣貌，靠的是許多人的支持與陪伴，因此一直希望藉由作品表達對社會大眾的謝意。其中他對台南有最多的感激，這座城市在他藝術啟蒙的階段給予成長空間，在沉潛、不對外發表作品的 7 年間，也援以大把時間沉澱，「台南很像溫暖的長輩，好比爸爸媽媽會希望你快點長大，但阿公阿嬤不會逼你長大，看你開心，他們就滿足——不是不在意你未來的成就，是相信我的孫子會長得很好。」且他認為台南生活相對閒適，讓人們能夠免除資訊焦慮全心專注在自己的領域，加上人際關係較緊密，才養成台南人對事物講究的精神，「但不是為了競爭，是想要把最好的一切分享給你。」

據說許久以前，台南曾有鳳凰棲息，因而別名「鳳凰城」，擔心鳳凰離開的人們在牠的眼睛鑿了井、身上撒了網，讓牠看不見飛不走。楊士毅 2015 年的剪紙作品〈鳳凰的祝福〉補述了神話後半段，也描繪出他心中的台南形象——鳳凰受傷後，仍不停施展神力為台南祝福，因為牠從沒想過要離開這座城市。人們這才誠實面對害怕失去的恐懼，學會善待鳳凰，「用心善待彼此」更就此成為台南的珍貴文化。

當初逃來台南的楊士毅，如今在此生根，也終於與家庭和自己和解了。假日閒來無事，他喜歡把車停得遠一點，和太太在中西區散步三、五小時，探索巷弄中老空間再造的新店面——好似在台南，過去與現在是交揉在一起的，不曾斷裂。而每次看見時間在這座城市流動與積累的模樣，總是令他好快樂。

「好像提醒著你，要繼續往前走、不斷累積自己，也會像這座城市這麼漂亮。」Ⓥ

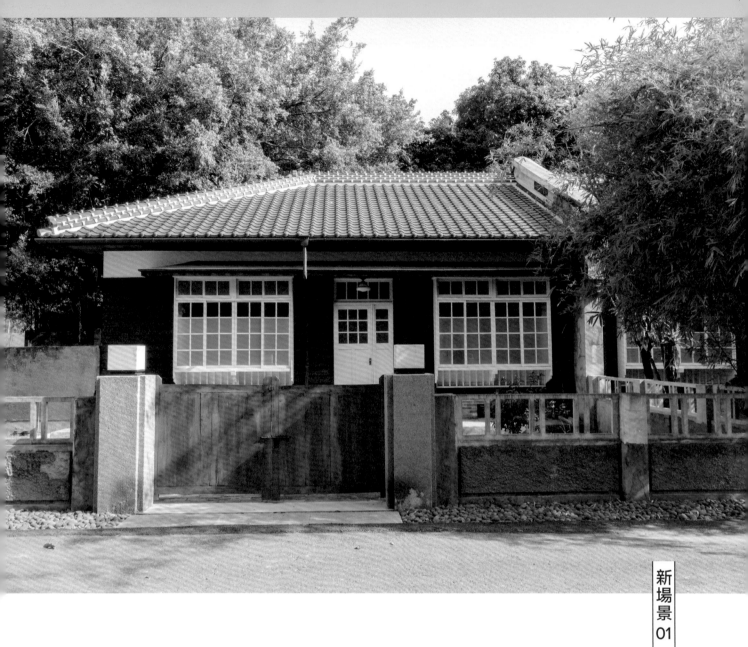

321巷
藝術聚落

重新打開
生活與創作的孵化場

● TEXT by 黃怜穎　● PHOTOGRAPHY by Tim Wu　● EDITED by 許羽君

鄰近台南公園的 321 巷藝術聚落，矗立著八棟逾九十年歷史的日式房舍，2023 年底完成整修，將在今年 8 月作為台灣文博會其一展場，並於 12 月迎來台灣設計展，成為台灣文化新亮點。

自清康熙年間開始，這帶設為「鎮守臺澎總兵官署」長達兩百多年，日治時期延續軍事樞紐用途，現今見到的木造老屋，最早是「原日軍步兵第二聯隊官舍群」，戰後由國防部接收，1946 年起商借給成功大學，近半世紀時光為成大教師宿舍，前輩畫家郭柏川故居也坐落於此。

國防部在 2012 年收回宿舍群，委交給台南市政府文化局管理，2013 年「321 巷藝術聚落」成立，有別於台南市其他文化園區或文創園區，定調為「聚落」更凸顯其過往用於宿舍的生活氛圍。從高階軍官到大學教授，老屋的生活痕跡流露在前庭後院的花草樹木：日常有老榕樹的陪伴，四季裡有芒果、楊桃、蓮霧、龍眼等果樹的熟甜記憶。

文化局主任秘書黃宏文回顧，當年先委由古都保存再生文教金會的張玉璜團隊進行調查測繪與規劃，市府財政還不足以支應修復的龐大經費，在 2013 至 2020 年的過渡期，開放藝術團隊申請進駐七棟狀態尚可的房舍，兩年一期、不收租金，讓進駐團體協助整理及管理老屋環境，在既有的文化園區思維、古蹟修復觀念之外，開創了另種做法。

「取作『藝術聚落』，正是希望這裡能成為支持進駐的創作者與表演團隊安心工作、生活的場域。」畫家郭為美還曾在父親郭柏川故居裡教畫，本事空間製作所謝欣曄、「差差」李翔都曾在此展出台南滋養他們的攝影視角。黃宏文說起台南人劇團李維睦團長曾像

村長般帶頭辦「321 小戲節」，讓日式老屋內外化身舞台，草地就是觀眾席；假日辦南國小夜市、藝宵合作社，聯絡聚落感情，也讓民眾體驗土生土長的夜間市集，豐富的植栽景觀則成為社區大學的公民共學場域。

2020 年至 2023 年進入全區修復，由張玉璜建築師主持，依先前調查將部分前圍牆高度降低，回復日治時代「前低後高」的設計：區隔家屋與街道的前牆，上半為鏤空水泥，視線能穿透觀賞庭院植物，為兼顧隱蔽性則後牆較高。

室內屋況較完整的房舍恢復成原木色系，其他經較多增改而致屋況較不完整的則維持前代住戶留下的色調，並依此搭配不同色彩布邊的榻榻米，房內用色細節呈現了從日治到戰後的家庭生活面貌。修復所需的材料則從台南市文資建材銀行來，據文資處《聞芝＠文資》第 41 期記錄，321 巷宿舍群所運用的舊建材數量之多，在目前台南古蹟修復案例中居冠。

因修復完成的狀態和過往大不相同，未來是否委託統籌的經營單位、是否開放個別藝術家申請進駐，都尚在討論中，但黃宏文仍希望園區能維繫過去藝術生活聚落的氛圍「它應該是一個孵化場，扶植藝術創作者工作室的一處所在。如開放進駐也需要有期限，要流動，才能幫助到更多人。」

這處曾為「家」的所在，預計於今年 8 月的文博會透過漫畫、影視戲劇呈現「台南作為台灣的歷史教室」主題展覽。10 月設計展期間，隨台灣推動社造滿三十年以「住」為軸，計劃透過宿舍群談社區設計，「正好在年末啟動一個開始。」黃宏文期待藉設計展對城市設計議題的關注，能有機會聚焦對未來空間運用的具體做法，開放各界激盪對「321 巷藝術聚落」下一階段的想像，對城市生活展開另一種視野。Ⓥ

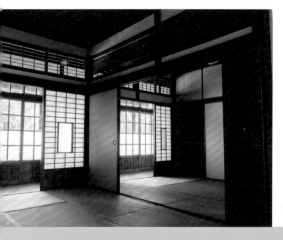

321 巷藝術聚落的屋舍內呈現了從日治到戰後的家庭生活面貌。

西市場

亮麗回歸
準備啟動大菜市的新日常

● TEXT by 黃怜穎　● PHOTOGRAPHY by Tim Wu　● EDITED by 許羽君

新場景
02

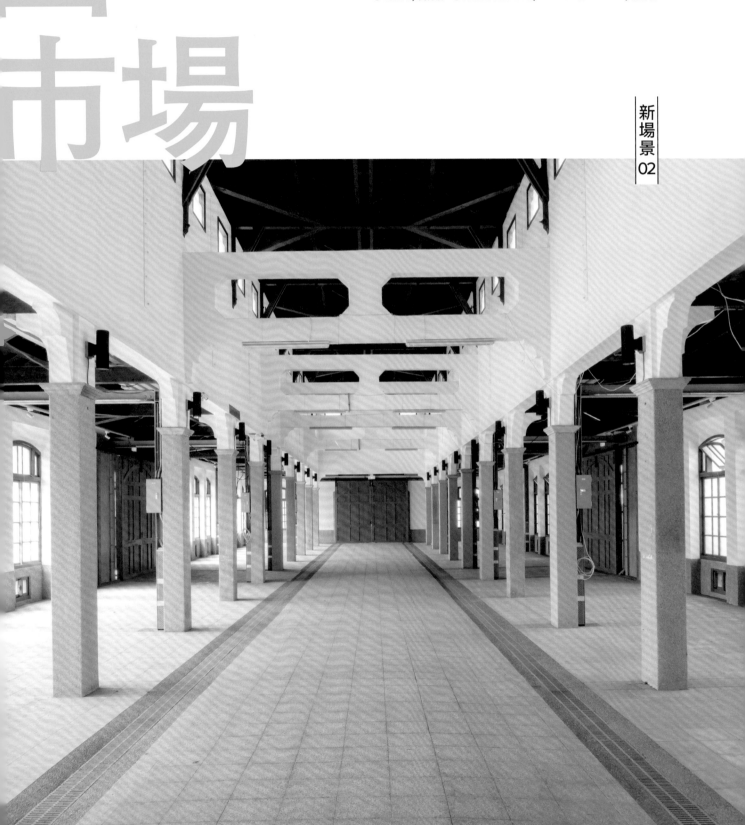

設立於 1905 年（明治 38 年）的西市場為台南第一座公營市場，對當地公共衛生及城市發展具有重大意義，日治時期是其他分市場的中心，昔日更是台南各大魚菜肉品批發市場的源頭，台南人習慣以台語稱它作「大菜市」。西市場從被指定為古蹟到整修完成，歷經二十多年找回日治時期的風華，將在今年重新開放。

走進西市場外圍的「淺草青春新天地」，望向修復完成的西市場中央棟與北翼棟，優雅大器，撰寫《臺南西市場》的作者陳秀琍告訴我們，這裡於 1927 年前還是魚塭，屬於南端的蕃薯港範圍。在清朝時期連接起當時城內到安平最重要的商用港道「五條港」流域，後來填平魚塭地而建成。在台南公園現身前，西市場短暫身兼城市的大公園，魚塭水景和涼水攤販，成為當時人們夜晚休憩的熱門去處，百年前的開幕夜甚至還施放煙火，這難以想像的畫面就透過插畫穿越時空再現於《臺南西市場》書封上。

陳秀琍說，修復完成的洋風建築非初代西市場外觀。第一代西市場為木構房屋，1911 年遇強颱倒塌，於 1912 年完成此洋風式樣，且是當時城內到安平少見的 RC 鋼筋混凝土建築，並在 1920 年代設有冷藏庫。靠正興街與西門路的外廓賣店，現為西門商場的淺草商場，則在 1930 年代隨需求擴建而成。戰後出現增建與臨時建物，漸漸將西市場與西門商場串成了小迷宮。自 2003 年被指定為市定古蹟，西市場仍持續營業，需與意見多元的攤商協商溝通安置事宜。鄰近的「淺草青春新天地」由徐岩奇建築師設計、於 2007 年完工，即是為撤出市場攤商而建。

2017 年才正式啟動大修的西市場，十多年的漫長見證修復古蹟市場的艱鉅程度。台南市政府文化局、文資處透過張玉璜建築師主持古蹟調查研究及參與修復工程，考量屋頂有如建物主視覺般的存在，修復團隊依循現存老照片、改以鋼樑重建壯觀的馬薩式屋頂以及 1970 年代後拆除的中央棟二樓，因此現在的我們能指著二樓實體，探問從國際酒家到藍天歌廳的過往。歷經大修後的西市場，重新區隔出防火空間，將百年前注重採光與通風的綠建築修回來，讓西市場建築本體重現風華！

西門商場在西門路二段上的入口。

台南市市場處王俊博處長指出，室內空調、魚漿製麵區以及連接西市場和西門商場的下沉式廣場等工程，預計今年 8 月底完成，以接續 10 月的台灣設計展。文化局主任秘書黃宏文說明，作為屆時主展場之一的西市場，將以和市場緊密相關的「吃」、「穿」兩主題連結展覽與周邊日常，於此凝縮且輻射台南的設計文化。期待這個 400 年的秋天，修復後的市場空間將首度迎接大眾，從頭頂上的水泥日字樑、室內水溝道、兩側氣窗，一探藉由通風設計照顧公共衛生的建築細節。

市場處正為恢復大菜市的營運日常進行各項準備。從遷移安置、進行修復到攤商回歸，歷經逾二十年，不少店家已傳承下一代或有所變化，如何重回市場營業，將是另番大工程。市場處預計在 8 月底及設計展結束之後，分兩階段安排攤商回歸進駐，區分為文創百貨、時尚布品與生鮮三大類業者，北、東翼棟計畫設置 86 攤、魚漿製麵區 29 攤、香蕉倉庫 23 攤及國華街露店一排為 15 家。王俊博期待著民眾逛大菜市的新鮮感受：「當你走在裡面，會和一般市場很不一樣，有踏入歷史時空的感覺。」

美麗再現的百年大菜市，下半年將和周邊街區串起新動線，轉動「迌菜市仔」的新日常。Ⓥ

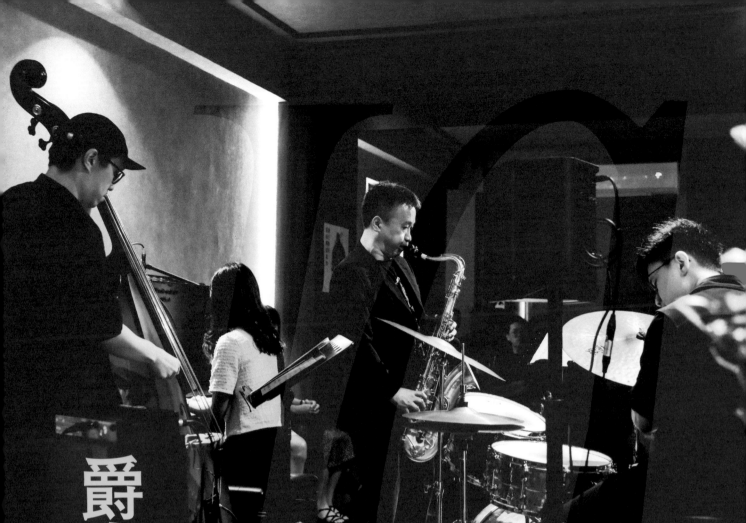

爵士樂在台南

一座城市的新聲音

● TEXT& EDITED by 郭振宇　　● PHOTOGRAPHY by PJ Wang

鮮少人知道，台南其實是全台灣爵士樂文化第二活絡的城市，僅次於台北。爵士樂一直緊貼著這座城市脈動
而發展，近年來，除了培養樂手與聽眾，在地樂團及酒吧也透過與特色商家合作、開拓融合在地文化的演出
形式，創造出屬於台南的新旋律。

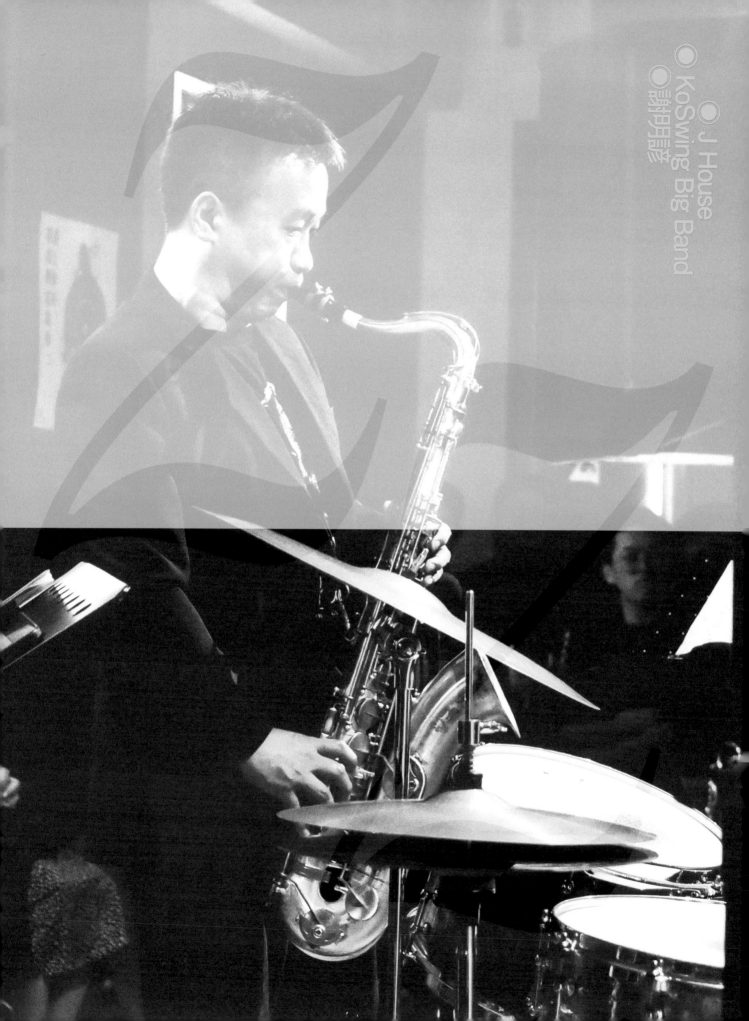

○ J House
○ KoSwing Big Band
○ 謝明諺

剛從北德州大學音樂學院畢業回台南不久，Kos 在一間酒吧和大家玩得不太愉快。

他提著樂器參加了一場 jam session（註），當天的音樂簡直亂七八糟，但不是樂手實力差，是這些樂手只自顧著展現演奏技巧，沒有配合團隊，好比一群把個人打擊數據看得比球隊勝利還重要的棒球員。

離開酒吧後，大家坐在牛肉湯店邊吃邊討論剛才失敗的表演，「我在國外的體驗不是這樣子的！」Kos 說，jam 應該要打開耳朵聆聽彼此的演奏，不論技巧孰高孰低，想辦法一起協調、合作出好音樂。這次經驗又讓他想起回鄉以來，總感覺台灣音樂圈時常抱持著「大概就好」的心態──明明有能力，為什麼不做到最好？討論到最後大家滿腔熱情，Kos 提議不然成立一支樂團吧，一起來認真練習演奏爵士樂。

那是 2013 年。「狗屎運爵士大樂團 KoSwing Big Band」（以下簡稱 KoSwing）就這樣開始了每周固定一次的團練。

● 枯竭到新生

KoSwing 成立時，台南爵士樂正處於嚴重的乾旱期。它曾經繁盛過，如台北、台中、高雄，台南的爵士樂同樣是自 1950 年代後為應付駐台美軍的娛樂需求而茁長。台美斷交後，這類表演的需求減低，台灣人對娛樂的注意力也轉移至 disco、卡拉 OK 或校園民歌等音樂上，台灣爵士音樂圈就此黯淡下來。

直到 1990 年代，許多負笈前往歐美學習爵士樂的樂手將知識與資源帶回家鄉，台灣爵士樂才又有復甦跡象。儘管台北是這座島嶼唯一養得起職業樂手的城市，Kos 回台後完全沒想留在台北經營音樂生涯，因為他對那座城市沒有一丁點歸屬感，「雖然交通很方便，捷運、走路……哪裡都到得了，但我對台北都是點到點的記憶，完全拼湊不出那城市長什麼樣子。」

他熟悉、也習慣台南的模樣。他是到外地念書才開始接受爵士樂的薰陶，返鄉後發現原來台南的樂手、場館、觀眾都極為貧乏。既然樂團成立了，他想把所有事情做到最好，於是擴大招募團員──不論是否學過音樂──並積極邀請樂手南下開課，為樂團洽詢演出

KoSwing「Combo 課程」學員於臺南文化中心星光音樂廣場進行成發表演。負責指導的老師為 J House Band 的團員孟峰等人。

機會，怕表演沒人看還特別去學如何企劃行銷，最後找贊助商支持樂團⋯⋯辛苦做到現在第 11 年，他才終於覺得「爵士樂在台南」好像有點發展機會。

「台南本來就是一個適合有表演的地方，因為旅遊業很興盛。」Kos 說，加上近年台南酒吧文化活絡，造訪中西區各有特色的酒吧已經是台南旅遊之必要，「當酒吧之間開始競爭酒、服務、裝潢，到最後為了做出市場區隔就會想要有現場音樂，對現場音樂的要求變多，演出的機會就也跟著變多。」

KoSwing Big Band 團長 Kos。

● 當爵士樂成為日常

目前台南唯一的爵士樂酒吧「宅· Jhouse Coffee Bar & Jazz」（以下簡稱 J House），主理人孟峰本身是一位爵士鼓手，也是 KoSwing 早期的團員之一。

孟峰自高中開始學習爵士樂，彼時台南只有一、兩間不定期演出的場館，要聽現場演奏不容易；若想學團體演奏，唯一有在開團練課的就只有 KoSwing。而爵士樂是一種重視樂手之間當下互動的音樂形式，所以獨自練習是不行的。孟峰還記得當時樂團蝸居於鐵路旁一處非常簡陋的空間，團員大多是剛結束辛勤工作天的上班族，來團練除了帶樂器還會順便帶啤酒，「所以以前的團館其實滿臭的，都是酒味。」

爵士樂的編制大致能劃分為大樂團（Big Band）與小樂團（Combo），前者 15 至 20 人湊成一團，通常有詳細的樂譜指示，重視整體和聲與結構；後者以 3 到 5 人為單位，強調即興演奏，要求樂手更多個人特質的表達。不過大樂團也因為演奏框架，屬於初學者相對好上手的編制——當時加入樂團的孟峰便受到某種程度的啟發，「進到 KoSwing，其實才覺得真的有在學習爵士樂，真的發現爵士樂是什麼東西。」

像孟峰這樣的新生代，承接 1990 年代起前輩帶回台灣的學習資源，到國外念書已經不是成為一位專業樂手的必要選項。東華大學音樂系爵士組畢業後，孟峰在

台北闖蕩了一陣子，一年前決定回台南開設爵士酒吧 J House。這間酒吧融合東京爵士喫茶店的部分概念，供應咖啡、酒水並播放黑膠唱片，當然還有每周一次的現場演奏，由孟峰與其東華同學組成的四重奏「J House Band」更每月都會在店內進行表演，他認為堅持樂手身分才能讓 J house 迥異於其他同業，顧及一間爵士酒吧的真正本質：音樂。

分享音樂是孟峰開設爵士酒吧的初心，「我喜歡在台上與人互動這件事，好像爵士樂是一個大家可以一起交朋友的地方。」他希望藉由 J House 讓爵士樂成為台南人日常生活的一部分，「一到周末什麼都不用想，就知道有地方可以聽爵士樂。至少不用像我以前高中時那樣，想找這樣的資源卻找不到它。」

● 穩健行進的凝聚力

在 J House 之前，台南好長一段時間都只有「Boblicity」一間爵士樂酒吧。這間酒吧已經歇業了快十年有，孟峰僅能從前輩那耳聞些許資訊。它是許多南部中生代樂手的搖籃，有趣的是，入選亞洲 50 大最佳酒吧的「TCRC」老闆黃奕翔之前也在該處工作過。爵士樂自出世以來便與酒精難分難捨，Boblicity 恰巧證明了這點，無意間同時孕育了台南當前的爵士樂與調酒文化。

如今，經營一間爵士酒吧不能再像過去的場館只安排定期演出，必須有更強的企劃性質才能吸引非樂迷的聽眾。因此 J House 以季為單位策劃活動，帶領大眾由淺至深地認識爵士樂；也有與在地文化連結更深的「Jazz Walking 南國巡禮」，與烏邦圖書店、oh-o 米糕、Koemon、BarHome、StableNice BLDG. 等當地知名店家合作，策劃專屬於他們的爵士樂主題，並由 J House Band 於這些店內進行現場演奏。

孟峰認為，台南巷弄間的特色小店擁有強大凝聚力，經常自主舉辦跨界活動，爵士樂因此有更多曝光與深入大眾生活的機會。反觀台中、高雄等城市通常由政府單位獨挑大樑辦活動，缺乏街區之間的響應與串連，難以發展為城市文化的一部分。這也讓台南成為僅次於台北，全台爵士樂文化最熱絡的城市。

孟峰之所以敢打包票台南是全台第二，另個原因便在於有 KoSwing 這樣的在地樂團投入爵士樂教育。2016 年，KoSwing 迎來重要里程碑，開辦南台灣目前唯一的爵士音樂營「爵士基因」，開放團員與大眾能以相對的低門檻參與國內外知名樂手的課程，更連帶將「台南有爵士樂」的信號向其他城市發送。如今 KoSwing 的團員涵蓋整個南部地區、增長至五十多位，早已離開十年前那鐵路旁的破舊小屋。

（圖左）孟峰希望能透過爵士酒吧 J House，和家鄉分享他最喜歡的爵士樂。
（圖右）J House 主理人孟峰。

● 城市與音樂的蛻變

台南的爵士樂環境仍有進步空間，如消費者多為外地遊客，這讓 Kos 與孟峰都將「培養在地聽眾」視為當前首要目標。前陣子才去日本考察十多天的孟峰，將台南比擬為京都，兩座文化城的表演藝術主要都是服務觀光客；台北則類似東京，是擁有龐大人口基數的經濟中心，自然是發展爵士音樂的重鎮。

台灣知名薩克斯風手謝明諺同意孟峰的比喻，他經常在世界各地跑演出，觀察台灣南部城市在近年有顯著的發展，「所以音樂、夜生活、娛樂、藝文當然也都會慢慢長出來。台南也是，除了好吃的東西、古蹟，整體的觀光也越來越精緻化。」謝明諺是台北人，早年出入過幾次台南的 Boblicity、地基音樂工作室等傳統場館，轉眼十年，爵士樂已與這座城市有更深入且廣泛的融合，如他在唱片收藏豐富的老宅酒吧「蘿拉冷飲店」有演出經驗，今年也計畫至漢方養身茶舖「手艸」進行表演。

一座城市往多元文化邁進的同時，爵士樂的可能性也不斷在增長——它本身就是包容性極強的音樂——謝明諺提及最近十分受歡迎的樂團 Resa Club，其實就是由一群受過爵士、靈魂、流行音樂訓練的南藝大學生所組成的，而謝明諺本身也是名跨界多樂種的爵士樂手，「爵士樂早就不是以前一定要在酒吧、一定要有薩克斯風的傳統樣貌了。年輕一代聽音樂也是『只要有趣都可以』，可能性非常非常多。」

好比 KoSwing 的十周年音樂會選擇在全美戲院登場，或 2019 年合作永華宮展開「爵廟」計畫，透過擲筊邀請廣澤尊王參與樂曲編寫，再由樂團於廟內演奏神明譜寫的音樂。2020 年，國慶煙火在台南施放，副舞台節目由「爵士基因」學員領銜，博得眾人喝采，促成往後與台南市政府長期合作的機會。

幾天後，謝明諺正好要為 J House 帶來一場四重奏演出。他一直很喜歡這座城市的飲食文化與歷史底蘊，「如果有機會到南部巡演，都會滿希望去台南的。」他說，只可惜這次行程緊湊，晚上演出結束睡一晚，隔天中午就要抵達下個表演場地，「不過也許早上有空，還是想吃點台南的早餐或牛肉湯吧……」Ⓥ

註：指表演者沒有預先準備樂譜或經過練習，根據共通經驗即興演奏音樂的活動。

南吧天——

六間台南必訪酒吧！

這裡有酒，也有故事

● TEXT & EDITED by 高麗音　● PHOTOGRAPHY by Thomas K.
● PHOTO COURTESY of 謝欣曄

◉ Bar Loftice ◉先緩 ◉ SWALLOW 嚥‧台南
◉ T-Bar 茶薈知事官邸 ◉富貴陸酒 ◉赤崁中藥行

如果台南是一杯調酒，那會是什麼風味？台南酒吧一間接著一間開，成為這老城的新文化與生活方式，完全可以
自成一份 Top 50 甚至 Top 100 名單！它們在夜色裡綻放，散出醉人的故事，今晚一起來跑吧，找到你心中的
Cocktail Right。

❶ Bar Loftice │找回人生的喘息

認識 TCRC 黃奕翔（阿翔）的人都聽說了——他在 StableNice BLDG.3 樓新開了一個吧。

這不是你想像中的 TCRC 系列第四店，而是全新開放的主線，是阿翔在「酒吧老闆」的角色戰局中安插的留白劇情。Bar Loftice 是藏不住祕密的阿翔祕密基地，靜悄悄地開幕，只在每周五、周六營業，聽到風聲的酒迷便紛至沓來。阿翔一個人站吧，超忙，卻能在這裡找到一周難得的「喘息」。

當老闆是一場永無止境的馬拉松。阿翔在 2009 年開創台南第一間入選亞洲 50 大最佳酒吧的 TCRC、BarHome 又投資 Phowa 頗瓦，是人們口中的「酒吧界南霸天」，「其實我不想再被冠上任何傳奇稱號，我就是一個愛調酒的人。」他曾在創業初期經歷過連吃半個月泡麵、收入僅有 100 元的苦日子，卻從未因成功成名而忘了初衷，他對站吧的熱情，依然同那個天天吃泡麵也要開吧的男孩，一日調酒師，終身調酒師，他將一身經驗無私分享給後輩，在酒吧界開枝散葉，桃李滿林。

從 7 點到午夜打烊，一杯接著一杯，阿翔的手從沒離開過調酒棒和雪克杯卻不喊累，這是他一周最快樂的特別休日。今晚，他翻轉了長島冰茶 cheap drink 的印象展現基酒平衡藝術，接著用新鮮芭樂劃開茴香酒頑固的八角濃味。Bar Loftice 的經典調酒為感官麻痺的人們找回感動，也為背著高壓包袱的創業家找回自己。

> **想不到吧！**
>
> Bar Loftice 竟然曾是阿公的鴿舍！？ StableNice BLDG. 是一座超過半世紀歷史的透天祖厝，透過主理人張育齊翻新一變成為充滿文化氣息的場所，從 1 樓的咖啡館、印刷設計、藝廊、生活選物、雜誌圖書館到 3 樓的 Bar Loftice，築起一座風格尋寶人的城堡，與阿翔這群四十代的大男孩好友，共創喝酒打屁不想走的夢土綠洲。

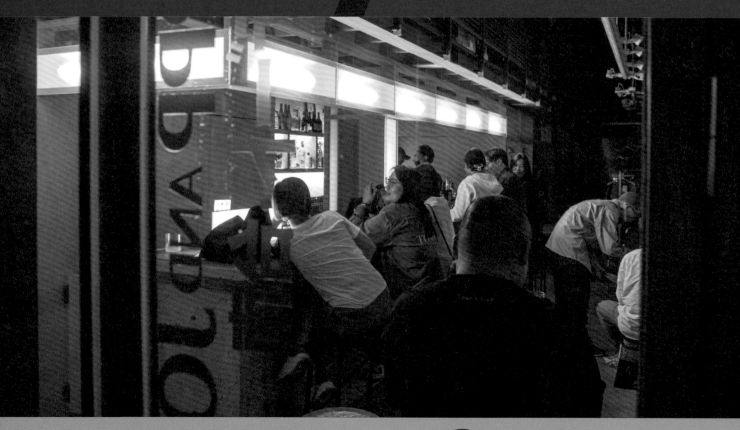

禁　止　酒　駕　　未　滿

靜靜地走進來，慢慢地坐下，來到先緩的客人不見任何大喧大鬧，心境的節拍器被定置在每分鐘 40 拍，以緩板的速度感受台南酒吧的溫度。

主理人小下及咖啡師偉偉兩人四手，在微醺空間帶來日式小食堂般的浪漫，是台南夜生活中的一顆新星，以冷色系的線條感和日式北歐風格元素，營造出舒適且充滿現代感的酒吧。酒吧內處處可見透露慢節奏的細節哲學，正如匾額上寫的「先緩後發」，寓意著在慢節奏中追求品質與創新。

「東山桂圓酒杯」是用 1240℃ 燒出東山土、龍眼灰、土星混土、日本瓷土的混血作品，為先緩與在地「Tu Xing 土星工作室」所共創，從材料、土地、味覺、關係等多層次共同組構，用龍眼殼直接壓在手拉胚的土胚體形成凹凸型態，正巧符合手握杯器的狀態，裡頭裝著與第三代果農「台南東山愛山窯」伍展志合作誕生的「福雲果」調酒，煙燻龍眼、棗子、鐵觀音自帶奶香、太妃糖、龍眼花蜜與蘭姆酒，喝一口就能認出是「台南的味道」。另一款以奶油乳酪製作的海鹽奶蓋調酒，基底使用了蘋果、玉米鬚茶和肉桂，像是液態的肉桂捲蘋果派，帶來茶感又無咖啡因的負擔。

在不遠的將來，他們計劃將創意和熱情延伸到更多領域，也許會在台東開設一間小民宿，繼續他們對生活和調酒的探索。他們相信，只要保持對夢想的熱愛，無論在哪裡，都能創造出屬於自己的 perfect days。

想不到吧！

不像一般酒吧是固定酒單，先緩的調酒會跟著季節更換，擅長運用新鮮素材創造直球對決的味蕾驚喜，即使潮流盛行澄清手法，小下更喜愛以慢磨機留下芭樂的細節與顏色，搭配羅勒帶來微單寧感的草本清香。

這家酒吧有兩大忠誠的族群——需要 me time 的地方媽媽，在送孩子上學到附近鴨母寮市場買菜後，先來微醺一下，以及剛從飯店 check-out 後想喝一杯的旅人，從白天營業到半夜的酒吧可不多見，且周周無休日，大白天十個客人平均有三人會點調酒，攤在陽光下的醉意，全都是愛酒的真心。

主理人 Mei & Dan 在疫情延燒的 2022 年逆勢開幕，用全天候的好咖啡與好酒迅速晉升台南必訪名店，之前兩人在新加坡的世界前五十大酒吧 Jigger & Pony 集團擔任店長與調酒師，親歷過國際金字塔頂端的調酒戰場，學成經營酒吧的「武林祕笈」後回到台灣，在台南找到二進式保有天井的老屋，翻修成獨樹一格的禪意美學，並經過系統化的調酒設定、庫存盤點與教育訓練，在這個「遍地開酒吧」的城市很快站穩腳步。

打開以風味九宮格設計的酒單，從上到下由淡到濃，從左到右是不甜到甜，即使不懂酒也能輕鬆點酒，在忙碌時段大幅降低外場溝通時間，酒單翻到最後，清楚介紹附近景點與必吃餐廳，帶動社區共好。調酒設計融入永續概念，將新鮮葡萄柚進行糖漬逼出果皮油與香氣，再榨出果汁加以澄清，與酒體混合後形成調酒的基底，最後裝飾葡萄柚果凍，以零剩食的目標做每一杯酒。

想不到吧！

Mei & Dan 在台灣酒吧界具有名氣，許多酒迷會慕名而來，但他們寧可捨棄英雄主義也要讓「任何一位夥伴都能調出好喝的酒」，因此建立內外場嚴格遵照 SOP，並主打酒精濃度高更不易失敗的調酒類型，設計每一杯酒的風味穩定度，即使主理人不在店也不影響品質。

茶薈知事官邸復刻大正浪漫，並以日治時期的西洋味讓人重溫台灣西餐的濫觴時期。翻開史料中日治時的西洋料理菜單，台灣人吃牛肉也大約從此開始，茶薈知事官邸供應和風鐵板漢堡排、知事壽喜燒回應飲食文化的流變，以酒吧美食來說份量驚人，讓尋酒的旅人飽到出不了古蹟窄門。

輕食首選為喫茶店咖哩吐司，以肉桂、蘋果、野火雞波本威士忌、洋蔥、馬鈴薯熬出口味溫和甘甜的咖哩，搭配台南人氣烘焙店家「小丞事」的招牌「傷心吐司」，口口濃郁。飯後一杯「忘憂微醺麝香葡萄聖代」融合荔枝桂花冰淇淋、寒天櫻花凍、新鮮青葡萄、寒天水晶凍、荔香蜜烏龍 Fizz 和威士忌，取名「忘憂」，是含有成功大學團隊以海葉酸鈣設計出含有減壓性股基酸 Taurine（牛磺酸）的珍珠，其功能可感受細胞的氧化及干擾素變化，從而釋放 Taurine 調節身體的壓力平衡系統，減少憂鬱現象發生，在世界級競賽六度勇奪金牌，加入調酒和甜點成為名副其實的忘憂靈藥。

茶薈知事官邸的主題調酒以「茶」為核心，佐餐良伴紅玉梅酒 Highball 再加點琴酒版馬丁尼 Saketini、康普茶系列調酒，連器皿也掉進穿越劇，以日本青森純手工吹製的工藝名品「津輕琉璃」裝盛調酒，襯托新世代 bartender 的優秀水平。

想不到吧！

行內人知道，茶薈知事官邸其實是台南晶英酒店的館外餐酒館，1923 年日本東宮太子裕仁（昭和天皇）下榻知事官邸，如今已成為該酒店「皇太子行啟文化導覽行程」的重要一環，只要預約就有專業的導覽老師帶你穿越時空。

❺ 富貴陸酒｜台南人的宵夜場

主理人小胖曾在中正路巷內經營 HIVE Bar 長達八年，後來回家裡生意工作，才發現白天的生活對自己來說「真的是太無聊了！」決定重新來經營酒吧。2022 年新開的「富貴陸酒」在菜單設計特別下了大工夫，以餐館的水準帶來值得五顆星的 bar food，罪惡美味的澱粉教人一吃上癮，包括台南人都懂的必吃鍋燒意麵，以叻沙南洋風濃郁湯頭與嚴選用來炒鱔魚的意麵體，直到最後一口都不軟爛。

桌面高度一分一寸都講究，小胖讓來酒吧的客人享受來餐廳的環境，不少開酒吧的好友下班凌晨 2、3 點也會窩進來吃宵夜，特製吧台貼滿磁磚還加大又加寬，即使點了整面菜單都放得下；兩杯調酒操著台南口音，鳳梨紅茶鹹楊桃喚起童年喝楊桃湯的消暑記憶，用檸檬皮泡清酒足顯小胖不玩 fancy 的老派浪漫。

想不到吧！

走進店裡，你會以為自己踏入歐洲跳蚤市場，裡頭林林總總都是大有來頭的古董收藏，包括整排軍隊般的庫柏力克熊、Alessi 舊年代的摩卡壺、早期不鏽鋼餐具與各式名燈，每一件都經歷了歲月的洗禮保存至今，富貴陸酒裡還有好友黃奕翔（阿翔）推小胖入坑的寶物，讓他在收藏的道路上越走越遠，噢對了，門口停的那台超趴復古潮車 Lambretta X300 SR 也是他的最新收藏。

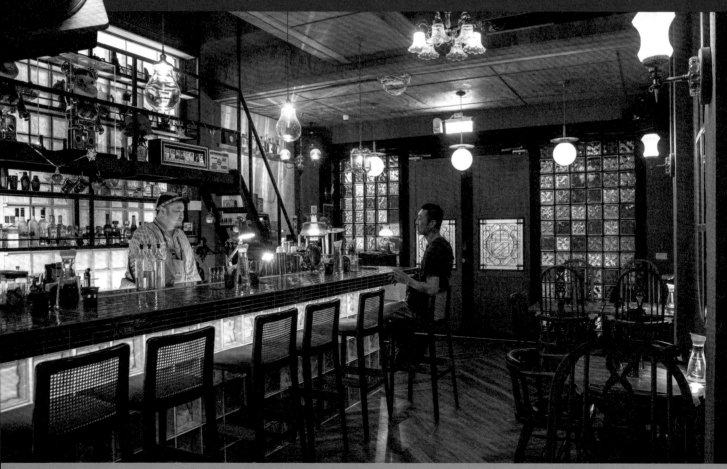

禁　止　酒　駕　　未　滿

你很難不被深夜的角色扮演吸引，好奇這間濃濃迷幻感的中藥行葫蘆裡賣的是什麼藥，主理人 Sheldon 隔三岔五倒出一杯又一杯招待的shot，「今天有客人生日？」他說快樂何必要理由？一群人炒熱台南式的歡樂，一個人品味杯中的藥酒香，半晌就能覺察深層的內在，現代人哪個不有點病？藥到病除對赤崁中藥行來說不是口號，心病當然要用靈藥醫。

咚咚鏘鏘揭藥聲與撲鼻而來的藥香，帶有向台南老字號中藥行致敬的意味，調酒以五行（金木水火土）為主題，每款調酒都融入了不同的中藥材帶來獨特風味——「金」融合菊花與甘草、「木」融合印加聖木與百里香、「水」融合決明子、桂花和薏仁、「火」融合花椒、紅棗和芳香萬壽菊、「土」則以當歸、咖啡和馬告帶來土地的氣息。

不只調酒，赤崁中藥行與台南知名燉補養生餐廳「烏禮」合作供應無添加的滋補雞湯，清淡卻有鮮雞馨香，來酒吧養身體就靠這帖！而下酒靈魂「牛三寶」則以複方中藥熬燉滷汁，帶來馥郁不油膩的牛筋、牛肚、牛腱與調酒搭配超對味。

想不到吧！

赤崁中藥行每一款調酒都經過中醫師的指導，確保中藥材的搭配對人體不會產生不良影響，請安心服帖。

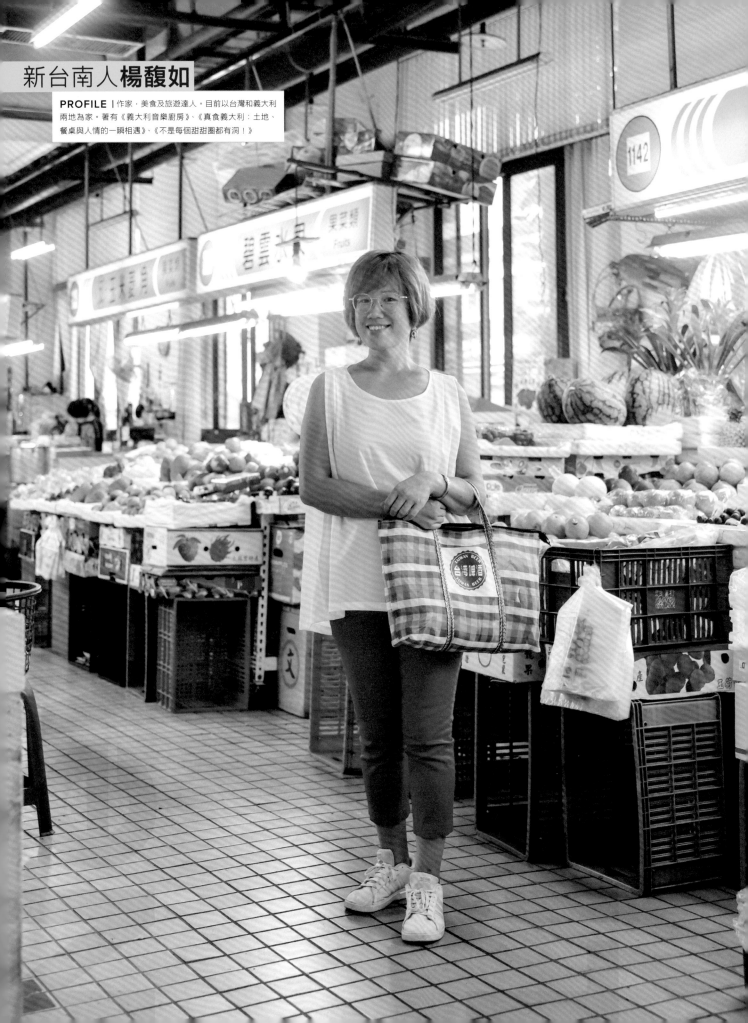

新台南人 **楊馥如**

PROFILE｜作家，美食及旅遊達人。目前以台灣和義大利兩地為家。著有《義大利音樂廚房》、《真食義大利：土地、餐桌與人情的一瞬相遇》、《不是每個甜甜圈都有洞！》

這是一個挑人住的地方

◎ DIDACTION by 楊馥如
◎ TEXT & EDITED by DOMINIQUE CHIANG
◎ PHOTOGRAPHY by PJ Wang

很多人都以為我是台南人，其實我不是。我是在 2020 那年，才成為台南新住民。但台南的飲食習慣和日常步調之於我，就跟在義大利那樣愜意自在，毫無違和感。

在台南，我的一天生活通常都是從寒暄開始。每天早晨，我喜歡在享用咖啡前，到家裡附近的保安市場買椪餅來配我的咖啡。咖啡搭配椪餅，是我在台南最喜歡的早餐組合。椪餅是台南古早味甜點，用麵粉和黑糖製成的圓餅，膨脹的餅身內部是空心的，從前的人會用麻油煎蛋，把蛋塞在裡面給產婦補身體，因此又叫月內餅。我家隔壁就有一個新鮮大市場，隨時可以買到新鮮食材，所以在台南家裡，只需要一個小冰箱。

從家裡前往保安市場的這一小段路程，我會先碰到我的鄰居。他經常送我各種食物，比如木瓜，熱心的他知道我不太會切木瓜，還會主動幫我把木瓜打成木瓜牛奶送給我；接著，會遇見準備上學的鄰居小妹妹，她會告訴我，最近學校發生什麼事。然後到了保安市場，賣鳳梨的、賣玉米的、賣春捲的各個攤位老闆，彼此都會熱情地互相打招呼聊天。

鄰里之間熱絡的人情關係，跟我在義大利的生活很像，有一種似曾相識的熟悉感。我在義大利的鄰居太太，就是會穿過自家圍籬把自己烤的蛋糕拿過來給我的那種人。因此不管是在台南還是義大利，每天的生活基本上就是跟不同的人交流，而且不用走很遠，都可以吃到認識的人做的東西。即使原本陌生的小吃店和咖啡店，也會慢慢熟識到跟老闆變成朋友。

我先生是義大利人，他比我更加喜愛台南的文化與整個城市的節奏。記得 12 年前我第一次帶他來台南玩的時候，他就對台南的廟會文化著迷不已。號稱眾神之都的台南，一年到頭都有各路神明的廟會慶典，每當 A 神明過生日或是廟宇重新裝修完成的時候，信徒就會幫忙舉辦 housewarming party，並且邀請 B 神明前往拜訪趴趴，一起「鬧熱」。這對義大利人來說，實在是太快樂的一件事了。義大利人骨子裡就是 happy soul，生來就是要享受各種 festa 慶典，因此當時的他就告訴我，退休之後他要搬到台南。

雖然他不熟悉媽祖、北極帝君、關公這些東方神祇，但他仍然感到親切不已，因為在希臘羅馬神話的信仰裡，本來就存在著火神、月神、太陽神⋯⋯各種神的形象。

此外，台南人和義大利人一樣，他們對於自己居住的城市紋理脈絡，家族過往點滴歷史都非常熟悉。好比這家店和那家店，已經傳承到第幾代，從前是怎麼經營，後來的媳婦又出去開了什麼店⋯⋯都如數家珍。而且不只有長輩，就連年輕人都說得出來。因此台南人和義大利人都有強烈的自我認同感，因為他們知道自己的根在哪裡。

但某種程度上來說，我認為台南和義大利，都是很挑人住的地方。喜歡的人會喜歡到無法自拔，不喜歡的人會難以找到容身之處。那個容身，指的是心裡找不到安置的地方。因為對於時間的尺度與對人的距離，台南和義大利都有他自己獨特的 mentality（心態），他們看似沒有框架，但其實又很有自己講究的樣子。你必須要進入他內在本質的思維裡，才能理解那個核心究竟是什麼。

好比台南和義大利，對於自己的食物和工藝技術，到現在還保有一種職人精神，他們寧願好好把一件事情做好，而不會為了量化生產或是賺更多錢，去捨棄或妥協所堅持的價值和品質。所以台南許多小吃店家的營業時間，該休息就是休息，人潮少一點他們也不會感到可惜。我覺得這必須是心理素質很強的人，才能做出來的選擇。

所以台南至今仍保有原本迷人的生活樣貌，他不迎合任何人，他只是忠於自己。Ⓥ

在無人海灘，我思考
時間究竟是陷落或是緩緩遠洋

● TEXT by 熊一蘋　　● EDITED by 郭振宇　　● PHOTOGRAPHY by PJ Wang

新台南人熊一蘋

PROFILE｜本名熊信淵，北漂 13 年的高雄人，現居
台南，目前最喜歡的台南食物是沙茶爐。著有非虛構作品
《我們的搖滾樂》等。

在台南第二年，一切都慢了下來。

寫東西沒有以前那麼順手，寫得也少了，說抱歉的對象增加得有些快了。不敢說的是，我的生活品質提高很多，做菜的手藝變好，思緒被晚餐菜色佔用的比例增加了，連吃完飯跑廁所的老毛病都被中醫看好了。醫師說慢跑能好得更早，我每周去國中操場跑四十分鐘，再花三倍四倍的時間到處走路，逃避工作，漫無目的。

在台南過得怎麼樣？如果我的年紀是現在的兩倍，我能自信說過得很好。走路走到看見太陽西沉，我通常回到同個情緒糾結反覆，織出一個堪堪用來承載的句子：現在是做這種事的時候嗎？

台南的路上沒有答案。在這裡，時間是看不見的。

其實時間原本就是看不見的。台北讓我太習慣分配時間、管理時間，錯覺時間是看得見的。在台南的生活的第一個適應不良，是步行到不了的長距離移動。我在 google 地圖上計算時間，預定提早十分鐘抵達，但機車走在平面道路不像捷運，提早的十分鐘通常在迷路時用完，好不容易抵達目的地，才想到還得找停車位。

在台南，時間難以被數字量化、精準計算。我懊惱幾次，才想到這其實是自然道理。每周下午4點到操場跑步，有時只有兩三個人，有時已經快被附近家庭佔滿。我花了一個多月觀察才找出簡單不過的答案：人家只是太陽小了才出門，沒像我呆呆看錶做事。

葉石濤說台南適合悠然過活，我百分之百認同。大家知道台南好吃的多，我以前覺得這是娛樂加分，來了才感觸這是基本。

美味的食物、充足的陽光、寬鬆的距離感，台南最初吸引我的各項條件，其實都指向能輕鬆擁有富足的基本生活。以需求金字塔來說，我就是發現這裡有取之不盡的底層建材，才意識自家金字塔的底層結構脆弱、設計乏味，可能碰到下個動盪就要塌陷一塊，趕緊把自我實現什麼的都先拋一邊，全心補足生理所需。

台南的悠然，大概來自金字塔的強健基礎，或許延伸到日常享受深厚文化的從容。要擁有這份秉性，當然不是住個幾年就能養成。又或許我只是在過去的生活累積太多違和感，現在頭腦有力氣了，剛好專心一一煉成困惑，長時間的散步只是讓身體配合運作。

我相信內在正在必經的過程，但從現實面看，我還是夕夕憂心，懷疑自己是不是累了、被打敗了，覺得現在這樣就可以了。青春或是幼稚、成熟或是衰敗，幾年來累積的時差一直沒能退掉，對時間的錯亂感由外而內，偶而讓人天旋地轉。

某天下午，我又陷入同樣情境，一個跟蹌就把自己拋上機車，什麼都沒想就往海邊騎。天色暗到看不清遠方的細節時，我在一個沒什麼人的海岸停下。

走上堤防，對面是一片陌生的沙灘。三、四個人影正從那裡往回走。我晃了一圈，等他們離開才往沙灘走去。

雖然大概是來不及了，但我想看海。

一踏上沙灘，我就被腳下的觸感嚇了一跳。和被遊客腳步夯實的觀光海灘不同，這裡的沙是鬆軟的，我每走一步，腳就陷進新的沙地裡。用力拔出、再踏出下一步，這樣的步驟有點令人興奮，同時感到強烈地恐懼。

終於看得到海陸交接的潮汐時，天色幾乎完全暗了。回頭查看，要是沒有高高豎起的標誌，甚至不知道剛才走來的步道在哪。

不該在這時前進，卻還是前進了。知道只能走到這裡，卻硬是走到了。再不回頭就危險了，卻對這個情境心有不甘。

沙灘依舊柔軟，彷彿我的體力依然流失其中。當時不必等那些人先離開吧。要是早點出發就好了。反正還能再來吧。回過神時，一艘巨大的船從眼前駛過，無聲無息，佔去我大半視野。好近。好大。對了，剛才好像是有經過一個碼頭。許多無關緊要的念頭爆發，試圖淡化眼前的衝擊。

來到台南以後，我第一次覺得，自己看見了時間。大船兀自啟航，似乎一點都沒注意到我的存在，肯定也真的沒注意到。我突然有了想惡作劇的心情，轉過身去，在沙灘上大步奔跑，想趕快躲起來，不讓時間發現，我偷偷來看過它。Ⓥ

新台南人 大洞敦史

PROFILE | 作家、鶴恩翻譯社負責人、沖繩三線演奏者、外語導遊／領隊、台南市日本人協會副理事長。出生東京，2012 年移居台南，著有《遊步台南：12 位藝術家的台南慢時光》等。

金字塔旁的綠洲

● TEXT by 大洞敦史
● EDITED by DOMINIQUE CHIANG
● PHOTOGRAPHY by PJ Wang

每當秋天，超過千隻的黑面琵鷺，挺著黑色匙狀喙，從兩千多公里遠的中國東北部和朝鮮半島海岸飛來台南七股的濕地上越冬，初夏時再飛回北方。牠們的翅膀何等強健！

在認識台灣之前的我，是像電影《刻在你心底的名字》中的 Birdy 一樣夢想在天空中飛翔的自己，現實上卻只能在混凝土迷宮中爬行的一隻穿著西裝的螞蟻。自小時候，「非改變不可」的強迫觀念和焦慮感，驅使我在一座名叫社會的金字塔往上爬。傳來的聲音要求我迎合、進步、競爭及獲得成果，我就一邊模糊地隨聲附和，一邊把青春的力量花在連自己也覺得毫無意義的行為上，比如騎自行車從名古屋騎到北海道般的。

直到 25 歲左右，我幸運地遇到了能給這失調已久的靈魂帶來和諧的兩個事物。一個是沖繩傳統弦樂器三線，另一個就是台南。

在東日本大地震的前一個月，我在一個人旅行中來到這座城市。在孔廟周邊散步時，一種又平靜又愉悅的感覺湧上來。這個感覺跟小孩回到阿公阿嬤家時的心情相似。其實我小時候也來過台南旅行，有些當時父親拍攝的照片和眼前的景觀是蠻像的。

隔年我獲得了打工度假簽證，在神學院對面租一間套房。之後在補習班教學日語開始，做過三線演唱、經營蕎麥麵餐廳、舉辦蕎麥麵手作活動、日本料理課程、寫專欄、出版自己的書和翻譯書、企業和法院口譯、配音、華語教學、導遊、領隊、旅行規劃、策劃藝文活動、擔任畫家與畫廊的仲介、幫人家訂做傳統台灣服、演講等等，各式各樣的工作。當被問到職業時，總是回答：我是萬能工。

在這些日子裡，結識了許多台南朋友。隨著接觸他們的生活方式和思維模式，長期以來的強迫觀念和焦慮感就逐漸消散了。我脫下西裝，穿上花襯衫、海灘褲和拖鞋，騎機車穿梭台南的街道時，感覺自己已經有了一對翅膀。

人類的世界畢竟是一座金字塔，大家都追求聽說在頂端有的幸福，在人群中努力爬升。雖然台南也一樣，不過不一樣的是，這裡還有一塊綠洲。它很會療癒你疲憊的心。例如，坐在人行道的塑膠凳上，圍著新鮮水果拼盤和朋友們聊天，傍晚騎到安平海灘看夕陽，在 1 月還沒收拾的巨大聖誕樹下，額頭冒著汗和愛人手牽手散步；或者在鳳凰花和阿勃勒盛開的馬路上，拾起一朵鳳凰花作隻蝴蝶……。

雖然台南的市樹是花如火焰的鳳凰樹，但對我來說，更有象徵性的植物是蒲公英。它深深扎根於九層糕般堆疊的歷史地層之中，依然吸收著各個時代的養分，綻放著美麗的花朵。吸引許多蜜蜂前來，我也是其中一隻。

除了歷史背景之外，居民的觀念也是使台南具有魅力的重要因素。他們因擁有良好的自尊心，認為自己是古都人，所以不盲目地追隨 Scrap & Build 的時代潮流，而且懂得尊重看起來很落後的事物。民間運動有時也改變政府的決定。

我們一起去探索一些老的、小的、弱的、快要被淘汰的事物，以這個看法來守護這塊綠洲，使府城永遠有著一幅美麗馬賽克畫的樣貌吧！Ⓥ

新台南人簡盟殷

PROFILE |「十平 Zyuu Tsubo」老宅日式料理餐廳老闆。原為房屋仲介，後來轉職餐飲業。2018 年從台北移居台南，以獨特美味的海鮮丼飯和台南最冰的生啤酒，成為台南人氣美食名店。

從什麼都要有到沒有的南漂生活

○ DIDACTION by 簡盟殷
● TEXT & EDITED by DOMINIQUE CHIANG
○ PHOTOGRAPHY by PJ Wang

雖然在台灣生活這麼久，但我卻是一直到 38 歲那年，才第一次踏上府城台南。沒想到，從此愛上台南。並在短短一年之內，瘋狂拜訪了二十多次。只要有休假日，即便只是短暫的兩天一夜，都忍不住往台南跑。

印象很深刻，初來乍到穿梭台南巷弄間，入夜後暈黃的傳統燈泡，彷彿為周遭的傳統日式老屋建築，套上一層回到過去的光陰濾鏡，你我都是故事裡未完待續的主角之一。悠閒漫步漁光島，汽車與摩托車車聲交錯而來，似乎就要靠近，但當你回頭一看，彼此的距離明明又那麼遠，聲音的通透性卻如此清晰。從視覺到聽覺，五感體驗都如此強烈。

那時候，我跟太太幾乎每次來都住在 Paripari 樓上的民宿。民宿斜對角有一個立面結構的廢棄小房子（也就是現在的十平老宅餐廳），外觀模樣跟之前日本築地市場裡頭有間愛養咖啡很相似，空間僅有十坪卻迷你可愛，我和太太都很喜歡。有一天，民宿主人問我們，要不要乾脆把那個小房子租下來？講著講著，不知道哪來的衝動，我就真的到處打聽，把屋主找出來，並且花了一年時間才說服他，願意把房子承租給我們。屋主起初嚇個半死，以為碰到詐騙集團。怎麼會突然跑來一個陌生人，對這個閒置四十多年，屋頂塌陷、門窗破損，裡面堆滿垃圾的廢墟老屋充滿興趣？

後來等到房子裝修整理好，我問太太，要不要換個生活方式？於是，我們就決定正式移居台南。從十平開業至今，算一算，約莫也六年了。

南漂這些年最大的心情轉變，是從一個什麼都要有的人，變成什麼都沒有的人。以前在台北，你會希望自己有車、有房、有名錶，才能彰顯出自己是一個重要的人。但是搬到台南之後，當你開始過著自己喜歡的生活，反而開始追求什麼都沒有，沒有病痛、沒有壓力、沒有心情不好……沒有了那些外在物質條件，原來我對任何人其實都不重要，別人怎麼想對我也不重要，因為我自己才是自己最重要的人。

搬來台南的這幾年，也是我跟太太關係最緊密、感情最好的時候。當生活不再被忙碌的工作占據，我們反而擁有更多在一起相處的時光，交流彼此心中在想什麼，變得更加無所不談、無話不說。

每年 7、8 月的台南夏天，則是我們最期待的季節。我們會去附近的公園敲土芒果樹，撿野生的芒果回家吃，或是把咖啡泡好，帶著露營用具，開車去漁光島野餐，享受無所事事的悠閒，躺在沙灘上睡覺。

住在台南，更讓我對於生活的這片土地有了更深的認識與認同。比方剛搬來的時候我就很好奇，這裡又不靠海，為什麼會有水仙宮？後來才知道，原來從前的台南，船是可以直接開進來停靠的，所以才會有水仙宮。因此一有空閒的時候，特別吸引我的不是那些熱門觀光勝地，而是我所不知道的台南在地景點和歷史遺跡，比如湯德章故居。

在台南，人跟人之間的物理距離看似遙遠，彼此各自安好，不互相打擾，但當你有需要的時候，他一定會出現。記得我剛開業的時候，有些食材不知道該找哪個廠商叫貨，跑去問附近的店家，他們不只是大方地提供資訊，還會順道一起幫我叫貨，叫到後來我都覺得不好意思。以前在台北，心態上難免會有一種利益的相互虧欠，但對他們來說，「順便」只是舉手之勞，不求回報。彼此之間有一種慷慨善意的流動，大家一起把市場做大，一起共好，而不是抱著留一手的競爭心態。

所以現在的我，也成為一個樂於分享的人。我會幫我的牙醫師介紹客人，或是幫客人之間做互相牽線的動作，讓我們成為彼此的媒介，讓彼此的生活更美好。ⓥ

林奕嵐是當今最受注目的新人演員，也是備受國際品牌愛戴的時尚寵兒，《VERSE》邀請她擔任
本期封面人物，以她那無所畏懼的青春與活力，帶領我們走訪台南許多新興藝術據點，本身熱衷
藝術與攝影的林奕嵐，也留下她在台南所拍下的影像紀錄。

林奕嵐

COVER PEOPLE

TEXT by 郭璈
PHOTOGRAPHY by Tim Wu
EDITED by DOMINIQUE CHIANG
STYLING by Cheryl Kao
MAKEUP by 陳怡俐
HAIR by Fran Lin
SPECIAL THANKS to 臺南市美術館、森初 · moricasa art、森 /CASA、B.B.ART

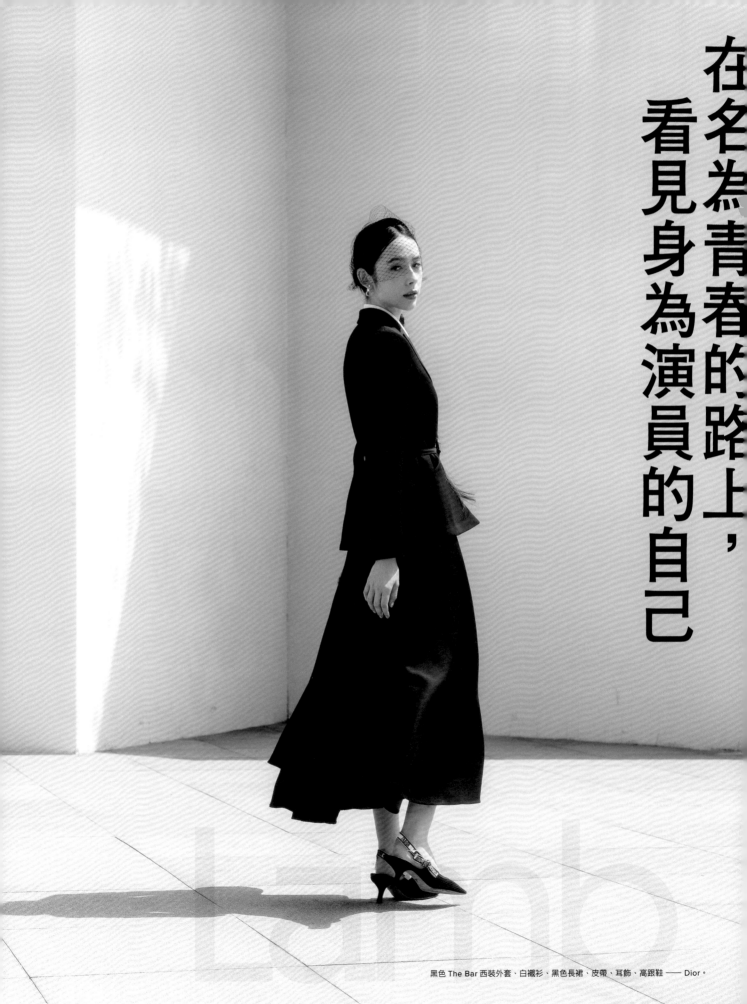

在名為青春的路上，看見身為演員的自己

黑色 The Bar 西裝外套、白襯衫、黑色長裙、皮帶、耳飾、高跟鞋 —— Dior。

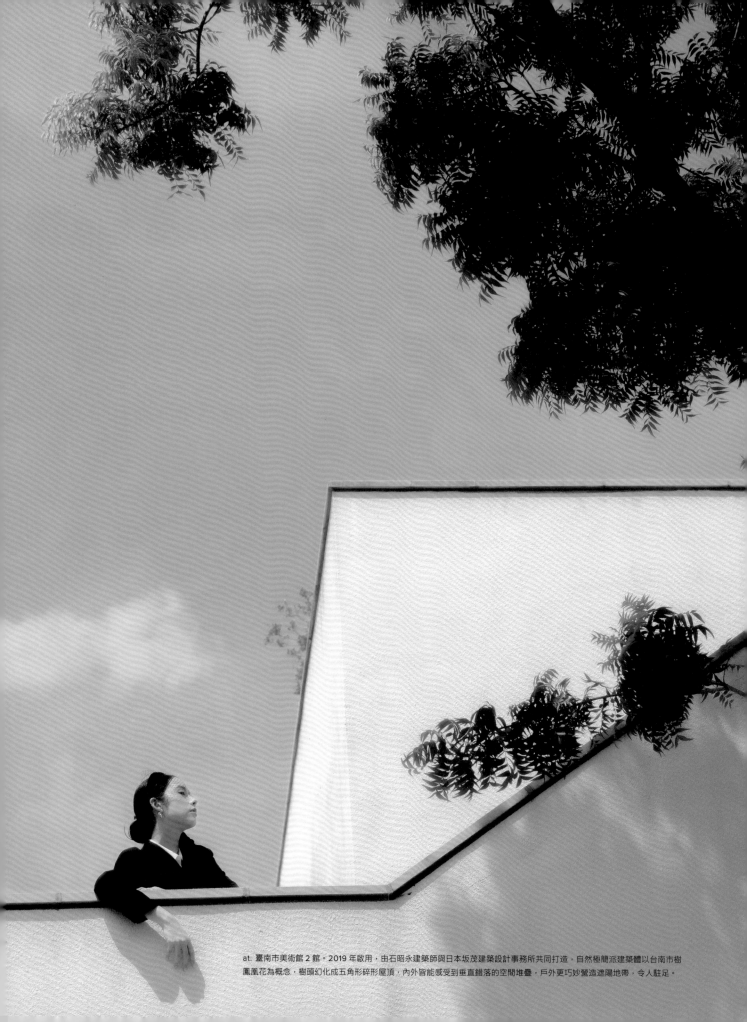

at: 臺南市美術館 2 館。2019 年啟用，由石昭永建築師與日本坂茂建築設計事務所共同打造，自然極簡派建築體以台南市樹鳳凰花為概念，樹頭幻化成五角形碎形屋頂，內外皆能感受到垂直錯落的空間堆疊，戶外更巧妙營造遮陽地帶，令人駐足。

演員是個終究離不開人群與鎂光燈的職業，關於這點，林奕嵐到現在還不太習慣，即便模特兒出身的她很早就在接平面廣告了——五歲。

憑藉在 Netflix 影集《她和她的她》（2022）的演出，林奕嵐在第 58 屆金鐘獎拿下「迷你劇集／電視電影最具潛力新人獎」。初次演戲即拿下金鐘殊榮的她如今戲約不斷，亦受到 Dior 青睞擔任年度彩妝大使，是當今最受注目影視新星，被傳媒封為「小許瑋甯」，而她的確在《她和她的她》裡飾演許瑋甯的少女時代，兩人精緻深邃的眉宇輪廓確有幾分神似。

但外在條件不全然是林奕嵐雀屏中選的原因，該劇導演卓立在選角初期就對林奕嵐的試鏡表現印象深刻，以一個沒有受過戲劇訓練的新人來說，林奕嵐絲毫沒有「背台詞」的語氣。

卓導以「鑽石」形容她對這位新人的第一印象——耀眼、充滿光采，很輕易就能吸引他人目光。

尚未開拍前，卓立從林奕嵐的試鏡中推敲，這位女孩應該是位直覺型的人——感受性強、極具性格，實際見面也果真如此，但她十分驚訝林奕嵐的害羞程度，那並非只是單純的怕生或慢熱，而是非常直接又強烈的靦腆。

「一個人可以同時很有個性、又害羞，其實是非常迷人的事。」卓導形容，這幾乎是你所能想到的演員巨星標配。

● 初試啼聲

昔日的演藝圈，具有混血背景的演員接戲經常受限於外在氣質，從而獲得樣版的人物劇本。以同樣憑藉《她和她的她》獲得金鐘影后的許瑋甯為例，她在戲劇之路初期多半出演所謂的千金型角色，這對從小立志往戲劇發展的許瑋甯而言相當受挫，她花了多年時間證明自己。隨著時代越發重視多元性，編劇筆下的人物設定越來越不受限，在台劇對類型片大力開發的這十年間，許瑋甯的演技從懸疑驚悚獵奇，到療癒人心的都會愛情二三事皆能駕馭，成為最具代表性的演員之一。

看似懸疑的劇情紋理中，《她和她的她》聚焦的女性議題發人省思，主角林晨曦深受解離症（dissociation）困擾，一切根源來自於學生時期受到狼師性侵後的身心創傷。這令人聯想到已故作家林奕含的《房思琪的初戀樂園》（2017），這部「真人真事改編」的小說，在出版後引起社會對權勢性侵的廣泛討論。導演卓立與編劇溫郁芳希望講述一個「受害者後來的故事」，並倡議理解與陪伴的重要性。最後一集結尾，當許瑋甯與林奕嵐（劇中為同一人）在海邊相遇、相視而笑時，象徵角色將與過去的自己和解、共存，該畫面溫暖了許多觀眾。

由於《她和她的她》在時間軸上不斷交錯於現在與過去，那些代表過去時間線的年輕演員，是劇組最苦心思索的安排，他們必須符合劇本的低齡年紀，也要具備詮釋脈絡的演技，尤其是林晨曦的少女版，更是肩負幾場關鍵劇情。

從拿下角色到進劇組前，林奕嵐只有不到一個月時間準備。如何讓一位沒有演員經驗的新人詮釋思緒千絲萬縷的林晨曦？卓立只對林奕嵐說，這個社會有非常多的「林晨曦」存在，她並非劇組憑空想像的人物。林奕嵐必須理解，一個曾經天真活潑、成績優秀的女孩，如何在性侵創傷後，如何變得越來越不相信世界與社會，乃至於有了解離與失憶等症狀。

最終，林奕嵐在劇中的演技極具說服力，金鐘評審團用「不慍不火、極具潛力」去形容其演出，而在導演眼裡，林奕嵐更具備一個演員對待劇本的天賦，卓立說：「一個優秀的演員，必須自行填空許多劇本裡沒有寫到的事，演出知而不可言談的細節。例如事件前後角色間的相處，林奕嵐完全做到這些變化。」

● 表演即創作

一開始，林奕嵐對表演並無胸懷大志，即便天生姣好的混血臉龐注定在某天會被星探發掘。五歲時，她在父母陪同下第一次拍攝童裝型錄，當時的她一點都不喜歡拍照，因為現場工作人員實在太多了，她從小有點恐男症，也不喜歡人多的場合。

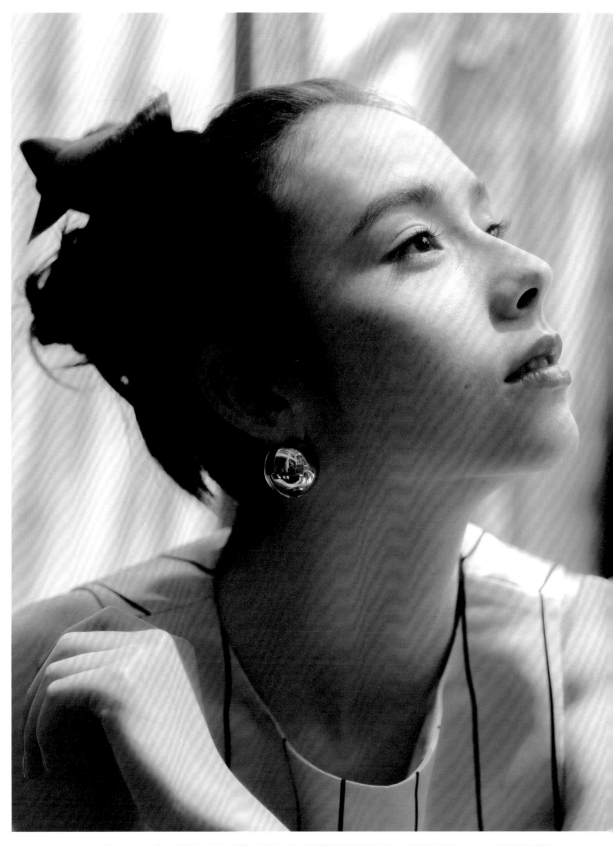

at. 森初‧moricasa art。為森／CASA 旗下精緻藝廊空間，同樣採預約制，館內設有常設展與季節性展覽，空間氛圍延續森／CASA 工匠技藝的氣場與
講究，更多了分禪意，陽光灑落的一隅，寫盡台南的靜謐。

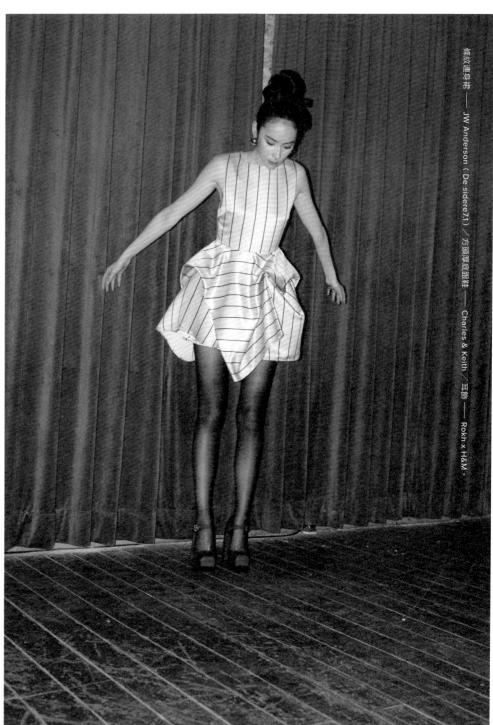

條紋連身裙 —— JW Anderson（De sidere71）／方頭厚底跟鞋 —— Charles & Keith／耳飾 —— Rokh x H&M。

at. B.B.ART。由超過八十餘年的歷史老屋所改建，這間集藝廊、展演空間、文化講堂與咖啡廳於一身的複合式空間，
營造一處古今兼容的奇幻場域，令靈魂飛躍起舞。

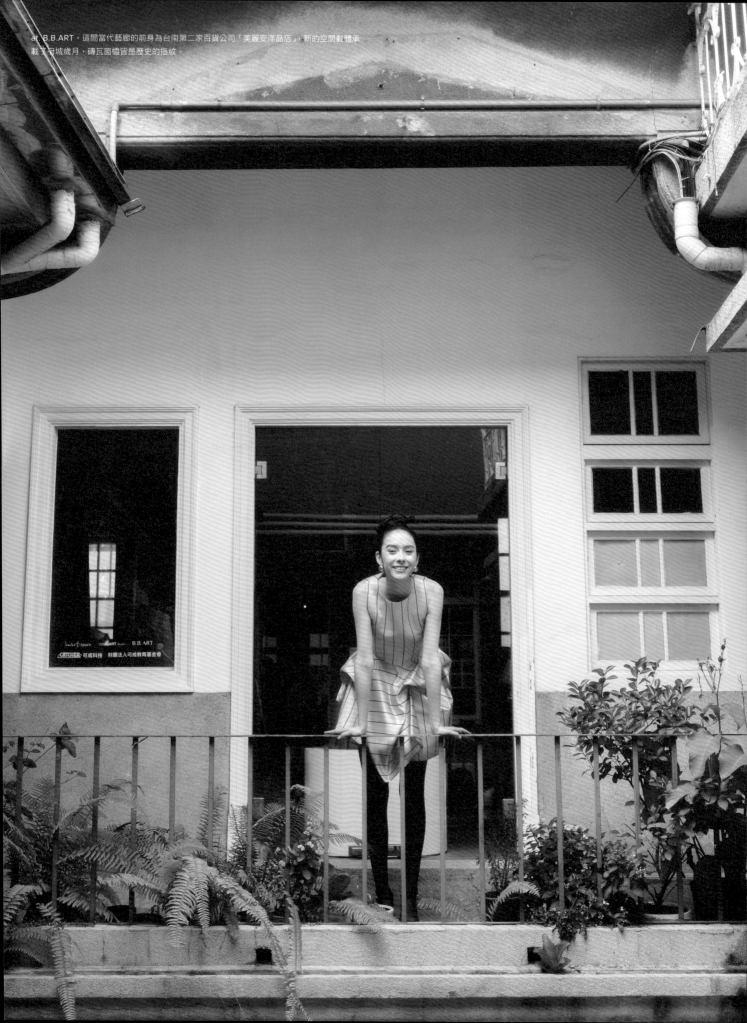

at. B.B.ART。這間當代藝廊的前身為台南第二家百貨公司「美麗安洋品店」，新的空間載體承
載了府城歲月，磚瓦窗櫺皆是歷史的指紋。

at. 漁光島。緊鄰安平漁港的漁光島一帶擁有全台南最美的夕陽景致，這裡古名三鯤鯓，為早期台江內海七沙洲之一。
西側沙灘一帶因為南北海堤屏障使然，非常適合在此踏浪遊憩，感受海風。

上衣 —— Rokh╳H&M／耳飾 —— La Manso（De sidere7.1）。

從小到大，身邊總不乏有人說她注定要吃演藝圈這行飯，但她一點都不這麼想，她喜歡繪畫、游泳……這些獨自一人就能完成的生活娛樂，她喜歡沉浸在旁人無從干涉的自我對話裡。這樣的性格，有辦法在人群面前進行表演嗎？

童裝型錄拍了好多年，妹妹也跟在她後頭入行，姊妹倆組合出鏡更受廣告商青睞。林奕嵐永遠記得，相較於自己的任性，比自己小五歲的妹妹絲毫不怯場、不哭鬧，這深深刺激到林奕嵐。那年她 12 歲，在兩年後正式和經紀公司簽約，拍過無數平面與動態廣告，但也沒想過會成為演員。

林奕嵐對表演的啟蒙來自於廣告拍攝。她的第一部動態廣告是一支 15 秒的影片，就跟五歲時首次拍照一樣，拍攝現場還是擠滿工作人員，但她心態已今非昔比，「這麼多人全神貫注，耗盡心力，只是為了成就幾秒鐘的內容，我很緊張，生怕會搞砸大家的努力。」林奕嵐回憶道。

那是一支要在水中游泳的鏡頭，算是她初次接觸演戲──即在鏡頭前做某種程度的表演，不只是定格擺 pose。原本面對人群容易緊張的她，一進到水裡，忽然有種心安的感覺，好像回到熟悉的舒適圈。

「我自己很喜歡游泳，所以我很喜歡那次的演出。」

她將那次思緒應用在各種工作場合，擅於獨處的她，逐漸懂得在人群裡保持專注，「這是游泳跟繪畫教會我的事。」她理解到，任何事都不會只是單純字面上的意義而已，「你必須投入更多自己的想像，把每件事當成你參與其中的創作。」

她以娜塔莉·波曼（Natalie Portman）為榜樣，這位國際影星成名甚早，13 歲時拍了第一部電影《終極追殺令》（Léon／The Professional，1994）。林奕嵐看過一篇訪問，有人問這位大明星自信心如何培養？娜塔莉表示，當年拍第一部戲時，每天回家都會獨自啜泣，始終覺得自己表現不好，直到現在仍經常處在毫無自信的狀態裡，因此對於自己能夠持續演戲，感到非常幸福。

這篇訪問給予林奕嵐很大的助力，自信並非是優秀演員的必要條件，而是對自我的要求。

● 青春、害羞與自我懷疑

開始接戲後，林奕嵐連過去熟悉的平面拍攝都感覺新鮮，她開始主動和攝影團隊一起「創作」，此次來台南拍攝封面，她試著在每個場景裡背負一個戲劇角色。

悠遊於南美館時，林奕嵐想像自己是《阿達一族》的

大女兒 Wednesday，冷靜又略帶厭世的慧黠；待在小型藝廊空間時，她設定自己是機器娃娃，極度冷靜卻對世間萬物保持好奇；在漁光島，她想起童話裡有了雙腿可以上岸的小美人魚，落日餘暉映照在她身上，鑲成金色的輪廓。

高中畢業那年，林奕嵐與幾位要好的同學籌備一趟台南之旅，當作畢業旅行，她對安平老街的閒靜記憶猶新，「台南是一個很可愛的地方。」她尤其欣賞這座城的緩慢，老街靠海，海風捎來海潮氣息，緩慢的美好在於每個人都可以無拘無束地做自己。

林奕嵐的確擅於觀察周圍環境，演員是個隨時隨地都在觀察、參透人性的工作。她分享最近讀劇本時，會特別在意劇中角色各自的終極目標，「我經常會有一種感覺，當我去試鏡、或接下某個角色時，『他』的問題也是我當前現實中所遇到的課題，我會透過他們，去思考現實的我該怎麼做。」

無獨有偶，林奕嵐的頭兩部作品都與性別議題息息相關，令她在無形中感受到身為演員的使命感。《她和她的她》與《成功補習班》的文本故事都是其來有自，林奕嵐說，或許每部戲就像是多重宇宙，地球上那麼多人，一定有許多人擁有相同的苦難或傷痛，得以在這些平行時空裡相濡以沫。

作為演員，仍處雙十年華的林奕嵐正站在青春的浪上，但這份職業促使她內在的老靈魂不斷擴張，她在房間擺著一張兩歲時的照片，她說是一張「笑得很醜，但又很快樂」的照片，她想一直記著那股純真，就像 Lewis OfMan 那首〈Je Pense à Toi〉，只要和朋友聚會，林奕嵐都會播放這首歌，她覺得，她的青春就如同這首歌──熱情，卻又害羞、帶有遲疑。

她希望自己能繼續將這些不為大眾所知的情緒與故事演出來，讓這些議題被更多人看見與瞭解，「如此一來，好像能在不知不覺中為一些人發聲，我覺得這樣很好。」

她喜歡這樣的自己。Ⓥ

Snapshots by 林奕嵐

at. 臺南市美術館 2 館戶外廣場前

行經雕塑家楊英風的〈分合隨緣〉前，忍不住在金屬鏡
面前按了一張。不鏽鋼是楊英風最愛的材質，該作品造
於 1983 年，最初置於臺南市文化中心。藝術家將對無
垠宇宙的見解投射在雕塑上，凡透過鏡像看見自我，便
能感受世間虛實。

at. 漁光路小巷內

宛如小型藝廊博物館的藝術空間「森初‧moricasa art」
隱藏在三鯤鯓社天宮壇旁小徑內，若要前往必須先前進
漁光島腹地深處，彎進小巷，感受台南小巷別有洞天的
獨特滋味。

at. 台南綉溪安平飯店館內的咖啡酒吧

林奕嵐曾與高中同學前往台南，安排一場私人畢業旅行，
臨海的安平一直是她印象最深刻的地區，古堡街的悠然
隨著日落後更顯寧靜，相隔多年後再訪，在精美的住宿
空間裡品茗咖啡茶酒，感受時間暫留的餘韻。

擁有「嘻哈校長」之稱的 OG 級饒舌歌手大支，因為致力於動物保護、不想殺生，改吃蔬食至今已經 18 年。生活在台灣美食之都台南，他平時都吃些什麼？台南的蔬食又是什麼樣的面貌？本期我們邀請大支校長分享五家他私藏的台南蔬食，帶領我們認識台南美食場景的另一種風貌。

「我吃素大概是 2006 年開始，現在已經 18 年了。」大支說。此前他就已經因為從事流浪貓狗的動物保護，而逐漸改變飲食習慣，然而不時會聽到某些偏激民眾的酸言酸語，「牛羊雞豬也都是動物，為什麼只有貓狗被保護？」這些言論雖然令他氣憤，卻也讓他下定決心吃素，以身作則，將對貓狗的愛也擴散到其他動物。

除了自身的飲食改變之外，他也透過創作像是〈最後的早晨〉、〈屠宰場之窗〉這兩首歌，道盡對動物滿滿的關愛及不忍，希望喚起大眾對動物的惻隱之心。大支經常參加遊行、舉辦公益演唱會等，用自己的力量來傳達理念。對他而言，「不想殺生」是他最簡單卻強而有力的原因，於是他成為五辛素食者。

曾經，大支其實也跟大多數人一樣，喜歡吃台南的小吃。每當朋友來到台南，都會帶他們去吃自己最愛的口袋名單，例如位在夏林路的無名米糕以及在友愛街與康樂街交叉口的南星鱔魚意麵。像這種無名、在地人才會去的店，是他們心目中最美味的存在。

如今茹素多年的大支，早已想不起葷食的味道，取而代之的是腦中密密麻麻的台南蔬食美食地圖。「現在在台南吃蔬食非常方便，越來越多，料理方式也越來越多元，我覺得不會輸給台北喔！」大支自信地說道。

他觀察，早先年台南吃蔬食，大多是一般想到的傳統素食自助餐，選擇及變化很少。近年因為老屋欣力、加上企業像投資台南，台南古城不斷地翻新，酒吧、咖啡店、藝文工作室在老巷弄中蔓生，處處都有許多驚喜。蔬食市場的競爭也越來越激烈，店家不斷求新求變，無論是傳統小吃、精緻台式、印度南洋風、西式還是日式，在台南都吃得到。

大支最喜歡的是台式以及南洋風味的蔬食，像是古密蔬食的台式桌菜，大支會帶著家人一同來這吃年夜飯，不僅離家近，全家在過年期間一起茹素也格外地有意義。同樣在安平區的八寶閣，主打精緻台菜，大支第一次在這邊享用到蔬食的煎干貝，是運用一整把金針菇下去製成，如實地呈現干貝一絲一絲的口感，讓他驚豔不已。充滿南洋風味的旅素蔬食提供精緻套餐，不管是打拋、叻沙還是椒麻，這裡都可以吃到道地的南洋風味。

小吃方面，營業至今 30 年的南都石頭燜烤玉米，曾經出現在《賭神 2》電影中，在這裡可以選擇素食的沙茶醬，「不過是台南偏甜的口味喔。」大支打趣地提醒。位在台南東區的獨臭之家臭豆腐，雖然在北部也有分店，但在這家你不能帶葷食進來。「我覺得最好吃的炸臭豆腐就是台南這一家。」他開心地說。

「現在吃素真的非常方便，各式各樣的蔬食琳琅滿目，就算這些店家都沒開，還有便利商店可以選擇。我覺得在很多人大力的推廣下，大眾對素食的觀念已經改變，不僅是台灣，全世界也有如此趨勢，我想這就是時代的進步吧。」Ⓥ

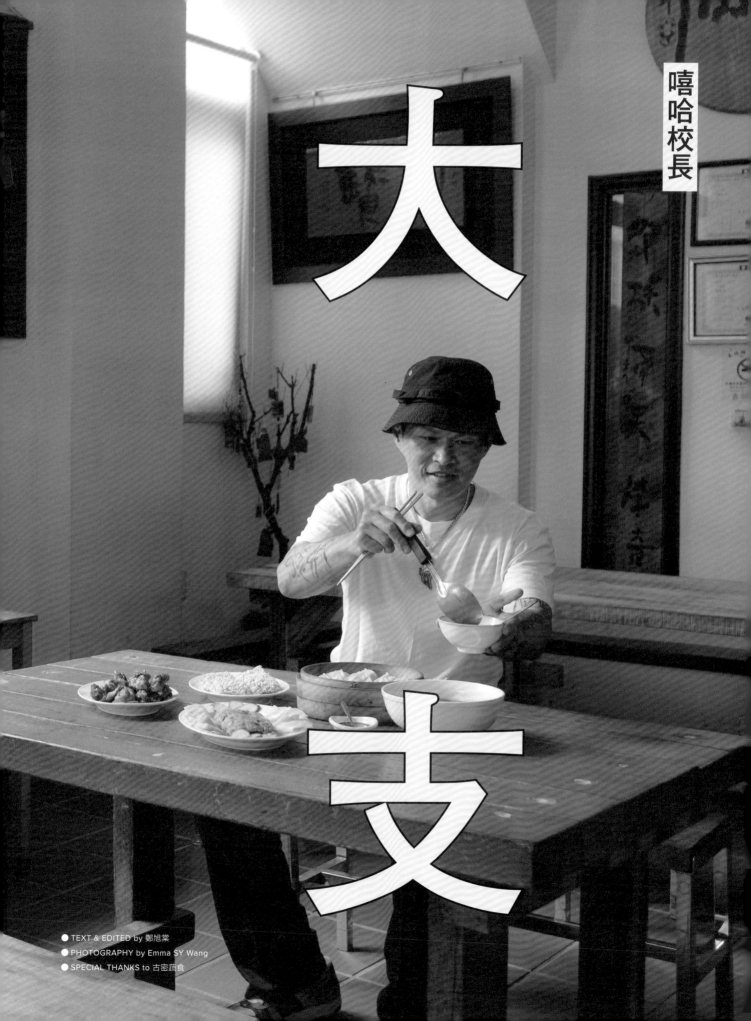

嘻哈校長

大

支

● TEXT & EDITED by 鄭旭棠
● PHOTOGRAPHY by Emma SY Wang
● SPECIAL THANKS to 古密蔬食

八寶閣御廚房

01

大支最愛的就是這道八寶閣的煎干貝，愛到連老闆娘跟店員都清楚這是他每次來必點的料理。這裡的素干貝比起真的干貝大概大了十倍，可以吃得很飽呢。

◎ 地址｜台南市安平區安億路 360 號
◎ 營業時間｜周一至周日，11:00-14:00，17:00-20:00
（不定期休假請見臉書公告）

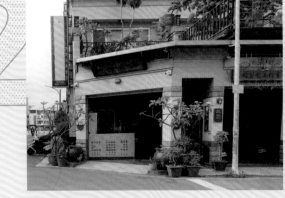

古密蔬食

02

古密蔬食的招牌就是一籠顆顆像是弦月飽滿晶透的蒸餃，內包的高麗菜餡清甜爽口，沾上他們自製的辣椒，層次立刻升級。大支也很推薦他們的鍋巴，是他在其他蔬食店沒嘗過的美味。

◎ 地址｜台南市安平區國平路 552 巷 57 號
◎ 營業時間｜周二至周日，11:00-14:00，17:00-20:30

南都石頭燜烤玉米

03

大支除了愛吃這家烤玉米，也分享一個有趣的故事：「南都石頭燜烤玉米」這個招牌差點被搶走，好在靠著《賭神 2》拍到當年就在營業的影像，而贏得商標的官司。

◎ 地址｜台南市中西區康樂街 127 號
◎ 營業時間｜14:00 至售完（不定期休假請見臉書公告）

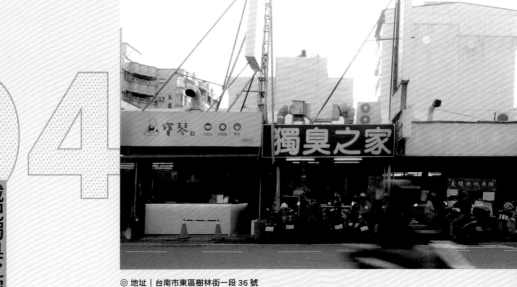

04

戴記獨臭之家臭豆腐專賣店

說是大吃過最好吃的臭豆腐，此話果真不假，開店不到十分鐘，店內就已經坐滿，外帶騎士不斷在店前停下。臭豆腐不僅又臭又酥脆，這裡還有加了一堆青菜的臭豆腐煲，有原味跟麻辣口味還能選擇加冬粉，若是吃不飽，還能額外點上一碗白飯。

◎ 地址｜台南市東區樹林街一段 36 號
◎ 營業時間｜周二到周五 16:30-19:30，周六、周日 16:30-21:00

05

旅素蔬食

南洋風味的旅素蔬食，主打套餐式的餐點。泰式椒麻積飯好吃道地之外，還兼顧營養均衡，兩樣小菜、湯品及水果，超過六種蔬果，一餐便可以滿足一天需要攝取的蔬果量。

◎ 地址｜台南市東區裕農路 621 巷 62 之 11 號
◎ 營業時間｜周四到周二 11:30-14:00，17:00-20:00

「本事空間製作所」是近期台灣最活躍的空間設計團隊之一。共同創辦人謝欣曄（小又）私底下也擅長用鏡頭捕捉城市建築空間，細膩觀察到別人看不到的細節之美。循著他的視角，本期《VERSE》特別邀請他推薦五間獨具設計風格的台南私房景點。

從台南忠義路大街走進猶如迷宮般的小巷弄，如果沒有人帶路，不會發現「本事空間製作所」台南工作室就隱藏在其中的民宅裡。緩緩推開工作室鐵門，庭院裡，隨處可見主人謝欣曄收容的流浪街貓以此據點為家。把他們當作家貓那般悉心照顧的小又，14年前隨著本事創立展開南漂生活，如今也視台南為第二個家鄉，發自內心喜愛這裡的一景一物。

「台南是我生活過的城市裡，保留最多老房古蹟的地方。由於早期開發不如台北台中快速，讓清代到日治時期的建築，得以留下原始風貌，形成新舊交錯之美。」宜蘭出生，住過新莊，又在台中求學念書的他，看過不同城市的景觀變化，深感汰舊換新不等於是最好的解方。有時候，保留空間原有的味道與性格，巧妙融入現代設計語彙，才是最迷人的事。

位於中西區的東來高級理髮廳，門口擺設的的西洋美術石膏雕像，老派黑白軟裝設計，集所有經典元素於一體的概念，就令他著迷不已。站在理髮廳門口，完全看不到店內空間裝潢，感覺很像是做黑的，但其實沒有。這是以前台南仕紳必去的理髮名店，雖然年代久遠，整體摩登感卻絲毫不遜色於現代髮廊。「在以前沒有電腦輔助的年代，就能有這種設計創意與動能，是很值得學習的。」不只空間保有傳統特色，理髮服務也是，40年來始終維持坐式洗頭手法。近幾年由於廣受年輕人歡迎，過去只收男客的東來理髮廳，現在也開放女客人。

每個空間背後，其實都反映著不同設計師的品味與堅持。由主理人太郎自己親手裝潢打造的太郎中華拉麵、純素食堂和 KADOYA 喫茶店，則是小又格外推崇的大前輩。

太郎是日本昭和時代迷，三家店的空間裝潢完全沉浸在滿滿的日式昭和風格氛圍裡，一秒穿越時空。「而且不只是硬體空間用心，軟體運用的細節陳列也非常到位，一點都不馬虎，比如昭和時代流行的海報都是美女圖，因此他特別找到當年的原版海報，再掃描輸出重新二創海報主題，搭配擺

放在角落裡的飲水機，整體氣氛也更加一致。就連看似年代感最久遠的壁紙，都原汁原味復刻昭和時代。」值得一提的是，太郎中華拉麵和純素食堂是台南少數堅持只販售純素食物，不使用蛋的餐飲店。

開到深夜的老宅鬼咖啡，是小又另一個喜歡造訪的地方。坪數不大，坐落在台南開隆宮後巷的鬼咖啡，空間裝潢由伏流物件設計，乍看質樸，卻處處充滿巧思，如桌子、燈具、門把都是手工製作，又不會把空間塞太滿。此外，房東在房子舊有的建築結構重新開了一個天井，營造出半戶外開闊感，加上老闆煮咖啡的好手藝，讓鬼咖啡開幕沒多久就天天客滿。

吃喝玩樂之餘，對小又來說，結識新朋友才是最大的樂趣。「工作久了，不得不說，多少難免會有匠氣，所以更需要到處觀摩學習，到處看看，了解別人如何打破框架，重新利用空間，才能為自己帶來新的刺激。」彼此激盪出新的思維與創意，再把這些靈感火花，帶到下一個本事空間設計裡。Ⓥ

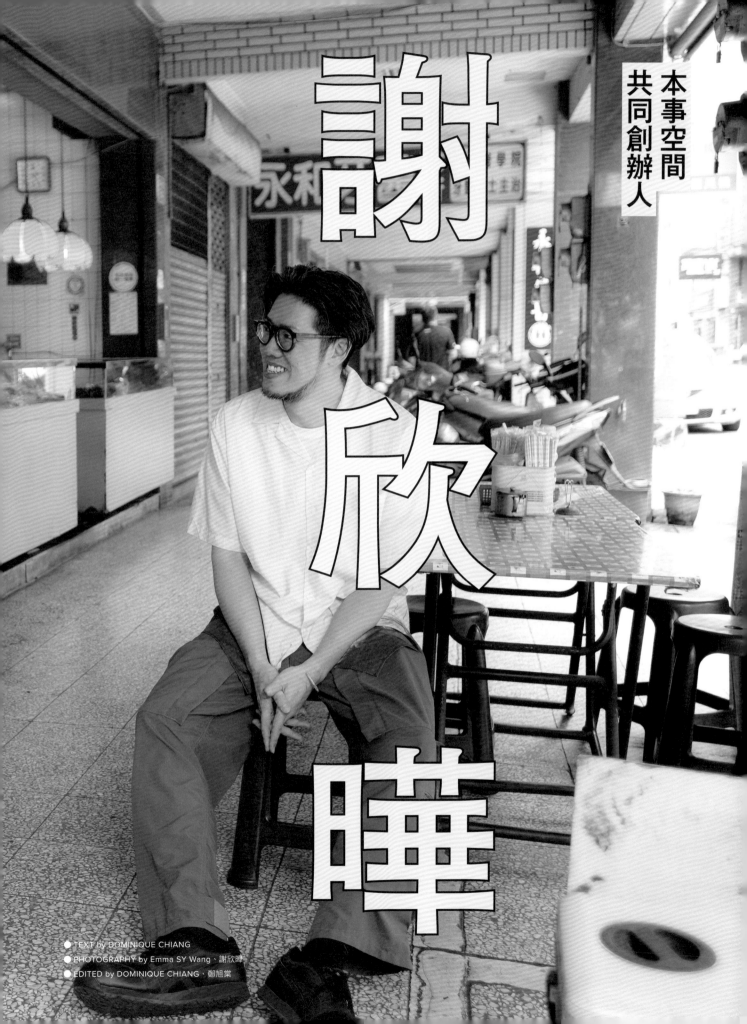

本事空間
共同創辦人

謝欣曄

● TEXT by DOMINIQUE CHIANG
● PHOTOGRAPHY by Emma SY Wang、謝欣曄
● EDITED by DOMINIQUE CHIANG、鄭旭棠

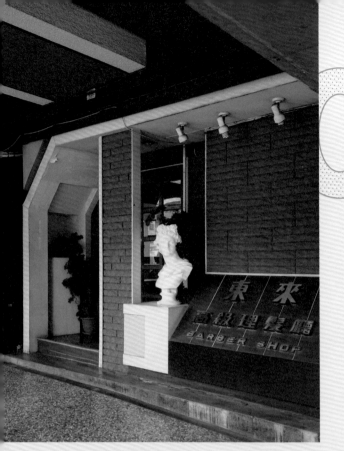

01

東來高級理髮廳

傳統台南仕紳常去的高級理髮廳,過去只收男客,近年才開放收女客人。門口擺設的的西洋美術石膏雕像、老派黑白牆面與軟裝設計,集所有經典設計元素於一體。

◎ 地址|台南市中西區成功路 63 號之 1

◎ 營業時間|周二至周日 9:00-19:00

02

太郎中華拉麵

從門口的招牌紅布條、菜單到電風扇,以及看似年代感久遠的日曆壁紙和美女海報,都原汁原味復刻日本昭和時代。

◎ 地址|台南市中西區新美街 2 號

◎ 營業時間|平日 17:30-21:00(周三公休),假日 12:30-21:00

03 純素食堂（こみち食堂）

隱身在巷弄裡的純素食堂，是台南少數堅持只販售純素食物，不使用蛋的餐飲店。從店門口的日式拉門到木頭色裝潢空間，看似簡約，卻散發濃厚日本風味。

◎ 地址｜台南市中西區中正路 138 巷 9 號
◎ 營業時間｜僅周六、周日晚上

04 KADOYA 喫茶店

主理人是日本昭和時代迷，花費心思收集各種昭和時代物件，以昭和時代風格為主，精心打造店內空間，讓人瞬間一秒穿越時空，回到昭和年代。

◎ 地址｜台南市東區樹林街一段 36 號
◎ 營業時間｜周一至周五 12:00-20:00，周六至周日 12:00-21:00（周二公休）

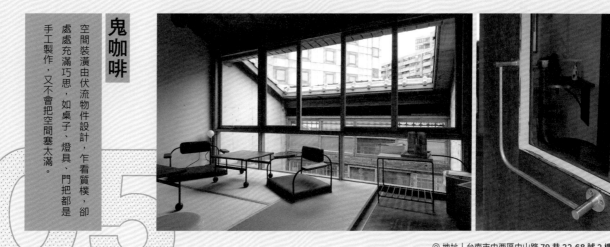

05 鬼咖啡

空間裝潢由伏流物件設計，乍看質樸，卻處處充滿巧思，如桌子、燈具、門把都是手工製作，又不會把空間塞太滿。

◎ 地址｜台南市中西區中山路 79 巷 22-68 號 2 樓
◎ 營業時間｜店員開門（約 14:10）- 23：27（無客人會提早打烊）
（周三公休，最新動態請看官方社群）

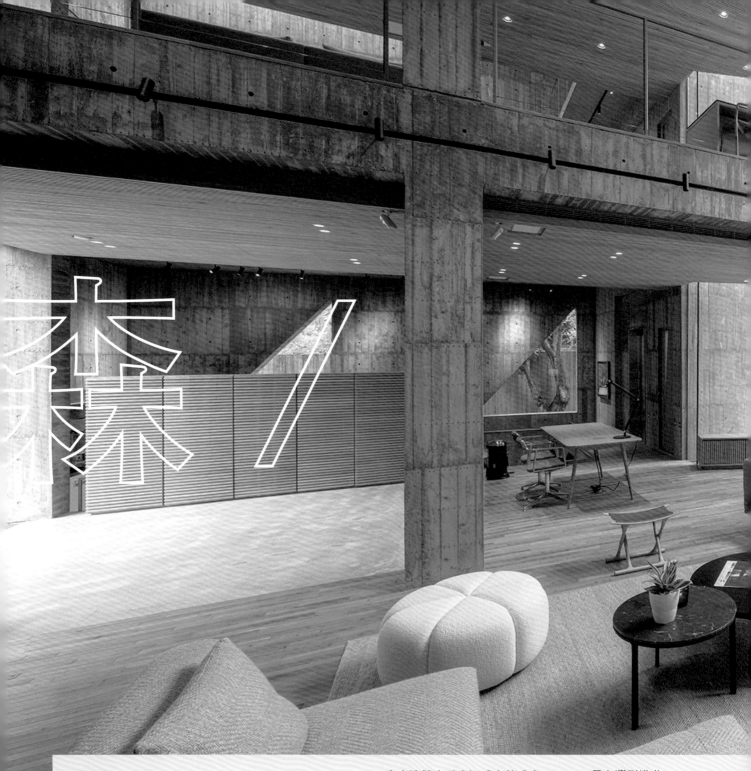

森 /

打造一個
家該有的模樣

自由建築人毛森江成立的「森 /CASA」是台灣引進北
歐家具的重要品牌，其與共同主持人毛鈺婷耗時三年
打造的全新建築空間「森 /CASA」旗艦店，2023 年
3 月在台南漁光島開張。一如過往低調不張揚的作風，
採取預約制的「森 /CASA」，以款待朋友登門拜訪的
心意，融入台南慢生活的節奏，邀請你探尋空間的更
多可能性。

● TEXT by DOMINIQUE CHIANG
● PHOTO COURTESY of 森 /CASA

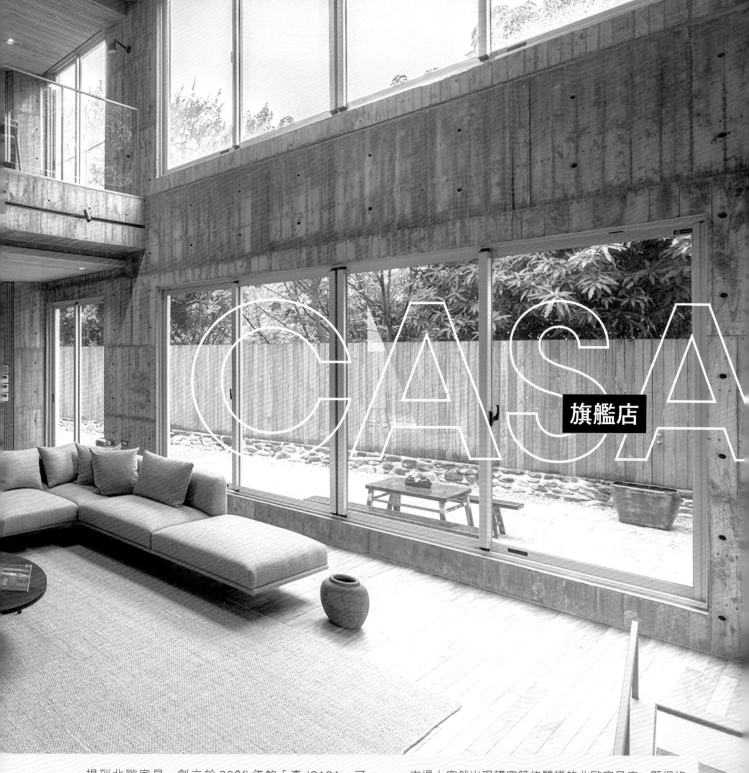

CASA

提到北歐家具，創立於 2006 年的「森/CASA」可以說是台灣引進北歐經典 Carl Hansen & Son「Y CHAIR」家居設計和丹麥經典品牌 Vipp 的重要推手。以清水模風格聞名的自由建築人毛森江，憑著自身對北歐家具的喜愛，找來女兒毛鈺婷，從零開始經營，在台南金華路成立第一家門市。

當時，高端進口家居品牌多以台北為基地，以 Cassina、Armani Casa 等義大利經典風格為主，因此

市場上突然出現講究簡約質樸的北歐家具店，顯得格外特立獨行，而且據點還是在府城台南。

為什麼不直接到台北開店？性格跟毛森江一樣低調、不愛上鏡的毛鈺婷回憶，「我們的想法很單純，只希望可以打造一個我們理想中的建築空間，並且結合空間把北歐經典家具放進去，透過這樣的展示，讓門市不只是一個門市，而是一個像家的地方。」因此把對家的想像，留在家鄉台南，不僅順理成章，沒有商業

包袱的考量，也更能體現「森/CASA」的品牌精神。

不過，毫無商業背景的他們，最初的經營卻非常慘澹，曾經一個月賣不到三把椅子。畢竟，2006年的台南還不流行民宿和咖啡廳，最時髦的地方只有新光三越，觀光人潮和外來人口也不像現在這麼多。但隨著口碑慢慢傳開，崇尚自然，耐看又雋永的北歐家具，加上毛森江打造的「森/CASA」門市，以一貫的清水模立面建築，闊綽清朗的幾何空間設計，讓天光自然流洩到室內傢俱擺設，漸漸地，不僅打開南北知名度，於2009年到台北敦南誠品拓點、2014年到台中展店。這幾年，「森/CASA」更累積了許多忠實粉絲。

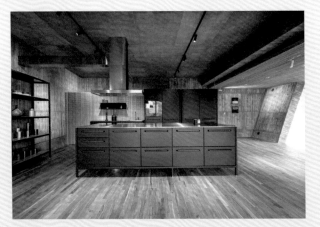

經典的 V1 Kitchen 霧黑廚房，展現沉穩內斂的北歐設計。

● 漁光島上迷人的建築之屋

然而，隨著代理的傢俱品牌變多，需要更大的展示空間，並且有感於「森/CASA」北中南門市都是承租的，於是毛鈺婷萌生了想要蓋一棟真正屬於「森/CASA」Showroom 的念頭，一個能徹底實踐毛森江心中的夢幻之屋。

「森/CASA」旗艦店，就這樣誕生了。

耐人尋味的是，作為一個商業展示空間，「森/CASA」旗艦店卻是座落在遠離台南熱鬧市區、隱世獨立的漁光島上。毛鈺婷說，因為一來是屬於「森/CASA」建築空間，二來毛屋民宿和森初藝廊也位在此處。

為什麼獨鍾漁光島？原來是當初毛森江在2008年到漁光島，正好看見兩個阿嬤的售屋資訊，於是決定買下來兩片畸零地，蓋全清水模住宅的招待所，提供想要找他合作的業主，一個可以留宿過夜的 Demo house。只不過後來因緣際會，招待所又變成了民宿和藝廊。「毛先生有他建築人獨特的眼光，總是能看見別人看不到的視角。」

毛鈺婷表示。這幾年，隨著政府文化觀光的推動和藝術季的推波助瀾，漁光島不僅成為最受歡迎的景點之一，在地深耕許久的毛屋民宿和森初藝廊，加上新開幕的「森/CASA」旗艦店，更成為島上最迷人的當代建築聚落。

● 獨樹一格的北歐風貌

走進全新「森/CASA」旗艦店，最先引人注目的，是如「擊破」印記的不規則開口木造大門；這一擊，象徵建築人毛森江在漫長而堅實的建築生涯當中，再一次的破與立。把不規則秩序化，以實用至上，用最低限材料創造最高價值，同時在空間裡，讓丹麥經典 Vipp 全家居系列穿梭陳列其中，從沙發、燈具、餐桌椅、戶外家具系列等等，一個家的模樣一應俱全，打造出獨樹一格的北歐風貌。

「我把空間變得粗獷，讓精細的東西浮現。空間就是空間，物件就是物件。」毛森江期待能將空間做到「空無」狀態，除了讓物件說話，也讓物件在空無的空間循環，成就人的生活，進而造就記憶。從室內到戶外庭園，細緻平整且帶偏執狂般的清水模質地，將人世間的喧囂彷彿都隔絕在外。

在商業之外，「森/CASA」也展現了他對文化和藝術的思考。面向未來，毛森江在乎的還有建築的永續性，希冀百年後的人們，仍可以知道房子能夠這麼被建造、生活可以這麼安逸地過。落成後，「森/CASA」旗艦店於2023年獲得英國倫敦設計獎（London Design Awards）及亞洲設計獎（Asian Design Awards）的建築商空類金獎二項殊榮。

● 美好生活，不需外求

步上三樓的 Vipp Kitchen，空間所展示的經典霧黑系

有別於 Vipp 的 V1 Kitchen 經典全黑系列的現代、陽剛氣質，新系列以莫蘭霧白及暖調淺灰的純粹問世，展現出北歐設計歌詠的自然美學。

列廚具，視覺上簡練俐落，使用上化繁為簡、機能至上，更是許多人心中的夢幻逸品。如名廚江振誠於宜蘭居家便採用了這一套廚具。他曾將 Vipp Kitchen 喻為 Mac 電腦，「把所有東西優化，用最簡單的方式讓你理解，是一座很貼心的廚房，把該想到的細節都設計好了。」

「森 /CASA」不只是一個漂亮的 Showroom，主理人毛鈺婷把台南的熱情融入其中。她會款待客人一邊做菜用餐，一邊討論事情，宛如置身在自家廚房的輕鬆氛圍。偶爾也會不定期舉辦各種料理活動，如去年邀請台北昭和食堂南下舉辦餐會，聖誕節期間推出聖誕料理結合花藝課程，讓生活的各種可能性發生。受到丹麥人的啟發，毛鈺婷認為 Showroom 裡的物件都是可以被拿來使用的，而不只是單純作為擺設，「丹麥人就是如此看待生活，他們會精心挑選好的物件，經常使用它，而且你就是要常用，才知道好不好用。」

經常往返北歐的毛鈺婷，尤其印象深刻的是，丹麥並不盛行室內設計師這個職業。「你去觀察丹麥人的家，

其實就是一個簡單的白色空間或是有顏色的 painting 牆面，然後依照主人的想法，添購可移動的家具，接下來就是如何在裡面創造生活軌跡和回憶。而且丹麥人很喜歡邀請朋友到家裡吃飯（台南人也是），慢慢吃飯慢慢聊天，所以營造一個舒心自在的居家環境就極為重要。」當家的輪廓愈來愈清晰，不管是在北歐還是台南，美好生活，其實從來就不需要外求。Ⓥ

森初前身為毛屋第一期的住宿空間，於 2019 年改為森 /CASA 的藝廊空間，以藝術家及日本、歐洲品牌的展覽、各式活動為主。

綉溪

安平

在鯤首之城睡一晚

● TEXT & EDITED by 高麗音　● PHOTOGRAPHY by Thomas K.

400 年過去，安平已不見故壘孤臣，紅頂白牆映斜陽，而綉溪安平的暖暖赭紅，成了品味人士的度假首選。

在 2024 年台南建城 400 周年的第一個月，安平一座全新旅宿「綉溪安平」誕生了。1624 年，荷蘭東印度公司到台南「打開」通往世界的門戶，這裡曾同時流通五種語言，因此綉溪安平與在地設計師合作演繹台南的傳統歷史，軟裝則充滿國際家具品牌的蓬勃能量，以台歐混搭回應台南建城的起點。

「綉溪安平」韓裔總經理禹圭成 Ryan 與妻子在台灣相識相愛，將岳家家族土地從平地築起一座精品旅店，他們沒有飯店業背景，卻更能以「家」的款待迎接來自世界各地的旅人，入口的家宅守護神劍獅牆帶有幽

綉溪安平總經理禹圭成。

綉溪安平有 42 款獨一無二的房型設計。

全台第一間有沉浸式互動體驗空間的旅店。

默的表情,是安平民宅特有的避邪守護神。禹圭成回憶道,在韓國家鄉也有類似樣貌的消災神祇,看起來特別親切!

禹圭成在妻子的故土老家過了一年又一年的月圓,異鄉即故鄉的情感愈來愈濃。台南與韓國比你我想像得更靠近——台南市與韓國光州市在 1968 年締結為姊妹市,兩市互有道路以對方城市命名——台南市有光州路,而光州市則有台南大路,而韓國最具代表性的歷史城市,慶州,也與台南同為文化首都,皆為世界歷史都市聯盟的會員。

● 用「流浪學習」開拓格局思維

禹圭成的童年到青年時期,就如韓劇順風順水的劇情,長孫的角色設定常得聽從家族長輩的安排——唯一志願醫學院,而禹圭成在父親的支持下選擇念工程學,但學成之後,「我發現自己也不知道我喜歡什麼,很多事物沒有接觸過,從小到大就是被交代要好好念書。」他決定來一場「流浪壯遊」,不顧父親反對帶著護照簽證就飛離韓國,在澳洲牧場、餐廳、咖啡館等地打工拒絕父親的金援寧可窮睡車站,帶著打工

取得的食物與酒,和流浪漢交朋友。

「有人一出生就注定過著背債的人生,也有含著金湯匙,卻陷入越努力越貧窮的命運。」閱盡流浪百態,禹圭成聽過的故事可以出成套的書,接著飛往紐西蘭、加拿大、歐洲亞洲各國旅行,用 homeless 的心境吸納大格局、大思維。來到台灣後,被這塊土地與愛情黏住離不開了,而他的流浪經驗也為未來成為飯店主理人立下好客、款待、充滿好奇的經營特質。

● 無所事事,在安平找到平靜

在近九百坪的廣闊佔地上,「綉溪安平」築高五層樓共 42 間房,包括 A 棟三層樓的 24 間客房、B 棟兩層樓 18 間客房,分別由安平在地的曾輝榮設計師和台南媳婦許瑞燕設計師團隊設計,每一個房型都有自己的個性,A 棟以「飛返、鹽語、港岸、商匯、霞映、漁光、粼波、滬」八個語彙勾勒安平兒時記憶的畫面和回憶;B 棟用「動‧靜之間」為主題營造「映域、落院、映象、舟楫、巷影、岸曲、漁悅、擺渡、湖映」九種意境。「必須先動,才能夠回歸到靜。」

這裡有首座在飯店裡的沉浸式互動空間，裡頭有超過二十種不同場景，讓旅人在不同主題、不同光影速度的交錯間得到治癒。禹圭成形容這裡就像是「時間小偷」，靜靜地坐著欣賞流動的光影畫面，一個下午就過去了，連手機都沒拿出來看。「現代人就是需要這種沒有 3C、沒有 ON CALL，真真切切的勿擾模式。」

綉溪以台南流行的諧音梗命名，祝福你能好好「休息」，也回應安平多數土地為海埔新生地與市地重劃後填土的歷史。安平港附近因多條溪流水系，河水沖刷大量泥沙入海、堆積，連綿的七鯤鯓分離，演繹成如今的安平樣貌（一鯤鯓）。

在這裡，所有細節皆細膩安排。在睡到自然醒的清晨，客房內的 home bar 能為品味者帶來驚喜，使用 VWI by CHADWANG 鮮磨咖啡粉搭配精品手沖器具，掃描桌上的 QR Code 即見世界沖煮咖啡大賽冠軍王策，手把手教你沖一杯好咖啡。還有台南甲子園茶行的高山茶與紅烏龍，是來自超過一甲子歲月的製茶工藝。飯店餐廳不像一般飯店的 buffet 形式，而是供應「慢食」套餐一道一道品味，菜單設計由香港主廚團隊規劃新派粵式料理與蔬食，脈絡可追溯到鄭成功來台帶來福建廣東的飲食文化。

下回來台南造訪這座 400 年歷史的古城，可以沉浸在這座精品旅店的台南五感之旅，徒步往東探安平樹屋、英商德記洋行，西訪安平鹽神白沙灘公園、湖濱水鳥公園、北遊臺江內海、鹽水溪與四草濕地，向南對望安平古堡與熱蘭遮城牆。

「綉溪安平」遠離塵囂，卻融成最在地的肌理。Ⓥ

陶瓦與窗花形塑旅店中的在地細節。

MUST-VISIT

SHOP 01 ## 二子 ertz

◎ | asleepcoffeebar

走進位在台南市東區邊郊的二子咖啡，很難不被牆上的電影海報、畫作給吸引，這裡的選書及音樂更是品味認證，處處都能發現店主的巧思。點上一杯招牌漂浮摩卡冰咖啡配上生乳捲，便是愜意舒服的下午。2 樓的 Random Space 不定期會舉辦展覽、品牌快閃活動等，許多創意場景不斷在這個空間持續發生。

◎ 地址｜台南市東區城東街 66 號
◎ 營業時間｜周日至週五 11:00-18:00，周六 11:00-22:00
（採不定休，休日公告請見 Facebook 或 Instagram）

◎ | error22mole

Error22（鼯鼠） SHOP 02

2018 年成立的 Error22（鼯鼠），是潛藏在台南古城中，一個超越日常想像可能的實驗空間。拾階而上，像是進到奇幻的宇宙，整個空間充斥著各種可愛、復古、藝術、惡趣味的元素，2 樓不僅有藝文書籍、貼紙、衣服等商品販售，也有營業到深夜的咖啡廳，3 樓則是展覽空間。2022 年 1 月成立主打與各種不同藝術家聯名拍的貼機品牌 Error8（鼯鼠），下次記得先來 1 樓拍個照，再上去逛逛喔！

◎ 地址｜台南市東區城東街 66 號
◎ 營業時間｜14:00-23:00（周五、周六至 24:00）

SHOP 03 ## Loftice

◎ | loftice.co

2023 年，Loftice 由 BarHome、Filter017、henrism、Kindness Day Hotel、oqLiq、StableNice BLDG. 這幾位在不同領域深耕已久的好朋友共同創立。以「感知文化裡的觸動」（Notice the Culture Vibe!）為目標，希望藉由這個結合 Culture Store、POP-UP、BAR、Studio 的全新場域，讓更多人去接觸各個品牌文化底蘊，觸發大眾去發覺生活中的滿足與感動。

◎ 地址｜台南市中西區南寧街 83 巷 11 號 3 樓
◎ 營業時間｜11:00-19:00，每周二公休；酒吧營業時間：每周五、六，19:00-00:00，實際營業時間在每月初將於社群公告。

◎ | 44bit

四四拍唱片行 SHOP 04

來過才發現，原來廟宇旁的這家小店，就是鼎鼎大名的四四拍唱片行（aka 台南電子音樂總部）。這裡是台南最來「電」的早午餐飲複合式空間。其中帕里尼早午餐系列更是店內的王牌。餐飲之外，這裡販售電子音樂實體唱片，也是電音 DJ 教學工作室。來到夜晚，四四拍企劃團隊搖身一變，和台灣許多知名品牌合作協辦或主辦各式音樂活動。

◎ 地址｜台南市中西區府前路一段 85 巷 26 號內部 1 樓
◎ 營業時間｜周一、二公休；周三至周日 10:00 - 16:00 或完售

台南特色店家 12 選
好吃、好逛、好好玩
SHOPS

SHOP 05　青苔 moss archives

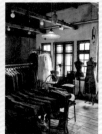

「承載著光與水,在時間與空間的縫隙裡蔓延。」古著店青苔座落在非典型三合院之中,三合院的古香與店內販售的古著古物,相互輝映。青苔的選品聚焦在歐洲的古著及古老器物,近年更多了不同年代及風格的單品。進到店裡,像是進到不同時空,時間的流速變得緩慢,讓人可以細細品味事物的紋理及歷史留下的痕跡,回到最原始的感性去凝視一件老衣服的美。

◎ 地址｜台南市中西區開山路 127 巷 29 號　◎ 營業時間｜14:00-21:00,每周三、四定休

又又美 FotoShop　**SHOP 06**

熱愛底片、攝影,又有著收集癖好的攝影師老闆,收集了各個年代、各個底片品牌的周邊、早期店頭布置物、喜歡的玩具公仔,將所有喜愛的事物集合在一起,變成這間讓大家可以來拍照留念的台灣第一間底片 supermarket 。除了可以購買商品各式底片、底片相機、拍立得,與周邊選物,店內還有不定期更新的拍攝場景,讓大家拍攝也更了解底片的魅力。

◎ 地址｜台南市中西區大埔街 51 號　◎ 營業時間｜12:00-20:00

SHOP 07　ryme.apt

ryme.apt 可以說是台南顏色最粉嫩、可愛的風格選物店,店名當中 ryme 是 reprint your memory everyday 的縮寫,希望每天重置你的記憶,每天都是一個嶄新的生活體驗。而店主是他們親筆繪製的可愛黑熊 Chef Bear Kaidi（凱迪）,選品的種類包含小熊主廚自製文具、服飾配件外,也蒐羅台灣少見的品牌,像是來自韓國的自製環保餐具品牌「ctrl.alt.happy」以及生活用品品牌「REPEAT」。

◎ 地址｜台南市中西區忠義路二段 32 號 2 樓
◎ 營業時間｜每周四至周日 12:00-20:00

仰角舶物（忠義店）　**SHOP 08**

在特色小店林立的忠義路二段 158 巷,仰角舶物是其中最吸睛的店舖。從櫥窗外就能看見店內許多大大小小動物的標本,像是斑馬、美洲獅等大型動物,以及小型動物像是土撥鼠、烏鴉或是昆蟲蝴蝶等。店內除了展示,也販售標本及手工藝品。對他們來說,標本,不代表死亡,而是生命走出了時間,而店名中「仰角」代表著希望大家都能「以仰望的視角去欣賞這些標本的獨特與美好」。

◎ 地址｜台南市中西區忠義路二段 158 巷 23 號
◎ 營業時間｜周五至周一 14:00-19:00,周二至周四 13:00-17:00

→ → →

老學校道具屋

如果你是七、八年級生，又是電視兒童的話，老學校道具屋絕對會
讓你一進店內就瘋狂愛上。店內搜羅了各種 80、90 年代的玩具，
像是神奇寶貝（還沒正名為寶可夢前的名稱）的初代胖皮卡丘公仔、
美少女戰士插畫書、遊戲王、飛天小女警等，像是進入名為童年回憶
的精神時光屋，一晃眼幾個小時就過去。店內除了玩具以外也有精選
的古著，最重要的是，還有親人可愛的店貓，不推賣在對不起大家。

◎ 地址｜台南市中西區府連路 117 號　◎ 營業時間以公告為主

北山雜貨　

位在台南中西區的北山雜貨，主理人堅持選用日本製造的器皿，並親
自到日本生產窯區拜訪，以獨到的眼光，挑選日本各地充滿歷史文化
及工藝性的生活道具，像是餐具、碗盤、杯子、各式大小形狀的器皿
以及招財貓等手工藝品，此外當然也少不了自家文創商品，像是最帥
氣的北山雙龍 T 恤。他們希望能透過挑選生活道具，讓大眾在家也能
營造出屬於自己質感的生活。

◎ 地址｜台南市中西區慈聖街 32 號
◎ 營業時間｜周一至周日 13:30 -17:00，每週三固定公休
　（不定期公休會公告於 Facebook 及 Instagram）

Wakamodog

可愛俏皮的諧音哏，讓人一看便難以忘懷的 Wakamodog，不僅是
一個以狗狗為主題的咖啡甜點店，也是提倡寵物友善環境為中心的
品牌。一、二樓的店內放滿各式各樣狗狗造型的擺飾、玩偶，狗狗元
素的海報及書籍等，人氣甜點「白狗」與「黑狗」造型的蛋糕，更是可
愛到讓人不忍心吃掉。未來 Wakamodog 希望能提供更多
幫助給流浪動物，希望總有一天這世界沒有流浪狗。

◎ 地址｜台南市中西區城隍街 68 號
◎ 營業時間｜ 12:00-19:00（公休日詳見 Instagram 公告）

麵屋 壓軸　

位在 TCRC 及 Phowa 酒吧斜對角的麵屋 壓軸，是主打日式拉麵湯頭
加上台南意麵的創意鍋燒意麵。店址前身為美珠理髮廳，進到店內，
牆面上都是老闆喜愛的宮崎駿導演作品海報，其中波妞與宗介期待地
看著拉麵的劇照，是老闆期許能讓顧客擁有一樣的美味期待。主打的
豆乳雞白湯頭，濃郁清爽帶有豆香，搭上意麵的口感，層次豐富令人
驚喜。下次去酒吧前，不妨先來吃上一碗熱騰騰的湯麵吧！

◎ 地址｜台南市中西區新美街 146 號
◎ 營業時間｜ 11:30-14:30（或完售），17:00-20:00（或完售）
　（休息日 Instagram 限動精選發佈為主）

我們眼中的台南

● TEXT & PHOTOGRAPHY by Tim Wu、Emma SY Wang、PJ Wang
● EDITED by 鄭旭棠、郭振宇、DOMINIQUE CHIANG

本次封面故事由 Tim、Emma 及 PJ，
三位台南在地攝影師負責拍攝。除了拍攝他人的故事，
他們自己怎麼看身為台南人眼中最能代表台南的一隅？

Tim Wu

台南是個步調慢、有人情味，而且很隨性的城市。

Emma SY Wang

三步一小廟，五步一大廟的台南，總有著過於炙熱的太陽，
每間廟口都有長椅，就像隨時坐在家門熱情招呼的長輩。
微涼的風、虔誠祭拜的人、耳邊傳來念念有詞的祝禱，餘
香裊裊，台南日常的緩慢流動就像一部可以不斷重複播放
的電影片段。

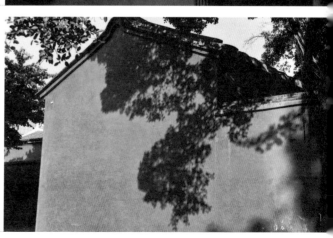

PJ Wang

紅色一直是我個人對台南意象的代表色，一部分是象徵台南
人的熱情，另外就是廟宇以及古蹟的代表顏色，私心推薦在
友愛街和南門路附近漫步，愜意啊。

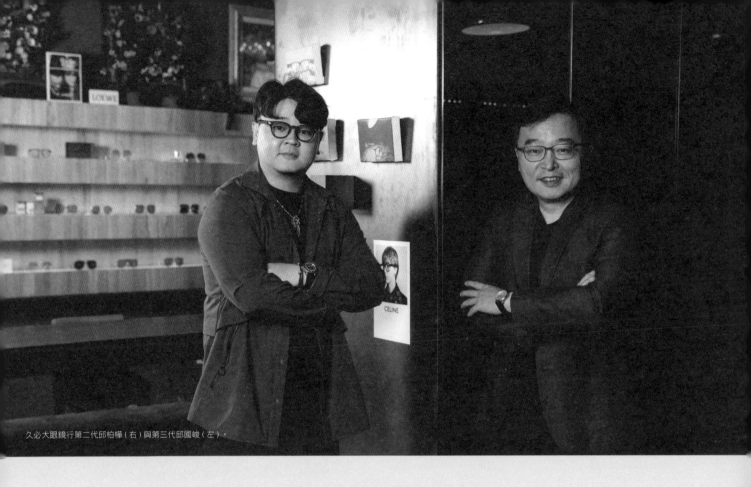

久必大眼鏡行第二代邱柏樺（右）與第三代邱國峻（左）。

看這座老城永遠年輕

台南久必大世代革新的眼鏡美學

TEXT by 田育志
PHOTOGRAPHY by Rafael Wu
EDITED by 許羽君

服務過三代台南人的久必大眼鏡行，傳承了眼鏡維修的職人精神，且從空間到服務體驗都與時俱進，如同這座建城 400 年的老城，兼具傳統的執著與新穎的活力。

在台南市府前路與西門路的交叉路口，有著一塊「小西門遺址紀念碑」，曾是府城十四座城門之一的靖波門（小西門）豎立之處；沿著府前路往東的 500 公尺處，一側是原為台南地方法院的「司法博物館」，也是台灣現存歷史最悠久的大型法院建築，另一側則是展示當代藝術的「台南市美術館 2 館」，其白色外牆與垂直堆疊的線條交織出台南市市花鳳凰花的意象。

就在傳統與現代建築所在的市中心區，久必大眼鏡行座落其中，四十年來見證了台灣眼鏡產業的發展。

承襲台南的眼鏡產業發展

「你們知道在台南有完整的眼鏡產業鏈，是台灣的眼鏡產業重鎮嗎？」久

必大眼鏡行第二代老闆邱柏樺說道，在台南的安平工業區、台南科技工業區裡，有著許多眼鏡工廠。經濟部統計處曾統計台灣的眼鏡製造工廠，以台南市最多，約佔全台的六成，從 AR 眼鏡、工業眼鏡乃至於運動眼鏡，都是在台南生產製造。

第一代原先也是做特製鏡片、訂製鏡片的工廠，1984 年，久必大眼鏡行在府前路店址開業，隨著社會經濟繁榮，引進 Dior、GUCCI、Burberry、Armani 等國際名牌，隨後也接觸美、日各國的專業眼鏡設計師品牌，至今店內已有近 200 種品牌商品可供客人挑選。從國際名牌到平價的日用眼鏡，只要是久必大的客人皆能享受細膩的維修服務，邱柏樺自信說道，「久必大的眼鏡堅固耐用，即使壞了，我們也能盡力修好」久必大常有客人一家三代都在這配眼鏡，建立起屹立不搖的品牌價值。

生於台南、長於台南，邱柏樺希望久必大能承載這座城市的文化。2018 年，久必大眼鏡行府前店改頭換面，空間過道如木質拱門、厚實又偏低的設計，概念取自台南古城門；牆面上兩座眼鏡展示櫃，呼應司法博物館其西洋歷史式樣建築中突出的拱心石外框，而天花板筆直交錯的線條，則是模擬台南市美術館 2 館的建築外觀。

最初在重新規劃店內設計時，第三代老闆邱國峻就一再思考：「如果久必大不只是眼鏡行的話，那還可以是什

麼？」這樣的靈活思考也反映在他對久必大眼鏡行的發展方向。

持續進化的時尚和專業

從中山醫學大學視光系，再到澳洲攻讀視光的碩士學位，2021 年，邱國峻完成學業回到家鄉台南，加入久必大眼鏡行的經營行列，引領久必大開拓專業也深化代理品牌。他發揮所學，引進全套德國蔡司儀器，拓展久必大眼鏡行的專業驗光領域，提供顧客更舒適的視覺品質。在引進品牌眼鏡上，邱國峻更重視產品故事，每年都前往日本和歐洲參展，與設計師交流，也到百年眼鏡製造重鎮福井鯖江參觀眼鏡製造工廠，盡可能掌握品牌細節。

邱國峻細數，來自日本的手工眼鏡「Groover Spectacles」品牌，在眼鏡兩側椿頭鑲嵌的鷹羽冠標誌，不僅是極精細的手工雕花，搭配近年日本流行的有色鏡片，和硬派風格或銀飾配件搭配起來更顯相得益彰。而日本新銳設計師品牌「Filton」，從在鏡腳中放入芯體象徵大頭針、把布尺尺

規設計成鏡腳，或是把兩側鼻墊設計成鈕扣形式，處處反映著主理人曾投入於藝術及時尚產業的經驗。

如同台南這座歷史古都，久必大眼鏡行不斷嘗試在傳統的風貌中，找到新的觀看方式，「連結眼鏡美學」更是近幾年的追求。邱柏樺曾引進手作眼鏡的體驗課程，讓消費者實際感受眼鏡的細節呈現，而邱國峻將「眼鏡美學」抽離美醜的主觀評判，延伸到眼鏡行所能做到的美學體驗，包括品牌故事的傳遞，在社群上透過 AI 虛擬配戴呈現不同眼鏡的搭配，還有完善的維修服務、設計保養清潔小卡等，都是久必大實踐眼鏡美學的一部分。

若說父親邱柏樺帶給客人的，是傳統眼鏡行對品質的堅持與保證，那邱國峻想傳遞的，就是新穎的品牌活力與熱情。「不需要跟別人比，只要比以前的久必大好，就是進步。」邱國峻替自己設下未來目標，並期許能和團隊走上精進專業、探索眼鏡美學的無限可能。

TEXT by 郭璈
SET DESIGNER by JILL YANG
PHOTOGRAPHY by 蔡傑曦
EDITED by DOMINIQUE CHIANG、郭璈

慢
慢
好
好
生
活

Slowly
Eudaimor

家是日常的起源與依歸，增添簡單的品項就能獲得改頭換面的生活體驗，世界運作
得太快又太急，回到安心的空間裡，我們可以活得緩慢一點。

Item

水壺這種家家必備的日常品，最應當細心挑選。來自丹麥的百年品牌 Georg Jensen 以高貴銀製器皿聞名於世，如今已是橫跨珠寶、腕錶與居家生活的全方位生活品牌，旗下不乏經典又雅緻的水壺，如完美展現斯堪地那維亞設計感與裝飾藝術風的 Bernadotte，或是以設計師 Henning Koppel 命名的 Koppel。不知道怎麼挑居家品？從最實用的居家必備品開始準沒錯，光是擺在餐桌或客廳一角都能提升整體空間氣質。

ia

（由左至右）Bernadotte 鏡面拋光不鏽鋼水壺、Koppel 經典藍水瓶——Georg Jensen

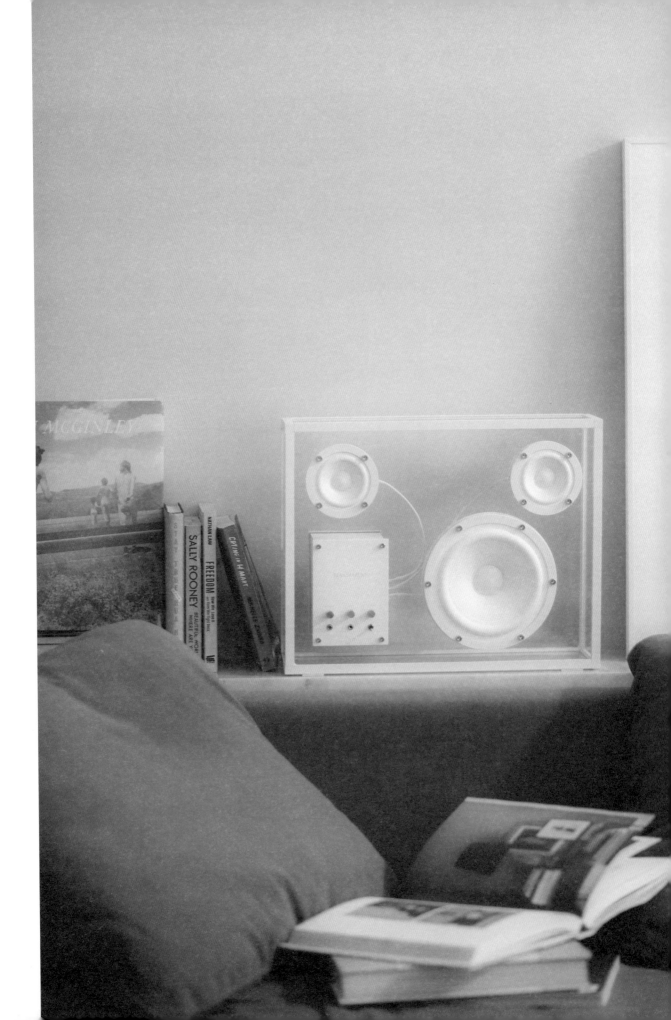

02　用音樂裝潢

音樂是生活品味的表現，音響當然也是，用喜歡的聲音和器材讓生活空間更飽滿吧。來自瑞典的 Transparent 人如其名，經典音響商品外觀即為透明，內藏強大數位處理芯片，使聲音也如透明意象般充滿清晰乾淨的穿透力，通透的機身設計，得以使之擺放在任何裝潢風格的環境裡。

（由左至右）Lucie Kaas 木芥子人偶（左：可可香奈兒，右：奧黛麗赫本）、Kähler Astro Cancer 巨蟹座星座藝術雕塑、
Arne Jacobsen Clocks 柔情桌鐘（City Hall／青石藍）──北歐櫥窗 Nordic

SLOWLY EUDAIMONIA

03　閱讀時光

沒有什麼能比閱讀獲得真切又踏實的知識體驗，請竭盡所能地裝潢家中的閱讀區，比方說挑一
款好看的書擋或裝飾品，例如丹麥陶瓷品牌 Kähler 與知名雕塑家 Malene Bjelke 所合作的星
座雕塑，跳脫常見的神話象徵，回到人的本質去傳遞星座風貌（圖中的巨蟹座代表「和諧」）；
名為「Kokeshi」的木芥子人偶，是丹麥品牌 Lucie Kaas 的代表商品，將近代藝術圈與時尚界
最具影響力之人翻玩成亮眼的擺飾，透過人物符號體現生活表徵。

當有感於生活需要平衡時，也許一座精巧的平衡裝置能幫助內心平靜。來自法國巴黎的 VOLTA Mobiles 是一家使用回收金屬製作手工動態藝品的工作室，這款以「巴黎」為名的平衡裝置是他們第一款動態幾何作品，致敬荷蘭藝術家蒙德里安與美國藝術家亞歷山大‧考爾德，在精密計算下，鋼線上的彩色葉片隨著氣流飄浮自轉，為居家環境營造出動靜之間的愜意。

VOLTA Mobiles 動態平衡藝術裝置 PARIS———MARAIS 瑪黑家居

2002 年成立於丹麥哥本哈根的居家生活品牌 HAY，在今（2024）年正式進駐台北，打造比照總部級別的三層樓旗艦店，旗下商品以多樣化需求為主，從各式大小家具、燈飾等家具，到吸管、牙刷等生活小物一應俱全。我們特別推薦一些品牌出品的玻璃製品，光澤繽紛且呼應夏日到來，讓清涼飲品與調酒更加美味，光看著就覺得消暑。

（由上至下）Sip Straws 可重複吸管（四件組）、Tint Wine Glass 玻璃杯（二件組）、Kaleido 中型桃粉飾品盤、Glass Spoons Duo 攪拌匙（二件組）——HAY

06　點一盞芬芳

以純素成分打造生活保養用品瑞典品牌 L:a Bruket，主打無性別保養哲學，這款以「巴斯杜」（Bastu）命名的蠟燭以療癒的溫暖體驗著稱，宛如置身於桑拿房或 spa 中心，徜徉在樺樹葉片的清新香氣裡。來自丹麥的設計品牌 &Tradition，在 60 年代憑藉設計大師 Verner Panton 製作的經典圓燈 Flowerpot 聞名，不妨試試這款比原本體積略小的 VP9 桌燈，輕巧便攜亦具有多種色彩選擇。假如總覺得家裡過於單調？有時只是需要一點香氣點綴，又或者，只是需要一盞昏黃的溫暖。

L:a Bruket 254 巴斯杜香氛蠟燭———10/10 HOPE；&Tradition Flowerpot VP9 無線桌燈（罌粟紅）———MARAIS 瑪黑家居

HOME
DESIGN

從秀場到家居生活

Trend

整個 4 月，米蘭就像一座沒有天花板和邊界的美術館，新品、藝術裝置、跨界聯名、創新材料、文化敘事在大街小巷裡爆發。全球各地的設計師、藝術家、創意人、製造商紛紛湧入米蘭設計周 (Milan Design Week)，試圖在短短一周時間內，在這座城市裡搶佔一席之地。基於米蘭的「時尚之都」定位，時尚精品品牌一如往常地將米蘭設計周作為他們在 DECO 領域的關鍵舞台，不談服裝、不賣貨，而是透過體驗式展覽、聯名活動與論壇，將品牌基因和理念融入生活場景中，接觸到更多元的人群，進而擴大品牌能見度。隨著一期一會的米蘭設計周落幕，我們總結出 2024 家居設計四個趨勢關鍵字。

TEXT by 徐懿 EDITED by DOMINIQUE CHIANG PHOTO COURTESY of 各品牌

KEYWORDS

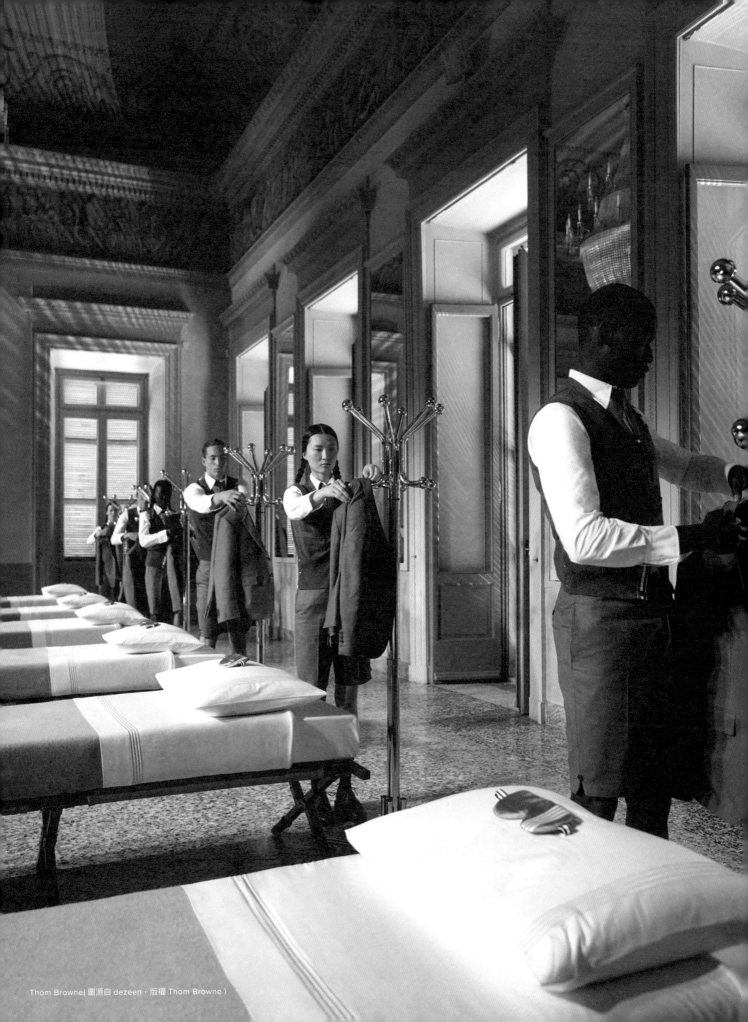

Thom Browne(圖源自 dezeen，版權 Thom Browne)

KEYWORDS ❶
向大師致敬，重塑經典

從傳奇設計師的故事中提取靈感，與經典家具品牌聯手推出限定新品，一直都是時尚品牌擅長的手法，光是將這 big name 放在一起，就足以為熱門話題。今年，多個時尚品牌與家具品牌聯手「考古」，現代設計手法重新詮釋大師經典之作，同時藉由時尚與家具兩勢力跨界合作，既能交換彼此的客群，又拓展視野。

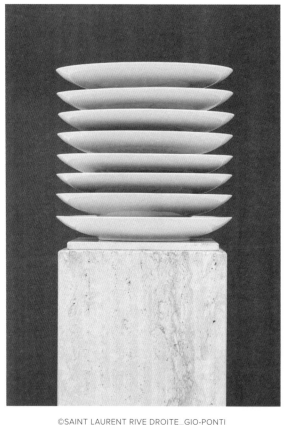

©SAINT LAURENT RIVE DROITE_GIO-PONTI

「老錢風」代表品牌 Loro Piana 邀請義大利家具品牌 arflex 在米蘭總部一起呈現裝置作品「A Tribute To Cini Boeri」，向義大利著名建築設計師 Cini Boeri 致敬。今年不僅是 Loro Piana 創立 100 周年，也是 Cini Boeri 的百年誕辰，六組曾在 1979 年榮獲義大利設計最高榮譽金圓規獎（Compasso d'Oro）的座椅系列，被換上了 Loro Piana 經典的羊絨與布藝面料，展現出低調優雅的現代設計語言。

Bottega Veneta 攜手 Cassina 呈現《ON THE ROCKS》藝術裝置，重新詮釋 20 世紀最重要的現代建築大師 Le Corbusier 的經典木箱凳 LC14 Tabouret Cabanon。這個木箱凳最初是由 Le Corbusier 為他在法國蔚藍海岸上的小木屋而設計的，靈感來源於威士忌木箱，採用傳統日本燃木技法處理，保留木紋的天然紋理。在現場，BV 以自身標誌性的皮革編織工藝，賦予木箱凳四種顏色：紅色、黃色、藍色和雨木綠，堆成像小山丘一樣的木箱凳，呈現出木材與皮革的經典碰撞。

睽違多年，Gucci 終於重返米蘭設計周。創意總監 Sabato De Sarno 帶來特別展覽「Design Ancora」，以單一顏色——Ancora 酒紅色來解讀義大利經典設計，並再次強調米蘭的創意精神。展覽空間由西班牙建築師 Guillermo Santoma 設計，只有青綠色與深紅色兩種顏色，對比強烈，烘托出一種超現實的氣氛。展覽精選了五件代表義大利黃金時代的大師作品，全部換上了深紅色 Rosso Ancora 的外殼，包含 Mario Bellini 設計的沙發、Piero Portaluppi 設計的地毯、Nanda Vigo 設計的收納櫃、Tobia Scarpa 設計的花瓶、Gae Aulenti 與 Piero Castiglioni 設計的桌燈。

今年亦是 Saint Laurent 首次參加米蘭設計周，在創意總監 Anthony Vaccarello 的帶領下，生活家居支線 Saint Laurent Rive Droite 與 Gio Ponti Archives 合作，重新推出 12 款瓷盤。半個世紀以前，義大利建築大師 Gio Ponti 受邀為一對藝術收藏家夫婦設計別墅宅邸，別墅建於委內瑞拉最高峰，除了軟裝，設計師也為他們設計了 12 款瓷器，由佛羅倫斯百年老牌瓷器品牌 Ginori 1735 製作，盤子上的圖騰來自別墅的象徵——太陽、新月、北極星，還有致敬收藏家夫婦名字的字母 A，以手工繪製的精湛工藝，帶來明亮愉悅的柔和色彩。

©Hermès

©Hermès

追本溯源，強調品牌 DNA 和工藝

根據 BoF Insights 調查報導，疫情後，時尚精品消費者對家居設計、健康與健身這兩個板塊投入更多關注，他們願意為家居親密空間增加更多消費。而 Hermès 發布的 2024 第一季財報顯示，珠寶和家居產品部門的銷售大幅增長，其中，核心皮具和馬具業務銷售額增長 20.3%。時尚品牌跨足大型家具和小件傢飾品，不僅是在商業上取得更多效益，也是為了加深與消費者的深層連結，將對時裝設計和定製工藝的美學延展到居家生活場景中。

近幾年，Hermès 在米蘭設計週的展覽一直是備受關注的重頭戲，這次他們打造了一個漆黑的挑高空間，地面上的 X 型展台，分成四個區塊，每個區塊再細分成磚塊、石頭、石板、木材、地層材料，不同材料編織出一幅大地美學。現場展出的家居系列新品，毛毯籃、水桶造型物件、餐桌擺

飾品和系列燈具不僅均由馬具技術來製作，探索皮革的結構、比例、顏色和幾何形狀，更再次強調根源於馬術文化的基因和工藝創新的品牌精神。

過去八年參展以來，LOEWE 的故事總是圍繞「工藝」展開，繼 2022 年邀請四組手工匠人進行編織、2023 年由工匠重新詮釋的 30 把座椅，今年他們邀請到與品牌保持密切合作關係的 24 組國際知名藝術家，分別創作了 24 件燈具，呈現「LAMPS」特展。在這些來自不同專業的藝術家之中，有些人是第一次設計燈具，而多元跨界的背景，也讓他們在創作中擁有更開闊、不受限制的視野，他們將竹子、五金組件、皮革、陶瓷、紙、樹枝等樸實材料，透過手工藝轉換成現代燈具，表達對「光」的思考。

至於像 Armani 和 Fendi 這些最早推出 Casa 家居系列、在家居領域佔有重要地位的時尚品牌，比起創造潮流趨勢，更注重維護品牌自身的調性，沒有太多衝擊性的噱頭，卻能讓人停下腳步細細品味。今年，

Giorgio Armani 在品牌總部 Palazzo Orsini 以「來自世界的迴響（Echi dal mondo）」為主題帶來全新家居系列，從 Emporio Armani 在旅行途中的所見所聞為靈感，現場分別設置了日本、中國、阿拉伯和摩洛哥四個場景，當現代家具結合不同文化元素，讓觀眾彷彿經歷了一場世界環遊，感受到異國情調的奢華美學。而在 Fendi CASA 中，可以看到熟悉的 FF logo 覆蓋在牆壁、屏風、地毯、沙發抱枕上，其中最受矚目的是由 Controvento 工作室設計的模塊化沙發 F-Affair，巨大的 FF logo 轉化為具體的矩形結構，以柔軟姿態鑲嵌在一起，以米灰色和白色為系統，奠定優雅摩登、簡約大氣的風格。

KEYWORDS ❸
人文與社會的跨學科思辨

當大家都在做展覽、推新品、玩跨界聯名的時候，也有人反其道而行，以文化學者的角色舉辦論壇，藉由一連串的講座，邀請社會學家、作家、科學家、設計師、藝術家共同探討文化與社會議題。這也是米蘭設計周精彩的地方，作為一個全球性、高密度知識的平台，促使不同文化背景的人思想碰撞。時尚品牌藉由舉辦論壇這樣帶有文化內涵的活動，除了與不同領域的意見關鍵領袖產生更多跨世代、跨學科的對話，也能在公共價值上發揮影響力。

延續前幾年的傳統，Prada 再次跟米蘭／鹿特丹設計雙人設計組 Formafantasma 聯手策劃學術講座「Prada Frame」，以「Being

Miu Miu 文學俱樂部

Home」為主題，圍繞歷史、殖民、地緣政治、社會偏見、性別議題、社會經濟、社群現象展開討論。Formafantasma 是近年來在全球範圍備受關注的設計組合，以嚴謹、富有邏輯性的設計研究聞名，尤其聚焦在自然環境與設計的議題。去年，Prada Frame 在圖書館舉辦，今年選址於一座建於 19 世紀的博物館，博物館內的臥室、客廳、餐廳、浴室、圖書館等空間都成為了論壇現場，置身於文藝復興風格的古典建築中，講者與觀眾在這裡展開思辨。

另外，今年首次參加米蘭設計周的 Miu Miu，延續「學院風女性」形象，舉辦「文學俱樂部」活動，主題是「Writing Life」，主要討論 Alba de Céspedes 的《Forbidden Notebook》和 Sibilla Aleramo 的《A Woman》兩部女性主義小說作品，探討女性在社會上的身分、性別框架、困境和與之抗衡的力量。

©LOEWE

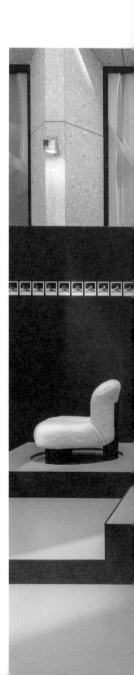

©LOEWE ©SAINT LAURENT RIVE DROITE_GIO-PONTI ©LOEWE

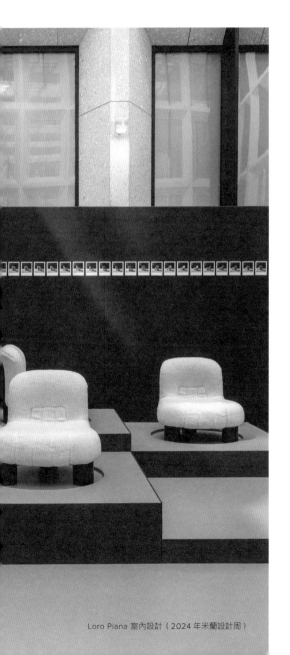

Loro Piana 室內設計（2024 年米蘭設計周）

KEYWORDS ❹
從秀場走入食衣住行

意想不到的聯名跨界，絕對是社群媒體上的熱門話題，也是時尚品牌跨足生活領域最簡單而有效的方法。比如今年首次參展的 Thom Browne，與創立 160 年的義大利奢華寢具品牌 Frette 聯合推出全新家居系列，他們在歷史建築 Palazzina Appiani 舉辦了一戲劇性的表演，六張床一字排開，延續設計師迷戀的秩序感，身著 Thom Browne 的模特兒們在現場「表演睡覺」。當床單、毛巾、毛毯、浴袍、拖鞋都換上了標誌性的白色線條和大面積灰色，傳遞出舒適、實用、克制極簡的風格。

另外，知名行李箱品牌 RIMOWA 與義大利頂級義式咖啡機 La Marzocco 聯手，在米蘭設計周期間開了一家快閃咖啡店，從室內設計到招牌、咖啡杯、餐巾紙都換上了 La Marzocco 經典的紅色，打造出復古而熱烈的義式風情，現場展示了聯名咖啡機，每台咖啡機都經過 40 個小時的手工打磨，採用 RIMOWA 經典的溝槽式設計和鋁鎂合金材料，呈現出金屬光澤的極致美感。

當時尚設計師從秀場走入家中，進入到廚房、臥室、書房與客廳，延伸到食衣住行生活的各個層面，宣示高端奢華精品的影響力的確是無所不在。Ⓥ

打造茶、藝術與
Fine Dining 的奇幻場景

TEXT & EDITED by 高麗音　　PHOTOGRAPHY by 蔡傑曦

一間說著台灣話的全新 fine dining 餐廳，讓顧客可以用幾盞茶
的時間，體會東西方的藝術融合。而這個背後的「空間導演」，
是出生台灣且活躍於國際的設計師 Lillian Wu。

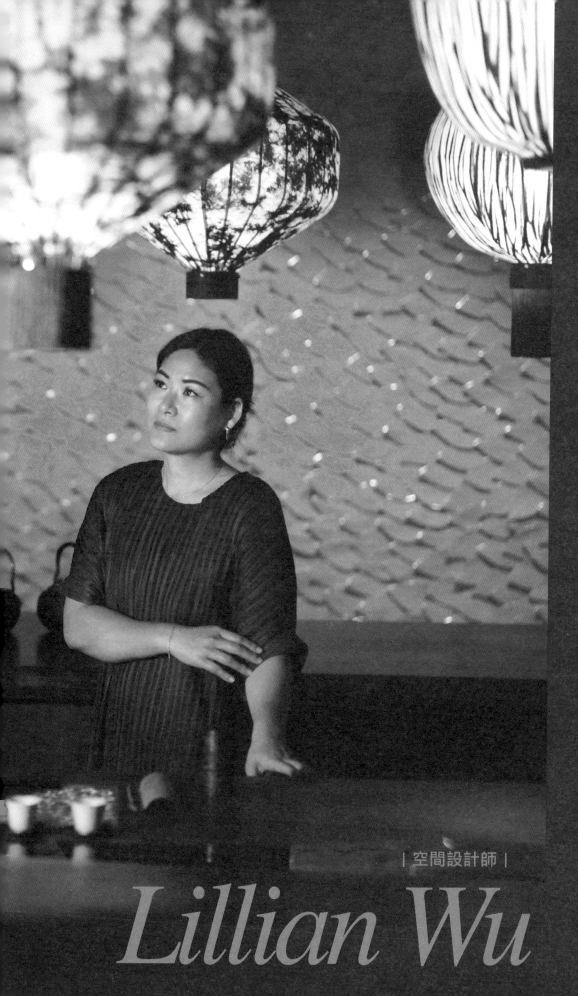

YUEN JI

元紀・台灣菜

| 空間設計師 |

Lillian Wu

二十多年前，一位來自醫生世家的 14 歲台南女孩，義無反顧奔赴美國追設計夢，她持續在藝術設計圈專注淬鍊，考上紐約第一的帕森設計學院（Parsons School of Design）；20 年後，Lillian Wu 已是橫跨亞洲與北美大城市的人氣室內設計師，旗下 LWS 工作室的作品涵蓋仰光、香港、曼谷、溫哥華、和休士頓 Rosewood 瑰麗酒店，以及美國比佛利山莊、香港 Eden Manor 等高端豪宅莊園。

近年，Lillian Wu 旅居回台，與寶元紀集團合作共同打造顛覆印象的茶餐廳空間——首先是 2022 年開幕、由亞洲最佳女主廚陳嵐舒擔任廚藝總監、主廚江丕禮一同策劃菜單的「le beaujour 芘卓」法式餐廳，Lillian Wu 設計融合了瑰麗酒店的法式慵懶與紐約時髦，如同法式料理，每一角落都闡述著現代優雅與永恆。

2024 年，策劃兩年、由星光熠熠的林菊偉（曾連續四年獲米其林二星）接下行政主廚的「元紀・台灣菜」誕生，Lillian Wu 作為空間導演，帶來一幕幕令人驚喜的藝術盛宴。

Porter Teleo 聯合創始人 Kelly Porter 畫筆下的台中街景。

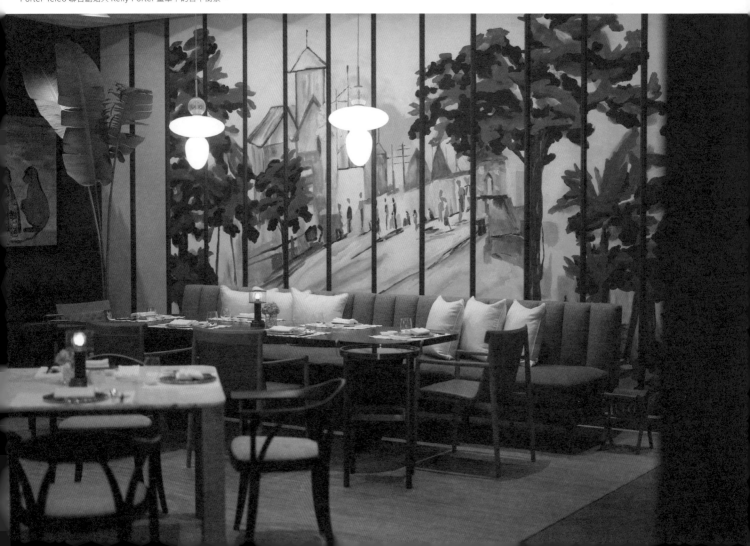

嶺南畫派名家周彥生的畫作，是董事長私藏的鎮店之寶。

定製每一個細節

「玄關，是對初來乍到客人的第一印象。」Lillian Wu 帶著設計酒店豪宅的基因背景，將入門玄關——家的門面放入「元紀」，以樸實的手工麻繩作為簾幕，帶來隱私和神祕感，簾幕後方隱隱約約透出茶人烹茶的影子，那是一座長達八米的胡桃木「茶吧」，上頭裂縫以玻璃做成細水長流的意象，如同一條象徵家庭的生命長河，寶元紀的藏茶一樣迭代傳承。

茶吧上方高掛的燈籠，為荷蘭品牌 Taiwan-Lantern 以高雄美濃的藍染技法手工製成，另一側接近入口處的棕櫚枝形吊燈是來自以色列 Aqua Creations 的作品，用傳統的絲織就有機充滿動感的優雅燈具。越過茶吧，一面立體雕塑物引人目光，瞇著眼細瞧，一片片用繩織成的茶葉，鋪滿了一整面牆，法國繩結藝術家 Véronique de Soultrait 的作品《葉語集》，以綿密的繩編葉群營造出溫潤自然的空間基調。

關於牆面的驚喜還有好幾波，往餐廳空間深處探去，由香港設計品牌 Lala Curio 手工刺繡製成的華美壁紙，

如壁上的高級訂製服，以細膩飽和的色彩點綴著水晶與亮片，畫滿獼猴家族與鳥獸共譜「茶派對」的奇幻場景，是「元紀」總經理蔡明倫以父親蔡其建的生肖「猴」為靈感化作這整面故事。

不只是一間餐廳

你對茶空間的想像是如何？白色、米色、深木色，茶香氤氳風雅頌，和敬清寂意境禪，享用美食還得正襟危坐，這是一種 fine，加上精緻餐飲後，便是多數人對 fine dining 的集體印象。

元紀以法國藝術家 Yves Klein 發明的「克萊因藍」、重回文藝復興時期的「提香紅」，打破了人們對台灣菜、茶空間的色彩記憶。提香 Titian（Tiziano Vecellio）是義大利文藝復興時期的知名畫家，在他的畫作著有其特別鍾愛的紅色，因此被稱為「提香紅」，元紀的 EOS-1 Sofa 沙發便是在法國手工製作的 signé 作品；而製作「克萊因藍」餐桌椅品牌則為 De Padova，曾替 Armani Casa 代工。

元紀不僅僅是一間餐廳，更像是繁花一般融合多元文化和藝術的場域，操刀美學的室內設計師 Lillian Wu 讓東方古典美學與法式當代優雅巧妙融合，穿插不同媒材的藝術鋪就一趟旅程，是一座當代美術館，也似一棟神秘藏家私宅，但奢華得非常輕巧、從容，如家一般，毋需凜然端坐。

「元紀‧台灣菜」空間中，驚喜可見寶元紀董事長蔡其建的珍貴藏茶。

包廂中的以色列 Aqua Creations 手工吊燈帶來有機意趣。

這一刻，你彷彿坐入畫廊裡享用美食，視線停留在台灣戰後重要建築家吳增榮的水彩畫、以電影作為觸媒的鍾江澤作品、作家鍾理和的孫女——膠彩畫家鍾舜文筆下的台灣花草、寫意抽象派畫家林煒翔的水漾雲霧、藝術新星周楷倫的情緒素描⋯⋯再飛躍到其他藝術產區的風土，欣賞韓裔駐倫敦藝術家 Insuk Kwon 將傳統「茶會」轉變為異想天開的冒險、烏克蘭裔美國當代藝術家 Bo Kravchenko 表現大自然的情感能量、蒙特婁藝術家 Tatiana Iliina 畫出森林之心、紐約藝術家 Elena Lyakir 以攝影鏡頭探討自然、記憶與人類經驗、澳洲藝術家 Hiranya R 用一系列廚房與美食畫作，在空間中點燃濃鬱的紅色、深藍色到充滿活力的綠色和金黃色，每種色調都增強了感官體驗，讓饕客享受一段身心療癒的用餐時光。

喝一杯歷史文脈

從 1 樓順著 Bocci 21 水晶吊燈來到 2 樓，主牆面是 Porter Teleo 聯合創始人 Kelly Porter 以西方視角描繪的台中火車站街景，在不久的未來，還會增上英國時尚壁紙品牌 de Gournay 的手繪 Nanban 鶴群壁紙作品，引領人們的目光遨遊雲端，展現出寶元紀高遠的美好願景。

優雅的室內設計就像是一首詩，它挖掘人性最深層的情感，引導我們尋獲內心寧靜，如同詩句的每一個字眼都經過細緻雕琢，Lillian Wu 以「茶」為靈感導出一整部空間大戲，其中的主角——寶元紀藏茶，包括創辦人早期愛茶初心的鹿谷凍頂烏龍、綻放熟果香韻味的「東方美人」、老欉岩韻的「武夷岩茶水仙王」、雲南六大茶山千年古樹的「金達摩生普洱茶」、陳年老生普洱茶、經典元紀熟普⋯⋯，上演出喚醒味蕾的「醒茶」、分享餐食美好的「元茶」、與凝聚相聚時光的「怡茶」。

Lillian Wu 以打造酒店與豪宅的思維，規劃「元紀」的美感旅程，她期待讓人感受到高水準的舒適度，同時提供其從未見過或想過的景觀，讓饕客在離家用餐時感到如家一般舒適，並用巧妙的設計元素帶來驚喜，向當地茶人、工匠與藝術家致敬。Ⓥ

TEXT & EDITED by 許羽君

PHOTO COURTESY of restyle2050

restyle2050

dyson

Crash Baggage

Panasonic

Stasher

Oral-B

Honeywell

SodaStream

Coway

OXO

LEXON

CORKCICLE

Joseph Joseph

VERMICULAR

了了礁溪

國泰飯店觀光事業
AMAZZING CLUB

Mx.
Earth

如果地球是個人？

我們與地球永續生活的想像圖鑑

聯合利華

宜東文化

璞豐生物科技股份
有限公司

RE:NEW 研舊所

大豐環保╳zero zèro

格外農品╳插畫家 Natsu

南港老爺行旅

小日

Mx.Earth 果知姬

藍藍仔

Mx.bluestar

Mx.Earth L.D.

ASTRONAUT
EARTH

LAURASTAR

心心地球女孩

Mx.Mother Earth

Mr.Mask

地球那傢伙 (噪 zao)

Mx.hengstyle

從 1970 年 4 月 22 日在美國發起首個環境保護運動，至今成為號召眾人響應環保的世界地球日。生活風格領導品牌恆隆行支持的循環經濟數位平台 restyle2050，從去年的世界地球日開始，以「Mx.Earth」為 IP 將地球擬人化，帶領讀者回顧 1970 年代以來的消費與環境影響。今年，restyle2050 邀請恆隆行代理的品牌、不同產業代表公司、名人及素人們創作心中的 Mx.Earth，透過 35 個圖鑑呈現出環境與人的當代觀察、永續生活的多元觀點，未來，將透過耗材循環利用再生為實體公仔。

由 restyle2050 團隊創造出手腳渾圓、沒有五官的 Mx.Earth，乘載了每個人對地球現況與未來的想像，也隱含地球將隨著人們每一次的選擇而改變樣貌，並啟發觀眾反身思考：如果地球是個人，他 / 她會有怎樣的樣貌，又在乎些什麼？讓我們逐一探索每個 Mx.Earth 的永續觀與其守護地球的四項指南。

Point 01. 匯聚每個微小的行動

永續生活來自日常中的微小行動。國泰飯店觀光事業的 Amazzing Club 會員計畫，看見地球面臨的環境汙染，以角色傳遞 reduce、reuse、recycle 等環保原則，主張每人都有責任參與永續。全球日用消費品代理品牌聯合利華將「聯合利華永續生活家」公仔，以乘載著環境、社會、人

類……等企業使命的 Logo 象徵著永續的道路，期待永續生活得以普及於日常。

Point 02. 覺察日常生活的細節

永續生活從覺察每個選擇開始。日本琺瑯鑄鐵鍋品牌 VERMICULAR 將品牌 IH 電子鍋造型化身為可愛的職人形象「小 V」，傳遞從料理開始重新品味生活。素人創作者以「小日」呈現健康與負傷的地球，期許每人落實環保，才能持續體驗美好生活。「ASTRANAUT EARTH」假想 2050 年時已受嚴重汙染的地球，身披具有淨化系統的太空服，啟發人們改變日常行動以減緩環境負擔。

Point 03. 減少浪費並啟動循環

減少浪費、降低消耗與生產的減碳生活就是永續。dyson 創造出品牌吹風機、吸塵器的高科技化身「Dust Boss 灰塵老大」，傳遞使用注重品質的產品不僅耐久更能減少浪費。SodaStream 眼中的地球「Captain Soda」原有著美麗海洋卻遭遇海廢汙染，期許人們減少使用寶特瓶，找回海洋的蔚藍色彩。素人創作者以「心心地球女孩」傳遞地球為美麗的藍綠色星球，將自備容器、減少垃圾化作元素，以盈滿笑容的女孩形象乘載對永續未來的積極期待。

Panasonic 看見便利的消費模式造

成的環境負擔，將品牌循環電池「eneloop」形象寄予角色，為永續生活注入新的購物選擇。RE:NEW 研舊所再生工作室將蒐集樹枝、石頭造屋的河狸形象化為角色，呼應將廢棄物轉化為日用品，創造永續時尚的理念。南港老爺行旅將飯店廢棄用品重組為「Mx.Upcycling」，期待透過廢棄物循環為有價值的商品、藝術品，讓永續成為生活風格。

Point 04. 探索永續生活的可能

永續生活是保有探索未知的熱忱。Crash Baggage 將品牌行李箱的凹痕設計融入「Giorno」，訴說這些不完美都是獨一無二的旅行與冒險。璞豐生物科技有限公司代理各國永續保養品原料，創作出精通於各式工程菌株的生物工程師「菌男」。恆隆行 60 年來代理各國好物豐富人們對生活的想像，以「Mx.hengstyle」點亮心窩、照亮生活的角色形象彰顯「讓生活大於想像」的宣言。

恆隆行與 restyle2050 不斷打開以永續為題的生活想像，讓每個 Mx.Earth 乘載從飲食、旅宿、到日用品的循環經濟選擇，讓人們知道，只是持續抱有探索的熱忱，美好日常與永續未來就會發生。當永續已經從議題走進日常，是時候思考——我心目中的 Mx.Earth 會是什麼模樣？

restyle2050
Mx.Earth Collection

Terence Ong

台灣保樂力加 ──────────── 董事總經理

王德勤

翻轉夢想當酒商，用文化行銷刷亮市場

TEXT & EDITED by 高麗音　PHOTOGRAPHY by Thomas K.　PHOTO COURTESY of 台灣保樂力加

台灣保樂力加董事總經理王德勤具備卓越的市場洞察力和戰略思維，同時
擅長創造獨特的體驗，讓每一瓶酒都蘊含故事與文化情感。

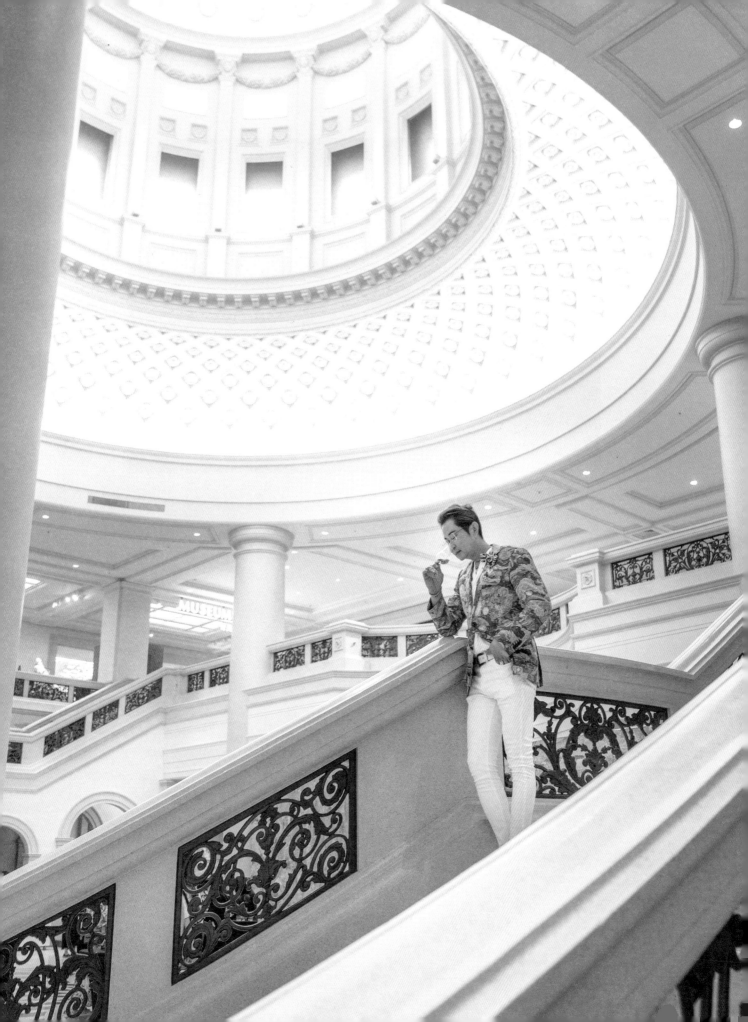

禁 止 酒 駕 🚯 未 滿 十 八 歲 禁 止 飲 酒

他翩然從奇美博物館走出,著一襲體面的梵谷星夜藍紳裝回應《從拉斐爾到梵谷:英國國家藝廊珍藏展》的藝術考究,上一回,他在格蘭利威歡慶 200 周年的台中歌劇院 19 米曲牆下,以一身太空銀時尚勁裝帶領人們經歷一場跨時空晚宴,在舞台上分享兩世紀前蘇格蘭威士忌的「黑市傳奇」並開啟未來想像。

他是台灣保樂力加(Pernod Ricard)董事總經理王德勤(Terence Ong),你一定喝過保樂力加的酒,它是全球第二大葡萄酒與烈酒生產集團,旗下有亞伯樂(Aberlour)、百齡罈(Ballantine's)、起瓦士(Chivas Regal)、皇家禮炮(Royal Salute)和格蘭利威(The Glenlivet)蘇格蘭威士忌、尊美醇(Jameson)愛爾蘭威士忌、馬爹利(Martell)干邑、哈瓦那俱樂部(Havana Club)蘭姆酒、英人牌(Beefeater)琴酒、卡魯哇(Kahlúa)和 Malibu 利口酒、夢香檳和皮耶爵(Perrier-Jouët)香檳,以及多款葡萄酒。

在投入保樂力加成為重要市場推手之前,Terence 曾在新加坡航空當過三年的空少,更曾為當上律師付出一整個年少歲月,卻在拿下鑲金學位後,斷然放棄當律師而走上酒途,鋪寫一段段烈酒「體驗行銷」的創意成功史。

放棄，是最高級的智慧

「我們華裔，一生下來就被歧視。」在馬來西亞成長的 Terence 從小就想念法律，那時代還沒有流行起韓劇、美劇中律師、檢察官的風光形象，他嚮往尋求正義，加上具備洞察全局與思辯的天分，很快找到自己的目標，「在馬來西亞，法律系若有 100 個席位的話，可能有 90 席留給穆斯林，十個席位給其他族群，包括華裔。」可想而知，長期處於馬來人族群特權政策的華人，想讀法律的難度可比登天，Terence 的童年家庭資源不豐，他靠自己在新加坡航空當空少的收入在大學念法律，念到第二年，囊空如洗，他便踏入酒商 Seagram Malaysia 從事行銷工作，每天過著最早進公司、早半小時下班、買了麵包牛奶就去上夜課的工讀日子。

畢業後的 Terence 本應歡歡喜喜投入律師實務，卻發現許多不公不義、無法用法律實現正義、保護弱者權益的現況，「我開始懷疑我是否要堅持夢想 —— 在馬來西亞當一名最好的律師。」苦惱掙扎的他回頭去找自己的法學教授尋求建議，想不到教授竟告訴他：「你要做律師，而且是最好的律師，首先你要拋棄一切固有的價值觀，包括你全部的人性，你就不是個人，你不要想你自己是個人……」教授的激烈回應至今仍在 Terence 的腦中無限回放，他不願向現實低頭、也不願做一板一眼的代書工作，Terence 放下自己從童年就懷抱的志願，以一種眾親反對勇敢孤立的姿態 —— 重重地放下了。

跟著酒杯走，敲響新的夢想鐘

現在想想，當酒商是一段啟發人性的旅程吧？Terence 的答案當然是：「YES！」

品味杯中等候數十年的歲月，在微醺中發現藝術的啟發，他獲得當時的酒商老闆支持，為更加理解行銷語言與市場，投入另一次考驗，如今他擁有倫敦大學法律學士及英國皇家特許行銷學會學位，融成一雙翅膀讓他以過人的邏輯力與共感思維翱翔在不同市場。

Terence 的酒商生涯有數不盡的繁星高光時刻，其中最驕傲是 2007 年從馬來西亞被派到中國做行銷總監的三年半之間，顛覆以干邑為尊的中國市場，將起瓦士威士忌賣到歷史最高峰，掀起一股「起瓦士加綠茶」大流行，年銷售量從 20 萬箱衝到 80 萬箱，也進一步燃起中國對威士忌的更多好奇。接著他又借助美食的力量，推出話題十足的金庸食譜，將金庸筆下美食重新演繹並搭配起瓦士，還請來金庸之子來體驗，「他對我說，他非常感動，雖然從小看父親的小說長大，但此刻真正覺得父親還活著。」

金庸餐酒宴轟動全中國後，Terence 又回到馬來西亞，與 AFC（Asian Food Channel）原創擘劃一部《世界上的盛宴》（*Great Dinners of the World*）紀錄片，攜手主廚 Malcolm Goh、Sherson Lian、Johnny Fua 和 Sho Naganuma 到歐洲展開不可思議的旅程，為不同的人做菜，其中一段是在不能用明火的古堡裡創作給公爵的晚餐。在這部獲獎的影片中，酒的標籤與 logo 出現在各個畫面，在「不得播出酒類廣告」的穆斯林國家，紀錄片公開播出儼然成為歷史上前所未有的壯舉。

永續，讓台灣成為世界的中心

2016 年，Terence 來到台灣持續他充滿冒險與創造力的行銷之路，近幾年帶領團隊與皇家禮炮首席調酒師 Sandy Hyslop、前愛馬仕調香師的 Barnabé Fillion，打造全球首創「台灣風味」蘇格蘭威士忌「皇家禮炮 23 年」；讓許多人跌破眼鏡「包下」整座奇美博物館夜巡晚宴、進駐台中國家歌劇院以沉浸式科技藝術投影慶祝格蘭利威 200 歲生日，而「特別為台灣訂製」的格蘭利威 13 年雪莉桶原酒，更因台灣獨賣讓其他國家羨慕到流口水，「蘇格蘭最好的雪莉桶都在台灣。」標誌的花果香風味，為格蘭利威帶來卓越的品牌忠誠度。

除了高端酒款，CP 值非常高的 Jameson 愛爾蘭威士忌也正積極拓展，台灣對愛爾蘭相對陌生，她卻是威士忌的發源國（對！不是蘇格蘭）。Terence 回憶自己到酒廠考察感動發現，在一般三次蒸餾會比二次

禁止酒駕 ⊗ 未滿十八歲禁止飲酒

蒸餾更可能失去風味的情況下，Jameson 竟能堅持古法保留濃郁香氣，同時帶來滑順口感，難怪在新世代特別受歡迎。另一款經常在酒類競賽得到金牌的亞伯樂（Aberlour）是雪莉桶、波本桶雙桶熟成的專家，在台灣常與音樂人合作激發跨界火花。

「我只是在對的時機，把事情做對了。」Terence 謙虛帶過他在亞洲市場的傳奇事蹟，但相較把酒賣好，更令他驕傲的，是在來台成功翻轉台灣保樂力加不環保的「禮盒文化」，他對團隊們熱切喊話：「你們知道嗎？我們這十年來砍了多少樹？」Terence 找來專業人士計算，光是台灣保樂力加的禮盒一年就要砍 2400 棵樹，他領先業界，在送禮盛行的台灣市場，大膽取消所有的禮盒包裝。

對 Terence 來說，Well-being 不只是口號，而是要由內心開始實踐，他帶領團隊攜手一樹一山及新竹縣五峰鄉鄉公所，在張學良故居與三毛夢屋周邊種下 250 棵流蘇樹，約分布於 11 公頃，預估每年可減碳量達 2835 公斤，「為什麼要種流蘇樹呢？因為它們會在 4 月到 8 月開出非常美的花，在人口外移、老化嚴重的部落中，將有更多年輕人願意留下來重建部落過去的盛景。」

從偏鄉回到城市，台灣保樂力加也藉由「未來酒吧世界（The Bar World of Tomorrow）」酒吧永續工作坊培訓「永續調酒師」，讓環保理念從白天到黑夜走進全台各地酒吧，線上線下持續推廣永續 5R 概念。Ⓥ

煉金師浮士德把靈魂賣給了魔鬼梅菲斯特，用來換取自然哲學的秘密 ── 人類的好奇心在歷史上驅動智識的發展，更是「演化」成功的關鍵因素。如果沒有好奇心，沒有那一份心癢難耐，達文西便不再發明、巴布狄倫不會寫歌，生命之水威士忌亦不曾誕生。

格蘭利威（The Glenlivet）創辦人喬治·史密斯（George Smith）是蘇格蘭斯貝賽（Speyside）風格的創立者。200 年前的蘇格蘭酒廠大多使用普及的泥煤作為燃料，賦予強悍剛烈的酒體。家族三代都在利威山谷中生活的史密斯，承襲釀酒高手基因，經過不斷實驗和探索寫下自家規章 ── 只使用大麥做原料、用富含礦物質的喬西之井硬水發酵、糖化麥芽、以高頸燈籠型蒸餾器讓酒液與銅金屬更多接觸，重重過程釀出辨識度極高的優雅花果香，此舉影響了該區同業的釀造方式，許多釀酒人紛紛效法，如今提到花果香風格的威士忌，人們自然而然會聯想起斯貝賽。

1822 年私釀盛行的蘇格蘭，仍是非法酒廠的格蘭利威名號響徹雲霄，連英國國王喬治四世來到愛丁堡遊覽也想「偷嘗幾口」，著名小說家男爵禾達·史葛特（Sir Walter Scott）找來了一瓶讓國王喝到驚豔說「這一周不想再喝其他的酒！」留下好印象的格蘭利威，在 1824 年《消費稅法》頒布的第二年搶先取得第一張合法釀酒執照，卻成了私釀者們的眼中釘。當時，史密斯晚上睡覺都要帶著兩把手槍放在枕邊，他在不平靜的年代，堅持走出原創獨特的路。

200 年過去，當初那瓶傳奇黑市聖水在今日重生，「格蘭利威 12 年 200 周年限定版」以 100% 初次裝填美國桶陳年，用 43% 酒精濃度封藏經典花果香，將陽光灑落果園般的鳳梨熟甜、新鮮柑橘的清爽果香，勾人充滿好奇心的深邃回味。

SILKS PLACE TAINAN

打開府城文化之窗

台南晶英酒店

台南晶英十歲了！這些年的故事說不完，從第一年 2014 開幕斥資十億裝潢、在台南西門商圈短短三個月就獲利，到近年聲勢愈漲愈高，不僅主辦執行台南女兒林志玲大婚，還在疫情期間逆勢獲利億元好成績，疫後住房率穩占八成。今年與成功大學合作「臺南400」系列展覽，展現歷史深度。這座五星級酒店品牌如何以文化創新造出商業契機？

TEXT & EDITED by 高麗音　　PHOTOGRAPHY by Thomas K.　　PHOTO COURTESY of 台南晶英酒店

★★★★★ Stars

晶華集團人資長、南區副總裁暨台南晶英總經理李靖文。

「17 世紀荷治熱蘭遮堡壘與市鎮」展覽範圍涵蓋各樓層梯廳與公共空間。

台南，這座永不褪流行的府城，是六都直轄市中最顯「古意」的現代城市，旅人來這不忘穿越綺麗的餐酒大街與微醺巷弄，再緩緩漫步走進中西區的靜謐。數百年前，這裡就是漢人政權在台南的發源地，而今成為美食接力與文化體驗的核心。

台南晶英酒店由晶華集團人資長、南區副總裁暨台南晶英總經理李靖文，與團隊一同規劃五感旅宿設計，期盼晶英成為台南的說書人。視覺上，挑高七米大廳以「書院文風」為特色引入孔廟裝置藝術，八片對稱的仿古窗櫺與兩面大鼓，敲響千百年來的禮樂之儀。「你不要把孔廟當作廟，那可是康熙時期的台大！」李靖文俏皮註解台南晶英說故事的巧意。14 層、255 間客房中皆可見手工打造的藤編床頭板與樸實灰磚，兩旁的毛筆吊燈是書院概念的延伸；專為商務菁英設計的「晶英貴賓樓層」不僅有專屬入住及退房禮遇，還能享用晶英貴賓廊的早餐與 Happy Hour 與商務秘書 —— 這樣的行政樓層服務在台南飯店市場並不多見。

在五星級酒店，遇見台南 400 年

提供頂標服務的同時，台南晶英響應全城盛事「臺南 400」與成功大學博物館共同策畫一系列主題展覽，在 1 樓書苑、5 至 12 樓梯廳牆面上，可見一幅幅成功大學博物館、建築學系黃恩宇副教授率領團隊耗時近五年的研究成果，這些研究來自成大博物館先前策畫「鯤首之城：17 世紀荷治福爾摩沙的熱蘭遮堡壘與市鎮」與「1643 熱蘭遮虛擬實境：堡壘、市鎮與市民」兩檔特展。

一般來說，策展後的撤展會是一場喧鬧後的寂寞，但李靖文卻與黃恩宇提議將這些展品重新設計，搬回五星級酒店繼續說故事 —— 從 17 世紀的荷蘭東印度公司（VOC）來到大員（現今安平）設立貿易據點、將台灣帶入近代世界貿易體系，還有荷蘭共和國的建築與軍事理論家西蒙・斯蒂文（Simon Stevin）生平與城市規畫的相關理論、各時期熱蘭遮堡壘的營建與樣貌說明、以及記錄著市鎮與市民的生活點滴⋯⋯ 在這個 2024 年，標誌了台南城市的 400 年歷史。

從展覽到「行腳人」的踏查體驗，台南晶英讓來到府城的旅人過足了滋味，不僅看展，更有「臺南 400」系列導覽 —— 皇太子行啟文化導覽。這是由吳萬春香鋪第四代傳人吳宜勉帶旅人隨著大正 12 年裕仁親王（日後的昭和天皇）的腳步，沿途解說古蹟歷史建築與當年行啟時的奇聞軼事，還有一站是在台南知事官邸品味百年前日本皇族的「訪台國宴點心」，以春卷皮裹入蔬菜、豬肉、蝦肉油炸的「半點炸春餅」，搭配源自 1855 年，來自南投鹿谷鄉凍頂山「林三十六」茶葉烹泡的「晶泡茶」。李靖文認為，唯有親自走入文化及歷史深厚的各個角落，才能真正認識這座老城市的迷人樣貌。

「做『臺南400』展覽前我聽到很多聲音，有大力支持也有以保守派的疑慮，若說熱蘭遮城是殖民主義的產物，我們真的需要去紀念『被殖民400周年』嗎？」李靖文說，為什麼不呢？從1624熱蘭遮到2024大台南，因為特殊的殖民歷史造就獨特的文化軌跡，才誕生屬於台南的「風格」，回顧身世是希望不分年齡、族群皆能認識這段由人類與土地交織的台南「原點」，台南晶英從去年開始醞釀「臺南原點・四百再續」的主題活動，持續到今年底都有多場展覽、餐會與導覽體驗。

由晶英做莊，與在地品牌共好

「不只自己好，更要大家一起好。」

很少飯店會積極推廣其他商家並深度合作，李靖文與團隊曾串連周遭商家、在地各大商圈景點店家結盟推出「玩樂府城觀光地圖」，不僅清楚標出各店家位置與房客優惠，還直接連結地圖，穿街走巷也不怕迷路，多年來合作店家累積超過一百家。

每年8、9月舉辦的「府城漢堡節」是夏天不可錯過的盛大慶典，快閃兩天，雲集數十位廚藝達人獻出具有「台南味」的漢堡，去（2023）年響應台南400年以「好堡庇」為主題慶祝，由台南晶英開出第一炮推出「晶魚滿堂富蠔堡」，以炙燒無刺虱目魚肚、油漬野放牡蠣以及酥炸海大蝦祭出超台美味漢堡，而出攤名單包括豐藏鰻魚料理、8818比薩屋、米國胖美式漢堡、Webberger等南台灣人氣店家，回應台南晶英期許「共

榮共好」的永續理念，從我到我們，從好到共好形塑無比堅實的商機。

從白天到黑夜，由台南晶英串起的在地話題可以燒一整年。從開幕至今，台南晶英在跨年設計精采的「霸道趴」（Bar Tao Party）一年比一年盛況空前，2023年最後一夜以「台味派對」為題讓台南晶英搖身成為「全台灣最大的夜店」，不僅用LED屏幕與高規格音響打造零死角華麗舞台、以桃紅色廟簷與香火袋隱喻接地氣的傳統信仰，更請來亞洲五十大酒吧名廚江振誠在台南400「尋味」餐會中以鹽山帶來令人驚豔的焗湯。TCRC創辦人黃弈翔（阿翔）創辦的Bar Home、2022年Diageo World Class調酒大賽台灣區冠軍余瀚為（Nono）主理的酣呷餐酒館、擁有長達11公尺吧檯的英式酒吧Long Bar、以特製小籠包搭配調酒聞名的The Render福釀湯包、被譽為宵夜專門店的富貴陸酒、Bar Alter、Cuckoo Bar等九家，與自家酒吧「水晶廊」和館外餐酒館「茶薗知事官邸」帶來無限暢飲的微醺享受，嘗得到以台南冰菓室、南部飯桌漬物為靈感的入酒創意，還把廟埕小吃區搬進台南晶英，在霸道趴販售多間台南米其林必比登推薦小吃，一夜吸引上千人朝聖。

不只住一晚，食藝復興新體驗

「文化能吃嗎？」台南晶英用一場又一場不間斷的馬拉松體驗，給出肯定的答案。

名廚江振誠在台南400「尋味」餐會中以鹽山帶來令人驚豔的焗湯。

嗨翻全場的「霸道趴」跨年之夜，請來台南預約困難酒吧聯手鉅獻。

「澳洲龍蝦／赤海膽／法國魚子醬」在底部藏有鹹味烤布蕾，口感類似台南人熟悉的蒸蛋。

含豐富膠質的魚白湯，融入幾滴香菜油，一口回憶宴客富貴味。

台南晶英連饕客必嘗的牛肉湯也大膽翻味，〈威靈頓台灣牛／豆瓣／甜醬油〉向每個人心中私藏的牛肉湯致敬，在「府城新味」中以起源 19 世紀的英國傳統威靈頓牛排，演繹以台式豆瓣醬醃漬軟嫩的台灣牛排，外層以菠菜千層麵皮包裹，內餡為花菇、菜脯和高麗菜乾，烤至金黃酥脆，搭配焦化洋蔥、炸薑絲和醃蒜頭醬，這道「不用碗」的牛肉湯創意無限。

來到台南，除了深入大街小巷感受城市的新舊魅力，誰說酒店本身不能成為「最台南」的文化體驗？今年台南晶英酒店不僅持續深耕餐飲文化，也推出許多尋味旅行與體驗，包括結合東山咖啡推出玩咖之旅，與職人走訪大鋤花間品嚐風土滋味，同時，李靖文還與團隊用四位音樂家莫札特、蕭邦、貝多芬、巴哈為名的咖啡豆研發幾款「咖啡香水」，邀請旅人 DIY 客製一份健康旅行的「伴手禮」，用氣味重塑記憶帶來刺激大腦的功效。

下一個十年，台南晶英將朝向集團未來永續旅遊的目標邁進，且不止步擁抱自然與節能減碳，李靖文積極接觸由日本規格協會等組織所設立的「健康旅遊認證委員會」，讓台南晶英成為台灣第一座獲得「health tourism（健康旅遊）」認證的五星級酒店，以帶來「幸福感」的主題旅程，讓人由內到外感受健康減壓的文化療癒。Ⓥ

去年，台南晶英還主導一場轟動全台的大宴——台南 400「尋味」餐會，邀來最難訂位的餐廳 AKAME 主廚彭天恩、國際名廚江振誠率領的 RAW 團隊，與 Bar Mood 吳盈憲、黃奕翔阿翔、余瀚為 Nono，還有金牌侍酒師陳冠璋、藝術修復師蔡舜任、國際剪紙藝術家楊士毅、大提琴家陳世霖共創這場尋味旅程，將台南 400 年文化一口吃下肚。一幕幕難忘的畫面，包括江振誠與電影道具專業團隊在現場打造「鹽山」，再敲鑿出暗藏其中的煲湯，用鹽帶出甘甜的滋味細訴台南鹽田人文；彭天恩用小米與台南溫體牛創作出慢烤牛小米粽，從故鄉望向原鄉，象徵不管是原住民、漢人、西方人及新住民，在 400 年漫漫長路學會包容和解共處。這場「尋味」餐會當初限定 300 席，一席 19800 元，不僅光速售罄還造成網路一度癱瘓，蔚為傳奇。

延續講究餐飲服務的基因，位於台南晶英一樓的無隅 Infinity 餐廳，主張沒有框架的料理，最新一季也以「府城新味」為題，由新銳無隅副主廚葉書竣 Jamie 和陳興祐 Sean 帶來台南風土之味與國際 Fine Dining 的纏綿。

安平是養蚵的原鄉，一道熱前菜〈日本厚岸生蠔／韭菜花／手工乳酪〉以西南沿海一帶的傳統小吃「蚵嗲」為靈感，凝縮台南養蚵數百年的文化故事，主廚用炸糯米餅和蛋酥製作出酥脆的外皮，底層是手工乳酪搭配炒韭菜花和蒜酥，模擬出蚵嗲地濕潤潤感〈米粉蜜柑鯛／蒜頭酥／芋頭／魚白湯〉則翻轉老台南人的辦桌菜鰡魚米粉，將淡雅清甜的日本愛媛宇和島「蜜柑魚」切片，裹入芋頭泥與芹菜，外層再捲上米粉後油炸，搭配用鱸魚頭、魚骨、蒜苗與芹菜熬製

（上圖）「糖漬什錦水果冰室」以蜜餞為靈感，使用鳳梨、哈密瓜等水果搭配清冰帶來府城鹹甜酸。
（下圖）以米粉蜜柑鯛，蒜頭酥、芋頭，魚白湯翻轉鯛魚米粉意象。

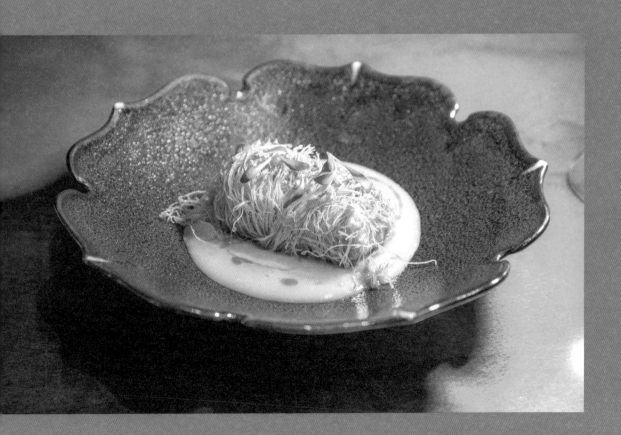

MY

鳥飛古物店主理人
葉家宏

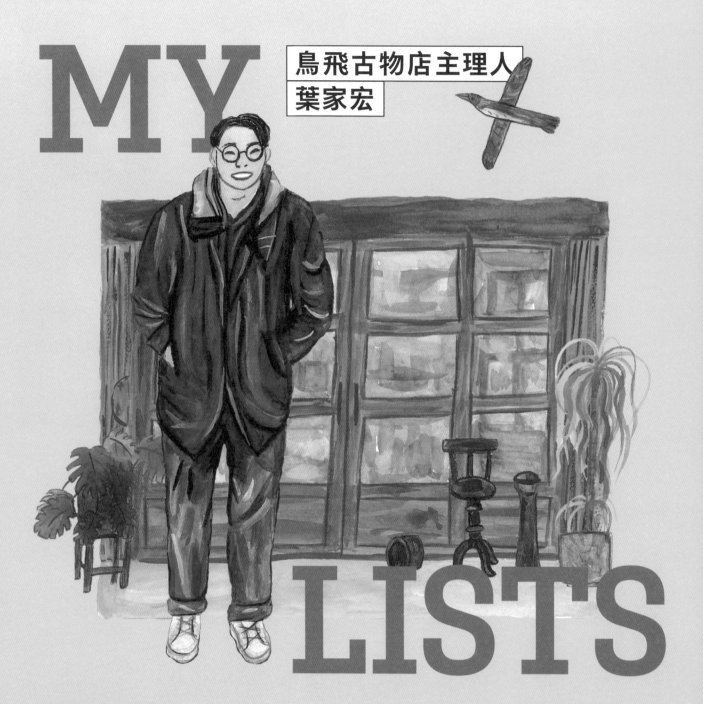

LISTS

老派生活情懷

● TEXT & EDITED by DOMINIQUE CHIANG　● ILLUSTRATION by 火山販賣舖

從小就對老物件情有獨鍾的葉家宏，宛如古物偵探，總是能憑著獨特直覺，挖掘出古物之美。然而，身兼收藏家與古物經營者的他，在剛開店之初，常常難以割捨精心蒐集來的物品，被客人質疑為什麼要開店。後來才調整心態，如果可以為古物找到更適合的主人，就應該放手讓它前往屬於它的地方。現在，看著手上的物件來來去去，但真正會讓他想留下來的，都是別有趣味，能觸動心中浪漫情懷的老東西。

熊膽木香丸黑鬼木頭招牌

這是他最喜歡的收藏品之一,整塊木頭手工刻製而成的熊膽木香丸廣告招牌。製成年代約於日本江戶期到明治期間,是非常稀有的古物件,由於保存狀況良好,價格也頗為昂貴。此種藥丸乃用於治療腹痛,招牌形狀是一個惡鬼拿著鋸刀的模樣。第一次在朋友的店裡看見它,就被惡鬼肌肉線條分明、饒富趣味的形象所吸引,近看它的雙眼還有特殊塗色,格外顯得炯炯有神。

原住民面具組

從以前到現在,他就很欣賞原住民手工藝作品,包含江戶時期惠比壽古面具、非洲原民面具。喜歡他們用自己的雙手和能取得的現有工具,將生活文化傳統和宗教信仰,一點一滴用手工鑿製出來。有的用貝殼、有的用木頭、有的用獸骨,既展現不同民族的藝術觀,仔細觀察雕刻手法和多處細節,融合了歲月迭代的痕跡、美感等諸多想像,更別具魅力。因此有段期間,特別喜愛蒐集原住民藝術創作。

金魚吊燈組

受到歐洲浪漫主義影響,日本大正、昭和時期出現大量「和洋折衷」設計,既擁有傳統日本技法,又接納西方新時尚之美。這組金魚陶瓷吊燈組就具備「大正浪漫」風格,上頭手繪的水草和金魚圖樣,栩栩如生,細緻生動傳神。但如果不把燈吊掛起來,又看不到金魚的模樣。這也顯示出當年的人們,在功能性之外,追求的是一種對生活的浪漫想像,這也是大正時期古物件最迷人的地方,所以只要碰到喜歡的大正老物件,他都會想要私心收藏起來。

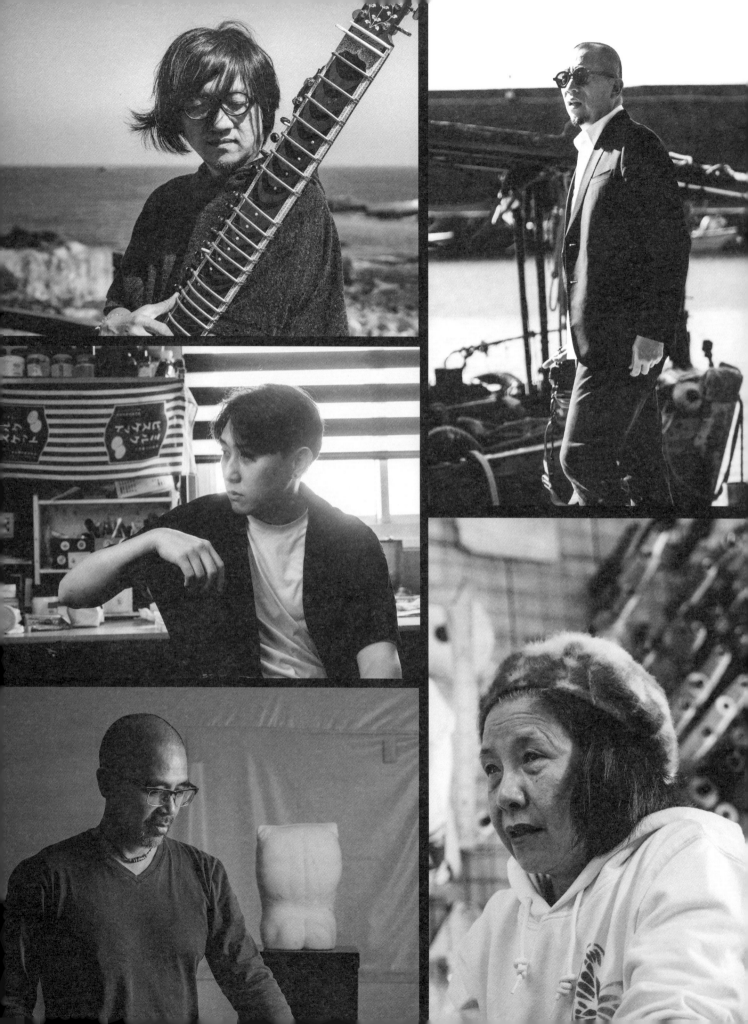

跟著藝術漫遊五漁村

slow coast

● TEXT by 陳湘瑾
● PHOTOGRAPHY by Ray Chang
● EDITED by 許羽君

頭城五漁鐵藝術家駐村系列報導②

宜蘭縣頭城鎮北端有著石城、大里、大溪、梗枋和外澳等五個漁村，倚著綿延雪山又緊臨太平洋，各自孕育出獨特的漁村生活和漁業文化。宜蘭縣政府於 2023 年在頭城五漁村打造全新的旅遊品牌 —— slow coast 頭城五漁鐵，並辦理藝術家駐村計畫，期盼用藝術重新述說五漁村的人文傳統和自然風貌，啟發人們探索漁村魅力，讓地方文化得以永續。

參與「頭城五漁鐵藝術家駐村計畫」的十位藝術家，歷時三個月走訪與調研漁村特色，把各自的觀察與感知轉化為藝術創作，作品形式涵蓋攝影、音樂、繪畫、藍染、雕刻和裝置藝術等平面與立體創作。宜蘭縣政府特別集結創作成果，於 3 月 22 日至 23 日在地處台北的華山 1914 文化創意產業園區，舉辦為期兩天的展覽「藝起漫遊五漁村——頭城五漁鐵藝術家駐村成果展」。成果展以「五種不同的蘭調時光」為題，巧妙的設計規劃，讓觀展者沉浸在頭城的自然氣息，從畫筆下的海風奇景到裝置藝術的創新詮釋，逐件感受作品中流動的人文故事，以及藝術家留下的情感和記憶。

《VERSE》從 4 月號、6 月號雜誌報導五位藝術家的作品，以及他們在駐村期間與地方互動的點滴、經歷的感知、創作的思考。未來，遊客旅行在綿延的山和海之外，還能駐足於藝術作品前，細細品味藝術家展現的漁村生活切面，體驗在頭城五漁村限地、限時的美感旅行。

| 攝影師 | 郭政彰

郭政彰的攝影對象橫跨台灣影
視的劇照與海報、優人神鼓
與當代傳奇劇場等表演藝術紀
錄、時尚雜誌的名人拍攝,到
諸多的商業與紀實攝影。

留下漁民家庭日常
影像即是傳承

作品名稱《家庭相簿》

經常拍攝電影劇照和廣告的攝影師郭政彰移居宜蘭多年,關注到近年越來越少青年留在漁村中,因而以當代少見的三代漁民家庭為題,為一家四口在漁船上留下港邊的身影,讓日常姿態成為家族中代代流傳的家庭相簿。

● 漁業家庭難尋

郭政彰有一段與漁業的童年記憶。童年寒暑假,他會回到高雄梓官的爺爺家,跟著爺爺到蚵仔寮,和其他小孩協助將回航的竹筏推上岸,藉此分到一些螃蟹和漁獲作為零嘴。漁業工作辛苦,家中長輩並未主動鼓勵郭政彰參與漁業工作,因此他的漁村印象多半是玩樂的記憶。

2006 年,郭政彰開始為礁溪老爺酒店拍攝廣告,在過程中感受到宜蘭的居住空間好,能展望寬闊的天空和土地,興起從台北移居宜蘭的想法。他平日到漁港買魚,或帶孩子到海邊游泳,生活與海緊密相連,如今移居宜蘭也將滿十年了。

這次參與「頭城五漁鐵藝術家駐村計畫」,他很早便決定以漁業工作的日常風景作為拍攝主軸,並以「家庭相簿」為主題,鎖定拍攝三代同堂的家庭照,結果卻是給自己出了一個人難題,他說:「構想提出去之後,我才發現找不到人選。」

漁村的年輕人口外移,很少有家族三代都在從事漁業,靠著朋友介紹才認識年輕漁民魏嘉慶和他的家人。

今年 23 歲的魏嘉慶,從小看著外公、外婆和父母從事漁業,受他們的影響同樣熱愛大海,而在畢業後選擇返家,與家人一同投入漁業工作。魏嘉慶和爸爸出海捕撈鰻苗,再交由外婆和媽媽整理出貨。回想接下這次拍攝邀請的初衷,魏嘉慶說:「希望透過這次拍攝讓大家知道漁業的工作經驗,是一代代的傳承。」

● 延續漁民的家族記憶

漁民看天吃飯,當天漁獲量如何、明天天氣是否能出海,是永遠的未知,出海行程也總是處於變動中。郭政彰和魏嘉慶一家約了好幾次拍攝時間,卻總因天氣、工作安排或漁船維修而數次取消。

往返討論數次,卻是在一次試拍行程中完成,當天一家人剛好都空出時間,郭政彰請他們將漁船開到港口,於岸邊拍下三代同堂的影像。

黑白影像中,一家四人站在船頭,沒有太多表情、眼睛直直地望著鏡頭,背對海港,背景的天空有層薄薄雲霧,正符合宜蘭的日常。魏嘉慶認為,那次拍攝捕捉的就是平常一家人的模樣,他說:「在海上,我們就會保持謹慎。」

回應魏嘉慶的拍攝經驗,郭政彰說:「作為攝影師,我就是把這個習以為常的生活,挑一段出來變成畫面。」這個畫面,為這個從未拍過全家福的家庭留下一幀珍貴的影像。即使影像的價值在當代因社群媒體而變得薄弱,但是郭政彰為魏嘉慶一家捕捉的那瞬間,將在這個家族一代接一代的流傳下去。

西塔琴音樂家吳欣澤藉「頭城五漁鐵藝術家駐村計畫」，實現多年來想要實踐的聲景創作，走遍大溪的街頭巷尾，收集人與環境的聲音，以編曲為小鎮譜出一首首如電影配樂的歌曲。

● 記錄日常的聲音

「喜互惠的車子來了。」拍照途中，籃球場外的大馬路遠遠傳來一段音樂旋律，西塔琴音樂家吳欣澤敏銳地抓住那道聲音，告訴我們宜蘭一帶在地超市「喜互惠」跑遍鄉里的行動購物車出現了。

吳欣澤本人也像行動購物車一般，在駐村的三個月間騎著粉藍相間的滑板車、背著小背包和西塔琴出沒在大溪各個角落，然而他不是放送聲音吸引人注意，而是拿著收音麥克風錄下這座小鎮的聲音風景。

「你聽這個海浪，這片海很會唱歌。」吳欣澤對海洋並不陌生，爸爸曾在花蓮當過漁夫，他從小是聽著七星潭的海浪聲長大，至今也仍有親戚在八里和淡水從事近海漁業。

熟悉海洋，卻因暈眩症而與海上工作無緣，反而是國中時經由唱片行老闆的介紹接觸到西塔琴，2005 年他參與雲門舞集的「流浪者計畫」，遠赴印度學習這項樂器的技藝與文化。回台後創辦「西尤島計劃」融合樂團，以西塔琴、噶瑪蘭族古調和中文進行文化融合的音樂創作。

● 創作聲景為地方譜曲

吳欣澤從十幾歲開始陸續收集環境音，成立「西尤島

計劃」融合樂團後發行了數張專輯，卻一直沒有機會將環境音作為創作素材。因而在這次的駐村計畫，決定以聲景和編曲的方式呈現他眼中的大溪。

走進漁港、傳統市場、小吃店和學校操場等地，他將收音器材擺在空間中的一處角落，一放八小時，收錄人們來來去去、與環境互動產生的聲音。

收音器材在小鎮裡並不常見，有人以為吳欣澤在做噪音檢測，也有人以為這是用作監測輻射的工具，他會以此為機會和當地人聊聊，在三個月間搜集了 12 個來自大溪各地的聲音。

以作曲為主，地方聲景為輔，他以《漁村紀實之詩》為主題創作 12 首歌曲，以人與地方的聲音為底，和他創作的音樂旋律交融在一起，吳欣澤形容，就像是在為日常生活製作背景音樂，「可以想像成是電影配樂，重點仍是曲目的創作。」

好比第一首曲目〈穿越〉的創作，吳欣澤將在大溪火車站現場錄下的火車進站、行人往來、悠遊卡刷卡進站的電子音，以電子樂悠長的聲音鋪展開來，將熟悉的日常轉化為一幕新風景。

「有些人會認為大溪是遙遠的地方，但我在搜集聲音時反而會留意，不要離人群太遠，因為記錄在地人的聲音是有趣的。」不論是頭城在地獨有的口音、會唱歌的海浪以及孩子們嬉戲玩鬧的聲音，都收錄在這些曲目中，成為大溪獨有的聲音記錄。

盡情地搜集來自大溪的聲音，吳欣澤對創作的想像與眼前的海洋同樣開闊，他開心地說，這次的駐村計畫讓他有小圓夢的感覺。採訪結束後，他說著要回鎮上看看，騎上滑板車，又倏地消失在馬路的盡頭。

穿梭小鎮
為大溪譜出獨有的旋律

| 西塔琴音樂家 | 吳欣澤

吳欣澤為「西尤島計劃」融合
樂團西塔琴手兼主唱，曾以
首張專輯《亞洲的心跳》傳遞
大地、海洋對人類的擁抱與呼
喊，近年，演出遍布海外與全
台 2/3 鄉鎮。

作品名稱《漁村紀實之詩》

| 插畫家 | 吳騏

吳騏創作風格童趣奇幻，插畫
創作涵蓋出版品、跨界品牌
聯名設計、主視覺形象設計。
近年參與許多藝術駐村與插畫
藝術展覽，也將插畫展現於壁
畫、陶藝、服裝等不同形式。

畫作是一扇窗
敞開五漁村的自然與生活

作品名稱《海岸印象》

插畫家吳騏擁有豐富的駐村創作經驗。他筆下的畫作如同一扇窗戶，讓觀者看見宜蘭綿延不絕的海岸線上，人們靠山面海的生活，充滿朝氣與活力，也反映了他心中對於自由的想像。

● 在駐村中打開創作視野

吳騏的作品可見於出版品、包裝和主視覺形象等媒介，以繽紛色彩、豐富層次描繪出他心中的奇幻世界，讓觀者留下深刻印象。隨著創作歷程不斷累積，畫作中時常出現的鳥人、夢獸和三頭鳥等角色，逐漸成為別具辨識度的符號，象徵著他對自由與夢想的追尋。

過去幾年，吳騏多次參與駐村藝術創作，擅於將地方風景融入他的魔幻筆觸中。歷年來，他描繪了眼中陰雨綿綿的基隆、文化底蘊深厚的金門，以及生命力蓬勃的高雄，他說：「比起遊客在短時間內遊歷一地風光，駐村藝術家的身份能讓我以不同視角認識一座城市。」

以插畫家為業，必須長期坐在電腦前工作，他特別享受能走出工作室的駐村機會，也期待每次走進不同城市或鄉里時，拓展創作的視野。開始每次的駐村工作之前，他會先搜集資料，了解當地文化歷史的景點，同時保留創作彈性，在駐村期間實際感受當地氛圍。

2017 年的駁二藝術特區駐村計畫，當時他正思考是否將工作重心從商業合作移向個人創作。看著港口的大船日日往返碼頭，他也將創作野心放入畫作中，以巨大方舟呈現印象中的高雄，以及自己想在事業上衝刺的決心。

● 作品是一扇窗

參與「頭城五漁鐵藝術家駐村計畫」時，金門出生的吳騏認為，金門與宜蘭兩地有著相似的生活步調，平時他也會和朋友從台北往返宜蘭，享受海上活動和頭城鎮美食，他心目中的宜蘭，沒有印象中的陰雨綿綿，反而是帶著活潑朝氣的場域。

一望無際的蔚藍海洋與綿延的青綠山脈，成為作品《海岸印象》的基調，長達 150 公分的畫作有如畫卷。細看群山之間，坐落著歷史悠久的搶孤活動、外型有如單面山的蘭陽博物館，以及能夠遠眺海景的伯朗城堡。

畫面正中央，鳥人乘坐在賞鯨船上，筆直地往龜山島前進，而讓吳騏難以忘懷的日出時刻，橘紅色的朝陽與海水交融，綿延到衝浪者的浪板上，描繪出人與自然互動的一刻。

吳騏形容，這幅畫就像一扇窗戶，當觀眾從窗戶看出去，那裡有他印象中的五漁村，也有他嚮往能在五漁村體驗的生活，他說：「頭城是嚮往自由的人想要去的地方，我希望大家看到這幅畫之後，也能親自到當地走走。」

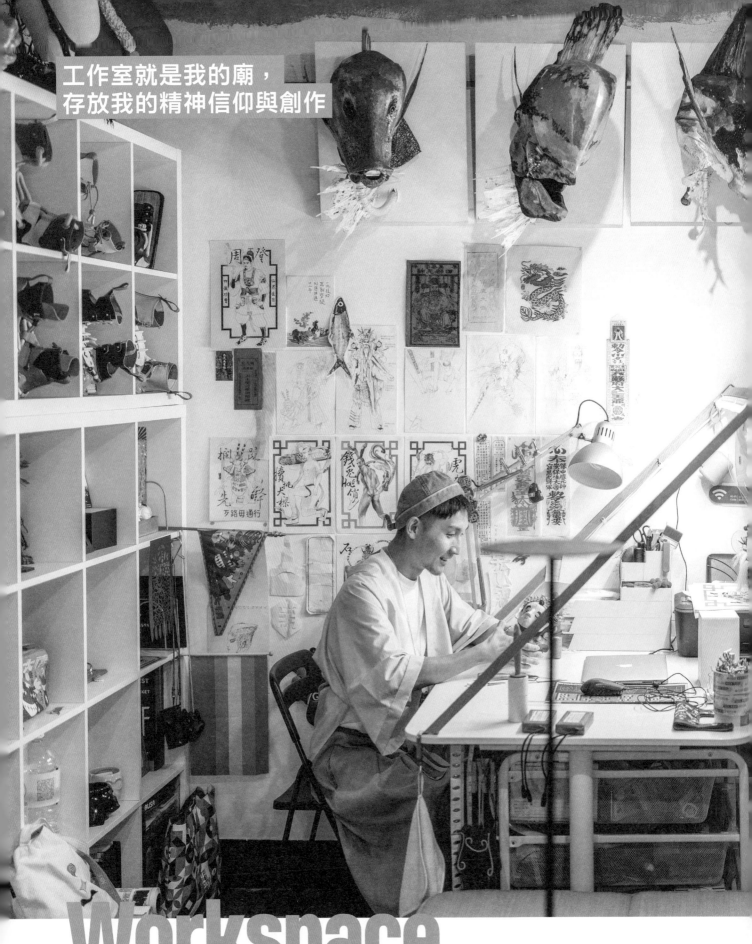

工作室就是我的廟，
存放我的精神信仰與創作

Workspace

TEXT by 劉亞涵
PHOTOGRAPHY by KRIS KANG
EDITED by 鄭旭棠

塑神師

李育昇工作室

PROFILE | 李育昇 塑神師，也是擁有二十多年資歷的劇場服裝設計師，曾獲第 43 屆電視金鐘獎最佳美術設計。出身洋裁世家，從小就展現對於紙雕立體剪裁的天份，將之運用在神將的製作技法中，讓作品更便於穿卸與活動。善於結合民間信仰與當代議題精神，創造傳統與現代的對話可能。

從劇場服飾的設計，到奪下《魯保羅變裝皇后秀》冠軍的變裝皇后妮妃雅身上的傳統戲服，以及一尊尊精美、充滿懾人氣魄的神將，「塑神師」李育昇在大稻埕的工作室裡，一針一線地將傳統文化與當代價值結合，縫進群眾的視野。

無論是神將還是戲服，都是李育昇及工作夥伴們一針
一線縫製而成。

假日的大稻埕總是鬧騰，霞海城隍廟香火依舊鼎盛，一旁永樂廣場正上演著歌仔戲曲，嘈雜的逛街人潮不曾停歇，然而轉個彎深入小巷，空氣漸漸變得沉靜，泛著老城區獨有的緩慢慵懶。踩著因歲月變得圓潤的磨石子階梯而上，一尊結合三太子與電動旗手的「擋路先鋒」率先躍入視野，這裡是「塑神師」李育昇的工作室。

導入台式三進建築概念，將傳統融入當代生活

「這間工作室其實是城隍老爺幫我們找到的。」李育昇帶著笑意回憶道，去（2023）年臨時必須從舊工作室搬出，房子找得匆促，但在請示後，竟真如期找到與期望相符坪數與租金的物件，「說來也許神奇，但或許是現在的工作場域使然，我不認為自己有資格為誰代言，對於冥冥之中的幫助只有感謝。」話語說的清淡，內裡盡是謹慎與尊重。

向來鍾愛老事物的李育昇，工作室的空間架構也參考了傳統台式建築的三進構成，走過一進的玄關處，拉開布簾，赫然聳立著團隊打造的神將們；二進既是過往神將作品的展示區域，同時也是拜殿，代天巡狩的繡聯、植物做的門楣，中央供奉著大龍峒保安宮的保生大帝，保守著這裡的人事物一切順心平安，千里眼、順風耳兩兄弟在神前的位置也符合廟宇龍虎邊的安排；最後的三進則為工作區，並由俗稱「七爺八爺」的謝范將軍來守護。每一區的空間規畫都有其意義，如同面對神將創作的虔誠，一切尊重傳統信仰的原則，再以自己獨特的方式轉化呈現。

下方的騎士是李育昇小學四年級完成的第一件紙雕作品。

玄關拉開門簾，映入眼簾的是高大的兩組神將，千里眼順風耳以及七爺八爺。

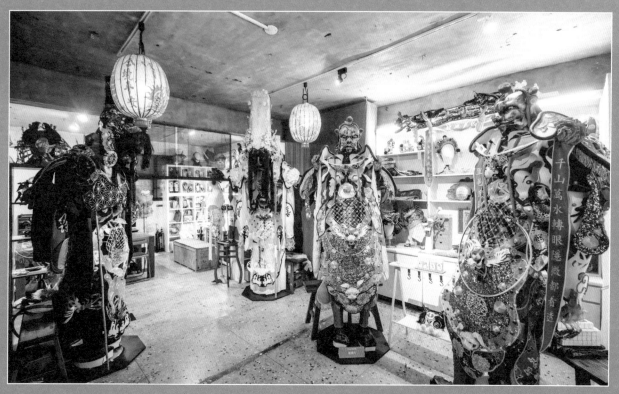

源自基因的天賦，靠自學站穩腳步

對於傳統的敬意與勇於挑戰的衝勁，看似衝突的特質，似乎從小就渾然天成地存在他的生命裡。父母皆為高訂服裝裁縫師，李育昇從小就看著媽媽打版、製衣，耳濡目染下，對於立體剪裁的概念幾乎是無師自通，小學四年級就完成了第一件紙雕作品，至今還收藏在工作室裡。不像一般孩子只愛看卡通，他更喜歡陪奶奶一起看楊麗花歌仔戲、看午間綜藝節目《天天開心》裡的古裝單元劇，著迷於電視機裡演員們身上漂亮的衣服，「長大後發現，那些戲服就跟神明廳裡神像穿的衣服一模一樣，這些連結其實早就種在記憶裡了，只是久沒接觸，需要一點時間慢慢找回來。」

後來大學雖然選擇唸平面設計，但也許是從小對戲曲的愛，最終還是將他領進了劇場，而家學的服裝底子，更讓一切像是水到渠成。從 2003 年第一個劇場服裝設計作品開始，橫空出世的李育昇，沒有師承的資源，把得到的每一場製作都當做最後一次般地用力揮灑，

二十多年過去，曾以客家歌舞劇《劉三妹》拿下第 43 屆電視金鐘獎最佳美術設計，為台東劇團《曹七巧》設計的舞台服裝更被國際劇場組織（OISTAT）收錄在「世界劇場設計年鑑」中。

從劇場踏入廟宇，讓創作更貼近土地

儘管早已在劇場服裝設計界，尤其在傳統戲曲類型占有一席之地，然而長期身處在高壓又高負荷的工作環境，生命彷彿只剩下一檔又一檔的 deadline，「大概是從太陽花學運開始的吧，強烈的危機感讓我急於為台灣描繪出一種可以被辨識的輪廓和面貌。」積累的疑問與情緒化成一股對於創作的欲望，而 2018 年與柯智豪的三牲獻藝在「大溪大禧」上的合作，終於讓他看到了抒發的破口，他將傳統神將頭冠與台灣特有種生物相結合，再詮釋後爆發出的生猛力量，讓他看到了另一種可能。

「我常在思考設計跟純藝術之間的差異，做設計是要解決問題，但藝術有的時候反而是要丟出問題，我覺得當我試著將台灣民間信仰跟當下議題結合轉化，就是在消化疑問和丟出問題的過程。」於是在後續的時光裡，李育昇逐漸將人生舞台轉向，從而誕生出了當代信仰的嶄新樣貌，像是將千里眼與順風耳的神能連結言論自由與視聽自由；或是爬梳再現謝范將軍之間暗湧的多元情感流動，企圖在傳統的縫隙裡拋出新的問題與可能，藉以引發觀眾更多的思考。

傳統價值的再詮釋，深入民間也走出國際

身為「塑神師」，並非只是幫神明打造外型，神明身上的每一個物件、符號、姿態都是傳統信仰與當代社會對話的表達。今（2024）年，他受邀為桃園龍潭龍元宮建廟 200 周年製作一對採藥與煉丹仙童，融入了構樹、萍蓬草、石龍尾等桃園在地原生種植物樣式，而仙童冠盔上的「臺」字紋，則展現了李育昇對台灣主體意識的致意。如今這兩座仙童已完成開光入神，正式從物件變成神格的宗教文物，與眾神明共享香火，「想幫傳統做現代的接軌續命，最大的話語權還是把持在前一代身上，而當他們願意幫這麼新的神偶開光，就代表他們是真的接納了。」

除了技藝與融合現代價值的設計受到傳統人士接納，今年為甫拿下美國實境秀《魯保羅變裝秀》冠軍的好友妮妃雅製作了兩套戲曲服裝與冠盔，融合藍腹鷴、五色鳥、石虎等台灣特有種的紋飾，更讓獨屬於台灣的文化符號躍上世界舞台。對他來說，傳統的精神與創新絕非天秤的兩端，而是隨著時間不斷互動辯證的過程，於是在生活中他依然重視儀式感，從工作室的擺設佈局，焚香的氣味型態，種種細節堅持反映的都是一種精神性的加持。

李育昇精心設計
的四個區域

「我希望不論是在工作室或是廟埕，這些出自我手的神將們，都能保有一致的神格氣勢，所以常有人說我的工作室愈來愈像廟了，因為我希望這個空間是有辦法支撐祂們的精神。」李育昇的笑意裡帶著樂意其成的欣喜，於是，他樂於成為自己工作室的廟公，如同台灣廟宇濃縮吸納了在地大大小小的文化，他也期望能在這方小室裡，盡情吸收消化並呈現更多屬於台灣的文化樣貌。Ⓥ

❶ 入口：梯間的對外陽台

一層一戶的陽台設計形塑出額外作品展示空間，放置著李育昇在 2019 年與勤美學「工家美術館」合作的作品，結合人稱「開路先鋒」的三太子與台灣專利電動旗手，取名為「擋路先鋒」。

❷ 一進：玄關區

大門上是另一座小神龕，如同結界，入門淨化外界的污濁之氣。除了基本的收納儲物功能，玄關更有迎賓靜心之用途，李育昇堅持每隔一段時間都會更新植栽，帶入自然生氣之餘，也能感受不同季節時節的氣氛轉換，好好喘口氣，再上工。

❸ 二進：神龕神將區

李育昇工作室的精神核心，架櫃上陳列著官兵神將或為傳統戲曲角色製作的頭飾，以及威風凜凜的四尊電氣神將，守護著中央供奉著保生大帝的神龕，其上代天巡狩的繡聯、植物做的門楣，看起來簡約現代卻處處遵循著傳統。每天總要在此點上一隻沉香，作為一天的開機儀式。

❹ 三進：設計主桌區

如同家屋造型的木架，是延續過去曾在工業區廠房工作的空間習慣，便於吊掛工作中需要的各種小工具，而牆上方的大型魚頭雕塑作品、前後方格櫃內也都是各時期的作品，隨時呈現被作品團團包圍的創作狀態。

Just Like Heaven

Four Seasons Resort

Luxury Travel

宛如一座真實的天堂
清邁四季酒店

Text by TC PHOTO COURTESY of Four Seasons Resort Chiang Mai

4 月初春,當我走在清邁四季酒店的樹林和花園中,心中不禁讚嘆:或許這就是天堂的模樣吧。這個說法可能有點誇張,但眼前田園牧歌般的美景確實讓人感受到不真實的美好:這裡有熱帶花園的奇花異草,卻與自然環境如此合一,不論是幾步之外的稻田,或是不遠處的翠綠山丘。

清邁是一座具有古老歷史文化的城市,也是泰國的宗教中心,更在近年成為旅人們為生命充電和探索美好生活的聖地,尤其在疫情過後,許多數位遊牧民族移居到此,享受這裡的緩慢、精緻的咖啡店,精彩的小吃、充滿生命力的工藝市集,以及帶給人心靈平靜的遍布的佛寺。

而「清邁四季度假酒店」就是濃縮、甚至昇華清邁靈魂的場所。

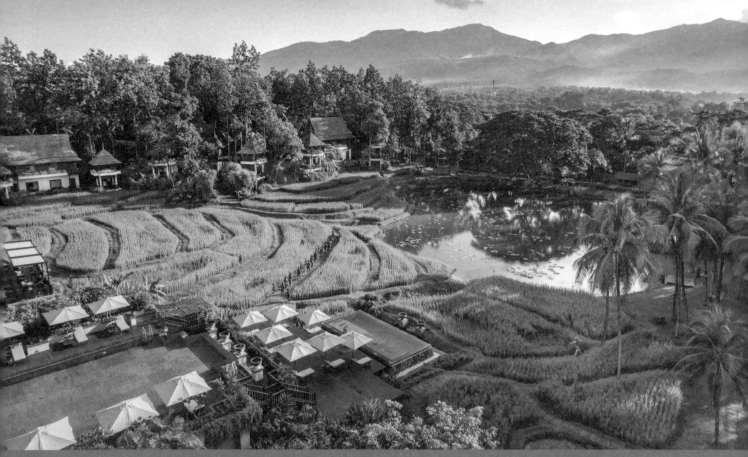

秉持與自然生態共生的理念，來到這可以享受農村生活的恬靜純樸。

徜徉在稻田中

酒店位於清邁郊區的峽谷，此處本來就是盛產稻米的區域，因此他們把這樣的文化引入整個度假酒店：住宿和餐廳與各種設施就是圍繞著錯落有致的美麗稻田，並且是以傳統方式來種植稻米，以維持對環境的友善和永續。整體由度假村建築大師 Bill Bensley 設計，設計風格向「蘭納」（意為百萬畝稻地）傳統致敬。在廣大的熱帶樹林、種植許多當地特有品種的花園間，有著不同型態的住宿單位，包括別墅、住宅和亭樓，都有很好的隱密性。

我們住的是 2 樓花園樓，從房間出去有一個樹林之中的獨立露台，雖然天氣炎熱，但這裡十分涼爽，可以喝下午茶，看書或者讓心靜下。

身心靈之旅

為了呼應這座城市的精神，「清邁四季度假酒店」鼓勵旅人們進行身心靈的平衡生活（Live a life in balance），並推出一個 Soulful Awakening（靈魂的覺醒）的套裝方案。

這包括一頓非常美味又能促進代謝的「Live Well」套餐，以在地香草製成的香皂、眼罩和沐浴用品讓人可以享受完全放鬆的泡澡，還有在湖邊木頭小屋、由印度老師帶領的「修復性瑜珈」（Restorative Yoga）。當然，這裡著名的「Wara Cheewa Spa」更是不能錯過。我們是報名晚餐前的體驗，所以是在微暗的落日之時，穿過浪漫燈光點綴的樹林小徑，來到一棟美麗的泰式建築，這個過程已經夠魔幻。接下來，可能是你這一生體驗過最棒的泰式按摩。

天堂之貌

事實上，第一晚抵達旅館、進入房間後，除了讚嘆內部設計的精緻，第一個驚喜是他們提供的點心：芒果糯米飯。這是我這一生吃過最好吃的（所以第二天早餐、中餐又忍不住吃）。

渡假酒店中有幾個餐廳，一個是戶外餐區可以直接俯瞰酒店中央的稻田與小湖的「Khao」，每天早餐在此用餐，傍晚則可直接欣賞稻田風光上的落日。我們次日也在這裡中餐，享用了讓人難忘的泰北咖哩麵（更勝於清邁城內的許多名店）。晚餐則是在以燒烤為主的「North By Four Seasons」，同樣也是一個半露天的戶外餐區，卻是完全不同的餐飲體驗。

這裡白天還有許多課程工作坊，可以跟在地職人學習捏陶、種稻或者洗水牛。我們上了捏陶的課程，非常有趣，只可惜成果不太美麗。

來到清邁，就是一趟重新發現自我，並認識美好生活的旅程。清邁四季酒店，致力於讓人走入屬於泰國鄉村的特有文化，擁抱豐富的在地傳統——但是是以最精緻與奢華的安排，讓人在身心靈各方面都澈底滿足，並且偷嚐到在天堂生活的滋味。Ⓥ

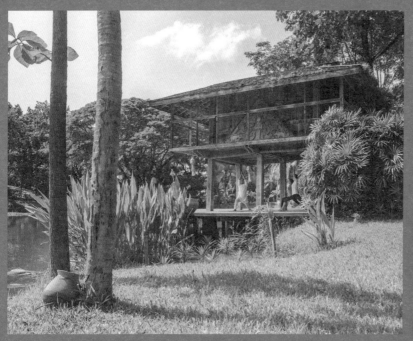

（圖左）由印度老師帶領的「修復性瑜珈」（Restorative Yoga）。（圖右）白天還有許多課程工作坊，可以跟在地職人學習捏陶、種稻或者洗水牛。

Kay

思索穿衣的 ——
3 個風格關鍵字

#設計 #剪裁 #面料

Hung

洪琪

oqLiq 共同創辦人暨服裝設計師

DICTATION by 洪琪　●INTERVIEW & TEXT by 郭璈
●ILLUSTRATION by Rung Sheng　●EDITED by 郭璈、鄭旭棠

我國中時喜歡看漫畫，看到某個階段後，就想要動手模仿畫看看，畫著畫著就發現，咦我好像只會畫頭，不會畫身體、手指……越畫越發現不足，高中時我開始學素描，從此走上繪畫之路。我發現我做事情就是這樣，我很喜歡「做中學，學中做」這句話。幾年前疫情高峰，oqLiq 製作 3D 虛擬時裝秀，僅有幾個月時間搞定，我們找老師學、看書、看 YouTube 國外大神分享，後來，時裝秀先後在紐約與倫敦時裝周推出，且有種漸入佳境的感覺。

我有許多敬佩的品牌設計師，但與其說特別崇拜誰，我更喜歡關注一個時代如何發光？例如 1990 年代日本裏原宿文化崛起，每個品牌都盡全力把自己熱衷的故事說到極致，講自己最愛的音樂、把一條牛仔褲做到完美……我很喜歡那種眾人一同前進的時代氛圍。

以台灣的現況，品牌不太可能一輩子只做某種經典款過活，我們必須一直給出新的刺激與想法，而且如果只是做得跟歐美大牌一樣，消費者何必買台灣品牌？和 oqLiq 長期合作的動畫師王惟正曾出版兩冊《台灣吉丁蟲圖鑑》，讓全球學者理解到台灣獨特又豐富昆蟲生態，裡頭好幾種學名都是以王惟正命名的。我想說的是，並不是說大家崇洋媚外，而是我們有時候比較不會去感受這塊土地的好。

我是土生土長的台南人，多數人對台南人的印象就是熱情又友善，學生時期吃外食，很多小吃店老闆都會特別為窮學生加菜，我很希望把這股善意傳遞下去，這是台南教會我最重要的事。oqLiq 一直與在地的傳統工藝和紡織產業合作，我們想讓大家知道台灣有很多很棒的東西。當然做品牌，絕不能只消費台灣意識，一定得先把手上的衣服一針一線地做好，讓消費者自動自發覺得，這件衣服穿上去很棒、很開心。

這是我們想做的。Ⓥ

❶ 建立世界觀的設計

所謂的品牌服裝，就是設計師想要傳達給消費者的觀念。美術本科出身的洪琪，更喜歡將服裝當成「媒材」，她經常以小說、電影、建築獲得靈感，2013 年，當她與林家豪以 oqLiq 之名再出發時，便希望以更東方的美學示人，他們經常以一種科幻電影的概念自問，想像台灣人為歷經西化後的當代服裝樣式。沒有直觀表面的奢華，oqLiq 向來總能營造出兼具東方禪意與當代設計的時髦機能感。

❷ 討論搭配性的剪裁

剪裁是服裝的靈魂，每個人都會希望衣服版型能夠適合自己，品牌的存在便會反映其受眾，例如美國出品的牛仔褲，版型就會適合美國客群。作為一支營運超過二十年的台灣品牌，oqLiq 對於自家消費者自然存有某種程度的想像，洪琪曾大量觀察顧客身形與偏好尺寸，甚至穿愛的鞋款，並針對那些鞋款楦頭，去設計適合搭配的褲子版型與輪廓，她認為剪裁不僅是靈魂，亦是在討論當代搭配性。

❸ 與時俱進的科技面料

如今時尚界倡議永續，但 oqLiq 早在 2014 年就開始做回收皮革應用、用回收再製面料做衣，與成大樂土研發的水庫淤泥改質皮革更受邀前往德國參展。就像手機 APP 隨時更新，洪琪認為科技也必須反映在服裝裡。例如 oqLiq 耗時三年、獨家開發的 COOLTTON®，融合 COOLMAX® 和 SUPPLEX® 製成的紗線，既有吸濕排汗的高度透氣性，也有 Ripstop（抗撕裂布）輕量、耐磨、高強度的棉質觸感，很適合在台灣亞熱帶氣候下著用。

PROFILE | 洪琪，台南人，美術本科出身的時尚設計師。2010年與林家豪共同創辦自家品牌時裝；2013年將品牌更名為 oqLiq，多次登上倫敦時裝周與紐約時裝周。oqLiq擅長文化符碼的翻玩與新譯，結合在地紡織產業與傳統工藝，研發出創新且可持續面料，將東方美學融入街頭，以高規格機能材質與精緻裁縫工法製衣，為戶外機能服飾賦予當代都會風尚。

RÒU X

James Sharman

一份超越英國的英式早餐

● TEXT by 覃彥睿 ● PHOTOGRAPHY by KRIS KANG ● EDITED by 鄭旭邦

英籍名廚 James Sharman 攜手台畜旗下精品肉鋪共同開設「RÒU X James Sharman」，打造血統純正、甚至皇室規格的英式早餐，讓人見識「早餐之王」流傳 300 年的魅力。

每個英國人心中，都有一盤回憶裡的英式早餐。而對在台灣的英籍名廚 James Sharman 來說，那是每個星期六早晨，父親在廚房裡煎著培根的背影。

「其實在我們家，平常下廚的人是媽媽，爸爸平時不做飯。只有星期六早上，在他不用工作的那一天，他會為我們所有人做一盤經典的英式早餐。」James 說，「這變成了一種習慣。」

英式早餐是英國飲食最具代表的象徵。起源可追溯至17世紀的英格蘭，最初只有烤麵包與茶，後來逐漸加入配菜，至今一盤最標準的英式早餐中，還有蛋、培根、香腸、黑布丁（Black pudding，即盛行於英國、愛爾蘭地區的一種血腸）以及焗豆、薯餅等佐料，繁盛澎湃；最後附上一杯濃得醒腦的熱紅茶，繁複費工卻具有隆重的儀式感。

現年32歲的James Sharman，曾任職世界50大最佳餐廳Noma、倫敦米其林二星Tom Aikens，被《紐時》譽為「真正定義摩登料理的主廚」，但2016年抵達台灣經營餐廳後，這盤英式早餐卻成為他遙不可及的鄉愁。

「我真的找不到真正的英式早餐。」James說，多數台灣餐廳標榜的「英式早餐」，只能算是企圖模仿的贗品，尤其是錯置的燻肉，以火腿取代培根，就像是從街頭抓來的臨時演員，擺在盤中就是不對味。

「可是即使我是一名專業廚師，想在台灣還原一道英式早餐也不現實。」原因是，英式早餐並非台灣的飲食文化，也無相應的產業鏈，「在家土法煉鋼，至少需要一個月的時間才能完成一盤英式早餐。」

直到台畜旗下的精品肉鋪品牌「RÒU by T-HAM」攜手合作，擔任James的肉品軍火商，雙方從零開始打造全肉加工的生產線，終於在今年初開設全新肉鋪概念餐廳「RÒU X James Sharman」，在台灣端出他記憶中的家鄉味，也令台灣人見識正統英式早餐的魅力。

階級分等的英式早餐

James說，在台灣，當人們說「早餐」，指的可能是饅頭夾蛋、燒餅油條，或三明治，但在英國，指的就是所謂的「英式早餐」（full breakfast），即便英國人的早晨也會吃其他的食物（如司康、鬆餅等），「但英式早餐就是所有早餐之王，」因為它既美味、又澎

英籍名廚James Sharman。

英籍名廚 James Sharman 攜手台畜，在台北萬豪酒店共同開設「RÒU X James Sharman」。

（左圖）皇室規格的英式早餐不使用現成的加工肉品，皆須自製。（右圖）店內也販售新鮮時令蔬果。

ROU X James Sharman 的核心精神是以精緻料理的技術與思維，來製作家常餐點。

湃舒心，「對英國人來說（除非你在養生或健身），來一盤英式早餐就象徵著美好一天的開始。」

英國各地都吃同樣組合的英式早餐，唯一的不同是食材與製作的等級。James 解釋，在英國，所有事情都與階級（class）有關，「你的財富、你的家庭、你的飲食，階級影響生活中的一切。」英式早餐也不例外。

英式早餐在英國，分為三種階層。第一種在當地稱為「greasy spoon」（油膩的湯匙），意指廉價的街邊小餐館，你只要花不到台幣 200 元，就能點到一大盤 2000 卡的早餐，「裡頭大概有八片吐司、八片培根、一整罐焗豆子，吃粗飽的，量大但全為次級的加工製品。」

第二種是中等檔次的，可能是在一家不錯的餐館，或者價格合理的酒店所供應的早餐，餐盤會有些是自製的食材，但也有些則是買現成的原料。

第三者是頂級的，例如英國皇室的早餐，或是在具有歷史的高級酒店，例如倫敦麗思飯店（The Ritz London）——盤中的每一項食物都是自製的，尤其是最關鍵的「黑布丁」，「即便在英國，很多人一生都沒機會吃過新鮮、手工的黑布丁。」

血腸╳培根╳焗豆子

James 認為，黑布丁的品質，決定了一盤英式早餐的靈魂。

黑布丁是以豬血，加入油脂、穀物製成的一種血腸，「而且不是普通的油脂，必須用牛腎臟周圍的油脂（suet），因為它有特殊的味道，且加熱後其纖維會產生的彈性。」James 說，這在台灣十分少見，因為不會有屠宰場專門分切這個部位的油脂。

另一個關鍵是新鮮的豬血，「鮮血不能放置超過一天，因為時間一久，血會凝固、硬化，無法烹煮出好的質地。」換言之，一條高品質的黑布丁，背後要有一整座供應鏈的支持。

早餐盤中的培根亦同。在台灣，多數超市賣的培根，其實並非原肉，而是工廠製成的豬肉與油脂的糊狀物，再經由層層堆疊，使其看起來是肉與脂肪交錯，而非自然的培根紋理。RÒU X James Sharman 則採傳統製程，以香料、鹽、糖製作醃料，將豬五花浸置兩周，每日翻覆，最後再綁起來風乾一周，「在我看來，這才是真正的培根。」James 說。

焗豆也有一門學問。在美國，焗豆通常是以紅腰豆（kidney beans）製作，在英國則使用白腰豆（haricot beans），質地鬆軟，煮熟後滑順綿密，還有淡雅的堅果香。

RÒU X James Sharman 供應的焗豆也不簡單，由於 RÒU 生產大量燻肉，如西班牙辣香腸、意大利臘腸，生產廠中存有大量的邊角料，也因此，餐廳製作焗豆時，會放入這些手工燻肉的邊角，慢燉細煮，讓鮮美的油脂，與番茄、洋蔥共同熬煮白腰豆，風味醇厚鹹香。

從曾祖母流傳下來的早餐茶

英式早餐的最後一塊拼圖，則是一杯英式早餐茶。

為了搭配烤物與味道強烈的食品，早餐茶通常會格外醇厚，「不需要最好的品質，但必須要泡得非常濃厚，」呈現深褐色的茶湯，才是最熟悉的滋味。

James 回憶，在英國，每個人家裡總有幾罐便宜的茶罐，用來隨時泡上一壺早餐茶，「那是我們的媽媽、奶奶、曾奶奶用的茶，即便我們知道這世界上有數百種不同品種、產地的好茶，但我們對茶的認知依然相當封閉。但這也是英國人的特色。」

「我們英國人就是喜歡劣質的茶吧！」James 開玩笑地說，「尤其身在台灣，在這裡看到世界最好的茶葉，讓我不得不面對這個事實。」

為經典早餐注入創新刺激

由於受過高端餐飲（fine dining）的訓練，James 將精緻料理的技術與思維注入 RÒU X James Sharman，其創作的英式早餐，在英國屬於最高的皇室規格，甚至有過之而無不及。

光是從盤中的一顆馬鈴薯千層，就可看出它的與眾不同。卓越的刀功，將馬鈴薯削成薄如紙，分層捲起後，再經兩次油炸，主廚更堅持使用牛油，增添罪惡的奶味與脂香，「在英國，也不曾有人這麼做過。」

James 說，他想在餐廳創造一種「奢華」的用餐體驗——但意思並非為了拍照好看，在盤中放幾片金箔，或是加入幾顆藍莓、鮭魚酪梨卷——而是運用米其林等級的技巧，讓一盤庶民常見的早餐盤呈現出另一種奢華的滋味，「所有的創意，不為視覺，只為味覺的精彩。」

「有一些英國朋友來吃飯，他們告訴我，這盤台灣生產的英式早餐是他們吃過的最好的，更勝英國。」James 自豪地說。

而這些舌尖上的感動，源自於料理職人一步一腳印、踏實地將最好的食材，烹調成在盤中各司其職的佐料，「這也是前人交給我們的，對飲食的態度。」不辭手工、雕塑美味，這是他對於傳統的致敬，也是對創新的追尋。Ⓥ

Taiwan 渣男

用熟悉的美味，
打造台灣版的深夜食堂

● TEXT & EDITED by 鄭旭棠　● PHOTOGRAPHY by 林家賢

Bistro

渣男 Taiwan Bistro 將台灣滷味和小吃時髦地與特色調酒結合，且店面不在繁華商區，而是各地社區，至今開設九家，成為台灣最具代表性的「台式居酒屋」。今（2024）年，他們在全新開放的花蓮將軍府1936 文創園區設立第十家店，更計畫遠到美國加州開設海外第一家分店，將台灣的味道帶到國際。

走進隱身在巷弄間的居酒屋，昏黃的燈光下，店內木製桌椅以及 U 型吧檯坐著幾組客人，吧檯藍黃色紋的花磚上頭擺放著各類酒款，正中間的透明櫃中擺滿滷得透亮的滷味。

來店的客人，有些是剛下班的同事，揪了一團開心地喝著酒吃著小菜，抒發一天的疲累；有的是來自日、韓的觀光客，慕名而來；更多的是住在附近的街坊鄰居，一進店內像是老朋友般跟店員寒暄，隨意點了幾樣滷味，配上招牌調酒，在吧檯繼續閒話家常。這是「渣男 Taiwan Bistro」（以下簡稱渣男）店內的日常風景，也是老闆 Tony（陳桐凌）最引以為傲的台式居酒屋該有的樣貌。

回到最初的熟悉

渣男其實並不是 Tony 踏入餐飲界創立的第一個品牌。

原本從事精算師的 Tony，經過十年的工作後，他離開原本的職場，看準了當時美式料理在台灣的熱潮，加上在美國奧勒岡（Oregon）就學時期的飲食經驗，開了第一家美式餐廳「Nola Kitchen 紐澳良小廚」。經過幾年的經營，成功在餐飲界闖出一番事業的他，

2016 年決定另闢疆土，實現曾幻想過的夢想——在各個社區開一間屬於台灣味的居酒屋。

「當時如果要喝精緻的酒水，就要到西式的餐酒館或是較高級的日式居酒屋，他們提供的餐點像是串燒、生魚片，或者伊比利豬薄片等餐點，但我覺得這些都不是我們最熟悉的菜色，喝酒其實是最放鬆的時刻，應該回到最熟悉的食物。」於是以台灣小吃為主打的台式居酒屋的也因此定調。

身為區域督導的 Jack（賴威宇）補充，剛開店時，台灣的市場幾乎都是以日式居酒屋為主，每當客人進門看到菜單都不免疑惑為什麼沒有串燒，但精緻的台灣滷味和小吃，各式風味調酒以及舒適放鬆的用餐環境，讓來客漸漸喜歡上這樣又台又自在的居酒屋。

何謂台式？

來到渣男，能發現菜單上幾乎都是滷味、烤物以及下酒菜，少數幾樣主食，Jack 表示這是他們的初衷，希望能像真正的居酒屋，提供配酒墊胃的小吃。而店內的靈魂——滷味，正是 Tony 認為最親民的餐點。他憶起小時候每當長輩來家喝酒，爸爸就會拿幾百塊錢給

渣男 Taiwan Bistro 老闆 Tony（圖左）以及區域督導 Jack（圖右）。

一盤滷味拼盤、幾樣配菜，再點上楊桃冰跟烏梅醉等特色調酒，就是渣男最經典的滋味。

他去巷口切點滷味回來配著吃，「切點滷味、吃個麵、配上小酒，不就是你我最熟悉的東西嗎？有時最簡單的東西最有意思，也最不容易被淘汰。」Tony 自信地說道。

在滿滿台味的菜單中，其實也有烏龍麵、味噌湯等日式料理，以及川味的涼拌滷味攪和攪和，既然英文店名取叫「Taiwan Bistro」，那所謂的台式小酒館到底是什麼呢？這個提問 Tony 也不斷思索許久，什麼樣的料理才能真正代表「台灣味」？

某天他恍然大悟，台灣本來就是受到不同國家殖民、多元族群且文化融合的地方，日式料理、中國各省甚至東南亞的菜餚，早已成為我們飲食 DNA 的其中一部分。如同主廚江振誠曾說過的，「從日治時期到國民政府來台，每個階段都造就了現在的台灣味，這些都是我們的一部分⋯⋯它是一個不斷在加減乘除的

公式，台灣味就是台灣味道的歷史。」

Tony 探究到後來，發現最習以為常、自然的，其實就是日常的台灣味，對於菜色的選擇就不需要刻意迴避，而是直接大方引用，例如渣男的「台妹味噌湯」就是一般涼麵店那種湯頭清甜加上貢丸的台式風情，「這就是你我習慣也喜歡的口味，而且理所當然。」

在酒水方面，2018 年開始與「Trio 三重奏」創辦人、有著「調酒教父」之稱的王靈安合作，不但請他重新設計酒單，也做員工的調酒培訓。經過不斷的嘗試跟調整，推出了全新充滿台灣特有風味的調酒，像是選用黃長生中藥行的烏梅湯搭上琴酒及洛神等中藥材的「烏梅醉」、鹹楊桃汁、客家桔醬、珍珠奶茶等，這些在地風味全都成為渣男獨具特色的台味調酒。

放眼國際，用心經營

點開 Google Map，渣男的店址大多並不是在市中心的鬧區，而是在象山山腳、文山區的萬芳社區或是新店碧潭等社區巷弄內。因為，他們不是追求流行的酒吧型態，而是希望能貼近在地的客人，經營熟客、跟街坊鄰居培養好關係，「我們希望跟客人能是朋友的關係，有點像是台灣版深夜食堂。」Jack 解釋。深根經營在地常客讓他們得到很大的回饋，不僅挺過疫情的衝擊，許多常客一周來四天，甚至發起跑店馬拉松48 小時內跑完八間分店的驚人活動。

Tony 分享其實渣男開店到現在，沒換過什麼菜單，雖然餐飲業永遠都需要關注潮流趨勢、操作手法，但時下那些 fancy 的東西，並不是他想做的，Tony 相信最後大家還是會回到最原始喜歡、舒服的飲食習慣，緩慢而穩定的經營就是他喜歡的樣貌，「當你越去追逐客人、追逐市場，你會越迷失在其中，但是你回頭問自己要的是什麼，做回自己喜歡的樣子，會發現原來客人也會喜歡。」

渣男在這八年的經營下，在台北與台中開設九家店，

今年 4 月，更回到 Tony 老家花蓮，進駐全新整修完成的花蓮將軍府 1936 文創園區，並以花蓮地酒開發出一系列地方特調。甚至在 2019 年時，渣男就已經首次跨足海外，前往美國奧勒岡州波特蘭市（Portland）開設海外第一間分店，只可惜開店兩個月後便遇上疫情封城，只能忍痛收掉店面。

在美國見識過各國美食在異地百花齊放，卻少見台灣的飲食，讓 Tony 至今心中仍抱持著強大的使命感，希望能將台式居酒屋輸出到其他國家，而今年他計畫再次嘗試在美國加州展店。有了先前的經驗，讓他能把過去沒做好的部分優化，「既然扛了 Taiwan Bistro 的名字，我就要把台灣的味道帶到國外，建立台灣餐飲在國外的印象，讓外國人也喜歡這些我們從小到大喜歡的食物，如果日本料理、泰國料理可以輸出到全球，台灣菜也要趕快趕上，首先我們就先從小吃開始。」Ⓥ

渣男滷味✕VERSE baR 特別聯名！

隨著渣男走跳各大市集活動的大紅牌「攪和攪和綜合涼拌滷味」，7月至9月底在 VERSE baR & café 期間限定販售！嚴選花椒油、紅油、與秘製醬汁調味，拌入最台、最夠味的渣男綜合大盤滷味，口口香麻勁勁。不論早晚，搭配店內啤酒或康普茶，都可以讓你有最過癮的夏日滋味。

VERSE baR & café
地址｜106 台北市大安區建國南路一段 177 號
電話｜02-27317099

FOODIE

Jason Liu

在摘星與踩雷之間的餐飲俠客

TEXT by 章凱閎　PHOTOGRAPHY by 陳怡絜　EDITED by 鄭旭棠

如今來到人人皆 foodie 的時代，每個人，無關年紀、身分或貧富，都有屬於自己
舌尖上的主場，可能是小吃密探、狂熱拉麵宅，或是米其林追星族。《VERSE》
每期採訪一位美食的信徒，探究他們肚子裡的飲食觀。

年過 40、在臉書主持粉專「食界奇觀」的美食部落客 Jason Liu 有一個理論：如果活到 70 歲，一天吃一頓大餐，那剩下的 30 年乘以 365 天，他只剩一萬餐可以享受，「每次吃飯就是減掉萬分之一的機會，想到這裡，就覺得自己沒有時間再跟難吃的食物耗了。」

步向中年的他感慨，40 前的自己過著太乖順的劇本，四年前，他思考生活裡還有什麼冒險的可能性？他的答案是：吃飯。

聽來很微妙，畢竟吃飯是生而為人的例行公事。但 Jason 卻轉換心態——每一餐的選擇當賭注。可能是資本上的，例如課金上萬元吃頓飯，「賭一個美味的 surprise」；也可能是時間成本上的，像是驅車千里、排隊數小時，只為吃一間神祕的小店。賭資並非重點，關鍵是透過吃，開拓一段新的冒險。

為了留下紀錄，他將以前玩票性質成立的臉書粉專「視界奇觀」改一字成為「食界奇觀」，重新出發，走上「在摘星與踩雷之間」的飲食之路。

只是這條路上，遇有多少驚喜，就碰過多少驚嚇。他的寫作原則，一是不寫違心論，二是好壞並陳、平衡報導。他細述一頓飯的細節，從不隱惡揚善，從美味的主觀意見，到消費的真實體感，甚至連生意人老不老實也直言不諱，成為不少餐飲人眼中的俠客。

即便下筆進諫，有時是狗吠火車，甚至被人視為拒絕往來戶，但對他而言，寫真話，才是真正利人也利己之事，「創造一個讓大家更有口福的吃飯環境」，生命苦短，可別浪費卡路里在難吃的食物了。Ⓥ

FOODIE 養成 3 要素

❶ 童年累積美食資料庫

他的母親是家專畢業的專業煮婦，父親是越南華僑，家源食不厭精的廣東。吃，向來是家中的大事，無論是外出用餐或在家吃飯，從小嘗遍台北地區的異國料理，啟蒙他的心與胃。

❷ 喝咖啡也能練味蕾

若說每個 foodie 都有自己的「主修」，那他的主修即是咖啡。十多年前，在美國洛杉磯的 Intelligentsia Coffee，見識 SOE（單一產地義式濃縮咖啡）的威力，開啟自學烘豆、實驗咖啡之路。但一切投資不為出師，只為理解一門飲食的學問。

❸ 請用心吃飯

什麼是 foodie？對 Jason 來說，餐餐奢華、喝名酒當拼酒的人不能算 foodie，而是對吃飯有心得的人。時時提醒自己，吃飯別分心，認真對待眼前的食物，在料理中尋找美味的悸動，即便那只是一碗銅板價錢的擔仔麵。

VERSE Test

台南人基因檢測量表

TEXT & EDITED by 郭振宇
ILLUSTRATION by 不然你來當小寶

台南的文化特色鮮明，以致於這座城市的名字甚至可以用來指稱一種生活風格和態度 —— 但要怎麼知道自己到底有多「台南」？除了請教在地市民，還可以交給本次 VERSE Test 的「台南人基因檢測量表」，請根據以下（刻板印象）情境依直覺答題，測測看你的體內到底流有多少台南人之血！

Q1

今天陽光很好，和朋友約了吃早餐。那家店離家大概 100 公尺，我決定：

a 騎機車過去 **b** 散步過去

Q2

今天是朋友來台南玩的最後一天，他說剛剛看到附近有家小吃店在排隊，我和他說：

a 那我們去排排看吧！

b 別傻了，我家巷口這間最好吃

Q3

下午決定騎車載朋友去美術館看展,等紅燈的時候
發現左右無來車,於是:

a 感覺到機車龍頭有股莫名的力量想迫使自己右轉
（但忍住了）

b 啊不就遵守交通號誌指示,紅燈停,綠燈行

Q4

晚上逛夜市,朋友搞不清楚今天台南哪家夜市有開,
我直接背出最新版的台南夜市口訣:

a 大東大東東大東大東東武花大東汪大東武武花花

b 大東大東東大東大東東武花大東大東東武武花花

Q5

臨別依依,和朋友說好下次再約吃飯,其實我心裡想
的是:

a 騙他的,社交客套話

b 已經開始思考下次要帶他吃什麼好東西

197

符合 **0** 題

完全沒有台南人基因，下輩子吧⋯⋯

符合 **1-2** 題

台南人基因約莫 25%，適合偶爾旅遊台南

符合 **3-4** 題

台南人基因約莫 75%，適合久居台南

符合 **5** 題

純血台南人無誤，就算不住台南也能把別的城市活成台南

解答 | （Q1）a：台南人大多能騎車就不走路。有人說這與大眾運輸相對不發達、針對步行者的道路規劃仍有待完善有關。

（Q2）b：台南美食雲集，許多市民自然藏有私人美食清單，沒把那些觀光性質的排隊名店放在眼裡。

（Q3）a：台南人的騎車風格以隨性聞名，來自北部的同事說她曾有停紅燈被後面伯伯按喇叭的經驗。

（Q4）b：台南長年流傳一夜市口訣「大大武花大武花」，但自從去（2023）年大東夜市拆夥後，就變成現在這長達 21 字的版本了。

（Q5）b：據信，台南人說「下次約吃飯」很少是寒暄，再見面時高機率會牽著你的手走遍大街小巷吃好吃滿。

BACK ISSUES

絕不過期的《VERSE》:

1・台灣對世界的獨
　特意義（已絕版）

2・歡迎來到聲音的
　自由時代

3・為什麼大家開始
　愛看台灣電影？

4・誰還在讀書？

5・重旅行：走上
　台灣文化路徑

6・我們的時代：
　美麗與焦慮

7・寫時代的歌

8・這島嶼是座
　植物博物館

9・說故事的未來式

10・島嶼南方的
　音樂之旅

11・愛上圖書館

12・今天，我想
　來點蔬食

13・我們的選擇，
　決定島嶼的未來

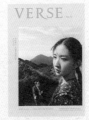

14・在步道上，
　丈量台灣的尺度

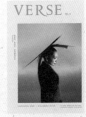

15・是男生，是女生，
　是流動與多元

16・新台灣之味

17・大娛樂時代

18・花啦嗶啵：
　客家新文化

19・文化如何創新？

20・人生的無名小吃

21・日本，嶄新的
　文化創意正發生

22・心靈解憂學 七把
　探索自我的鑰匙

23・在這個時代，
　我們的時尚

想要完整蒐藏《VERSE》嗎？
過刊雜誌歡迎到 VERSE 官方網站訂購！

網站：https://www.verse.com.tw
電話：02-25500065
E-mail：hi@verse.com.tw

Editors' Murmur

ILLUSTRATION by
Nite Studio (WANG CHING-HUA)

DOMINIQUE ／編輯總監

去台南玩，不如去學一門快要消失的技藝。今年初，報名了「全美今日戲院手繪看板研習營」奧黛麗赫本密集班，跟國寶大師顏振發學畫畫，但後來因故沒有成行。最近看到大師又要開班，這次的主題人物居然是《葬送的芙莉蓮》裡的欣梅爾！歐咩～親愛的老闆，給准假嗎？（台南故事，未完待續⋯⋯）

郭振宇 ／編輯

工作原因留宿台南，或許周間緣故，我從入住的當天下午後再也沒遇見一位房客。於是我似乎成為整棟建築物裡各種房務、酒保、櫃檯人員加倍留意關切的目標。那使我感到蒼白無助。譬如一次隨意亂晃，我從某處側門摸進大廳，原本像高中生下課時間聊天的他們突然以一群野鹿般的模樣豎起耳朵轉過頭來盯著我看。你好，他們齊聲說。我羞赧地逃進房間。直到隔天清早遇見一位先生走進餐廳，看也不看我一眼地低頭吃早餐，像我只是另一位極其普通的房客。

鄭旭棠 ／編輯

Taylor Swift 新專輯《THE TORTURED POETS DEPARTMENT: THE ANTHOLOGY》上線時，我剛好在台南跟團隊場勘隔天封面拍攝的地點。身為粉絲，在第一時間準備最好的耳機準時收聽，是我一直以來的習慣，可惜這次只能等到回飯店專心品味。如果說音樂能召喚回憶的話，我忘不了那晚在飯店房間裡感動地聽完 31 首新歌後，近深夜，耳中聽著新專輯，走在安平墨而安靜的街道上，經過安平樹屋到便利商店買隔天拍攝需要的水。在 Taylor Swift 的音樂中，我與台南私密地共享了一段魔幻時刻。

李宜家 ／設計主任

大學好友們在畢業的幾年後，揪了一趟台南行。那是我第一次初訪台南。好友 A 是個攻略行家，把台南之旅從早到晚規劃得完美無瑕，無論是地標景點或在地隱藏小店，從吃到買各個都納入行程中，甚至還以設計系規格手繪出一份台南攻略地圖。首次玩台南就這麼扎實，有點出乎意料，但也讓我對台南留下深刻印象。說來慚愧自己和台南不太熟卻意外有點緣分，幾次因為工作與台南結緣，做了幾本台南的書和雜誌而更認識台南。雖然初訪的有點晚，但現在的我應該跟台南有熟一點了吧。

林姿吟 ／資深設計

喜歡台南的程度是每年都會安排出遊。想起兩年前為了一嘗新鮮食材，特地去到十平，當時老闆仍因疫情警戒著，每一位想入內的客人都需量過體溫，而天生體溫偏高的我，測量兩次皆過不了關，心急的我有些洩氣，此時老闆脫口而出：「沒有這麼好吃啦，不一定要進來。」我理解這是他對其他客人的貼心與尊重，也是有自信之人能這樣自嘲。每次去到這個城市總會遇見有趣的人事物，是我如此喜愛台南的理由。（第三次測量後終於過關啦！）